海派名物典藏

主编 张伟

老唱片经典撷英荟萃

钱乃荣 著

上海大学出版社

图书在版编目（CIP）数据

老唱片经典撷英荟萃 / 钱乃荣著．—上海：上海大学出版社，2018.8
（海派名物典藏 / 张伟主编）
ISBN 978-7-5671-3219-1

Ⅰ．①老… Ⅱ．①钱… Ⅲ．①唱片—研究—中国—近现代 Ⅳ．① J609.25

中国版本图书馆CIP数据核字（2018）第179947号

书　　名	老唱片经典撷英荟萃
著　　者	钱乃荣
出版发行	上海大学出版社
地　　址	上海市上大路99号
	（邮政编码200444）
网　　址	http://www.press.shu.edu.cn
发行热线	021-66135112
出 版 人	戴骏豪
印　　刷	江阴金马印刷有限公司
经　　销	各地新华书店
开　　本	710mm×1000mm
印　　张	8.5
字　　数	170千字
版　　次	2018年9月第1版
印　　次	2018年9月第1次
书　　号	ISBN 978-7-5671-3219-1/J•459
定　　价	75.00元

**海派名物典藏
丛书编委**

王汝刚
王金声
王琪森
汤惟杰
邢建榕
宋路霞
张　伟
李天纲
沈嘉禄
陈子善
郑有慧
钱乃荣
龚伟强
薛理勇

（按姓氏笔画顺序排列）

上海大学海派文化研究中心"310与沪有约——海派文化传习活动"项目资助出版

总　序

自上海开埠，上海成为中国现代化发展的发源地，在不到一百年时间内，成为远东第一大都市，成为近代中国的文化中心，成为多元文化的重要聚集地与中兴之地，从而孕育出博大精深的海派文化。

上海为近代中国的先驱，是近代中国经济、贸易、科技、文化重镇。上海是中国共产党的诞生地，是海派文化的发源地、先进文化的策源地、近现代文化名人的汇聚地，造就了"海纳百川，追求卓越，大气谦和，兼容并蓄"的上海精神和海派文化气质，留下了大批具有重要文化信息含量的遗产。

在改革开放40周年之际，作为中国改革开放排头兵的上海，再次吹响重塑上海文化重镇的号角，进一步弘扬上海城市精神，打造红色文化、海派文化、江南文化的文化名片。汇集梳理海派文化典藏，可以挖掘丰富的海派文化资源，充实海派文化的研究，同时也是提供一个研究中华文化、深度展示中华优秀传统文化的新视角。整理、开发、解读近现代上海文化遗存，有助于进一步推动当下文化繁荣尤其是地方文化复兴，对进一步弘扬海派文化、彰显上海城市精神具有重要价值和现实意义。

"海派名物典藏"主要选取近现代富含大量文化信息的资源，以纸质资料为主，涵盖了影剧说明书、老戏单、老唱片、老胶片、老书札、老照片、老包装、老明信片等涉及社会经济文化发展方方面面的文化遗产，对其加以集中并进行深度文化解读。"典藏"

内容图文并茂，文以深刻解说图，图以紧密结合文，内容多为首次披露，具有重要的文献史料价值。其撰写者均为长期涉猎并浸润其中的权威学者、专家及收藏家。可以说每部典藏都是一部文献历史记载，都是对某一门类的文化遗存的深度文化解读。

上海是一个有很多故事的城市，而且是一个非常精彩、色彩斑斓的城市。从过去到今天，这个"演艺之都"几乎每天有许多鲜为人知或众所周知的故事在上演。我们的工作，对于上海诸多文化遗存的解读、阐述仅仅是个开始，希望更多的专家学者加入这个行列，寻访上海近代的传奇踪迹，彰显海派文化的精气神，同时也为文化大繁荣尽一份绵薄之力，为伟大时代大声呐喊。

<div style="text-align:right">

上海市文化发展基金会理事长 陈东
上海大学海派文化研究中心主任
2018 年 7 月 11 日

</div>

前 言

我认为一个人的秉性是从小开始养成的,虽经受曲折患难也很难改变。人的一生兴趣爱好也大多源自童年,一是本性使然,一是生活环境作用的结果。在人生旅途中不断发扬和研究自己的兴趣爱好,会很快乐地度过自己的一生。

我从小喜欢戏曲和音乐,最早得自我父母亲传下来的评弹和流行歌曲的唱片,也来自弄堂里的戏曲演唱生态。我小时候生活在一个海派文化相当浓厚的弄堂和小学环境里,那是 20 世纪 50 年代的初期,和我一起玩的包括一些稍大一点的同伴都喜欢当年盛行的戏曲和儿童歌曲,我就跟着小朋友学唱起来。至于那些"旧社会"留下的"时代曲"即今称为"上海老歌"的唱片,当年是禁止的,但我在家里偶然还是可以关起房门在留声机里悄悄地听的,况且留下来的唱片中还有《扬子江暴风雨》《毕业歌》《月光光歌》《告别南洋》《四季歌》之类的左翼歌曲,因此我读小学时就开始把上学乘电车的零用钱省下去买戏曲、音乐的新唱片了。我受戏曲里优美的唱词和优雅的情致感染颇深,我的作文也就在班里领先了。由于我爱好文艺,虽然我中学的成绩数理化考试全五分,老师、朋友都常反复劝我去考理工科大学,但我还是坚定地在报考大学时第一、第二志愿都填了中文系,1962 年考进复旦大学中国语言文学系。进校第二周,在复旦大学图书馆里很方便地借到了一本外面不可能借出的《现代吴语的研究》(赵元任 1928 年出版的著作,赵先生在美国,此书是中国方言学研究的奠基之作),此书中有详细的上海、松江、苏州、杭州、绍兴、嵊县的方言音系的详细记录,我如获至宝,把一些与我感兴趣的戏曲有关的主要方言的语音详细记录下来,于是我开始步入了学习研究语言学的殿堂。由于我小时候学唱各种戏曲和歌曲,不知不觉养成了对音乐元素的自然体验,唱出歌或戏来音准,因此又受到初中音乐老师的发现和提拔,这对我以后研究调查各种方言时记音和对

吴语连读变调的准确辨别有很大的帮助。

我出自爱好，对自己收集的东西是不肯轻易丢弃的，哪怕是搬了几次家。在20世纪五六十年代大家普遍贫穷的年月里，我省下点滴零用钱便耐心选择购买自己喜欢的唱片。待到新旧唱片收到将近200张的时候，可怕的"文革"抄家高潮只一个晚上，除了《社会主义好》《歌唱大跃进》等几张唱片外，都被统统砸光。

但是真正的爱好兴趣是摧毁不倒的。后来我更自觉地连续不断地购买我喜欢的新唱片、立体声唱片、磁带、CD、VCD、DVD唱片，日积月累，在此同时，还不断花精力和大把金钱努力搜藏老唱片。上海这个奇异的城市，近现代创造了辉煌的文明。我庆幸在这个海派城市中被海派之风哺育成长。一个城市的可贵，就在于她能提供给人们永远不能忘却的回忆，那些岁月的影踪，那些文化的积淀，那些海派的风情，那些闪烁在大街小巷中的斑驳记忆，那些在市民社会里的雅俗情趣，已经深深地铭刻进我的头脑深处。

这个城市具有深厚博大的文化底蕴，因此前途无量。为了更好地让辉煌的上海在新时代里迈向更加辉煌的明天，作为从小出生和成长在这个大都市中的一员，我常常感到有一股发自天然的冲动和本能的欲望，驱使着我要把美好的上海写出来而从不觉疲倦。我要翻开尘土像深挖宝藏那样去开发海派文化的各种信息，像数珍珠一般地用现代眼光细细品味。我是上海人，要为我这个城市的灵魂讴歌，我有责任和义务为上海这个多姿多态的城市的优秀传统传承和发扬作点贡献。

这次上海大学出版社要出版"海派名物典藏"系列，所谓"典藏"，我体会的"典"，就是收录的内容要有"经典"的身份；"典"，又是十分有意义的内容的荟萃，集中在一起，以利于人们像"辞典"那样进行有权威性的翻检。藏，更是把经典的资料收集珍藏起来。

所以，我在老唱片中撷取了经得起时间考验的经典题材五种，把这种经典内容的唱片进行了尽量完整的收罗，做到挖掘深入。这就是我对老唱片经典先撷英后荟萃的工作。譬如对黎锦晖先生所作的大量的儿童歌舞曲和流行歌曲唱片，以前从没有像这次这样大规模集中汇编过，努力把一类题材的唱片录音收集得尽量全，以此为基础，使自己的眼界更开阔点，力图分析评议得更深入全面些，这样才有上海人行为"煞根"之过瘾。

这本典藏研究的内容基于笔者收藏的五种老唱片内容：第一种是黎锦晖的儿童歌舞曲和时代曲，有151面78转唱片录音；第二种是青年男女情爱戏曲唱片集萃，有103面78转唱片录音和170分钟33转密纹唱片录音；第三种是承上启下的评弹响档——沈薛调，有54面78转唱片录音；第四种是袁雪芬和她的雪声剧团，有77面78转唱片和7段90分钟的33转密纹唱片录音；第五种是20世纪50年代初期少年儿童歌曲舞曲集，有58面78转唱片录音。总共有443面唱片录音和18段合计260分钟的密纹唱片录音。

凡是笔者收集的唱片唱段，本书收全了它们的片心图，所有唱片的唱词经千方百计各处寻觅搜集也已收全，一共有135380字。

感谢在编撰本典藏过程中朋友对我的支持，尤其要感谢上海图书馆对我的帮助支持。

钱乃荣

写于上海土山湾畔听雨阁

2018年6月1日

目 录

第一章 黎锦晖的儿童歌舞曲和时代曲 / 1
 一、黎锦晖中西融合的前卫的音乐理念 / 1
 二、黎锦晖与儿童歌舞剧 / 4
 三、黎锦晖与儿童歌舞曲 / 12
 四、黎锦晖与时代曲 / 17

第二章 青年男女情爱戏曲唱片集萃 / 31
 一、戏剧、曲艺进入上海很快面貌一新 / 31
 二、青年男女在"结识私情"中的快乐和担忧 / 32
 三、男女自由恋爱冲破阻拦的艰难 / 37
 四、发自内心对情爱的大胆追求 / 38
 五、不忍放弃的私情在礼教压迫下的痛苦遭遇 / 43
 六、自由情爱历尽苦难而衷心不变 / 44
 七、把握命运积极争取幸福的生活 / 52
 八、没有坚定地把握好命运因而跌落到恨海难填 / 56

第三章 承上启下的评弹响档——沈薛调 / 62
 一、沈薛响档珠联璧合唱响上海滩 / 62
 二、沈俭安、薛筱卿唱的评弹《珍珠塔》 / 63
 三、沈俭安、薛筱卿唱的评弹《啼笑因缘》 / 71
 四、沈弦薛索,可合不可离 / 72

第四章 袁雪芬和她的雪声剧团 / 75
 一、袁雪芬小传 / 75

二、袁雪芬的早期唱片　　/ 76
　　三、袁雪芬成立雪声剧团的沿革　　/ 81
　　四、袁雪芬在雪声剧团期间演唱的所有唱片　　/ 84
　　五、袁雪芬新中国成立后的成就和她演唱的唱片　　/ 99

第五章　20世纪50年代初期的少年歌曲舞曲　　/ 104
　　一、清新优美的少年儿童歌曲　　/ 104
　　二、热闹欢快的少年儿童集体舞曲　　/ 113
　　三、真正的艺术是不朽的　　/ 117

基于本书研究的笔者收藏的唱片录音目录　　/ 121
参考文献　　/ 126

第一章
黎锦晖的儿童歌舞曲和时代曲

一、黎锦晖中西融合的前卫的音乐理念

黎锦晖(1891—1967)是"五四"以后杰出的音乐家。他以先锋前卫的音乐理念开创了中国现代的儿童歌舞音乐事业。从1920年开始,黎锦晖在近10年时间里创作了12部儿童歌舞剧和24首儿童歌舞表演乐曲,中国歌剧史就此发端。他又开创了中国流行歌曲的先河,自1927年起他发表了第一首现代意义上的流行歌曲《毛毛雨》后,接连不断共创作了上千首"时代曲",灌制唱片数百张,现今歌谱已经完整整理出来的就有200多首。黎锦晖还创办了中国现代意义上的第一所歌舞剧培训机构——中华歌舞专门学校,组织了第一个出国表演团体——中华歌舞团。

中国的现代歌舞是上海开埠以后在西风东渐的背景下发端的。早在1850年,英国人就在上海成立了业余剧团进行演出,1879年,上海公共乐队成立。在上海发端的流行交际舞,总是有乐队现场伴奏。1896年以后,中国人自己也创办乐队。1905年废科举立学堂后,留日人士开始引入日本明治维新后的"学堂乐歌",也模仿填词编写最初的小学堂歌曲,其中有将国外的流行曲填词成歌的,如李叔同根据美国歌曲《梦见家和母亲》的约翰·奥德威作的曲调填词做成的《送别》:"长亭外,古道边,芳草碧连天。晚风拂柳笛声残,夕阳山外山。天之涯,地之角,知己半零落。一觚浊酒尽余欢,今宵别梦寒。……"此歌在新学堂中较流行。大中华唱片公司还灌录出版了李叔同作词、杜庭修演唱的《归燕》

黎锦晖像

黎锦晖与黎明晖

(John PyleeHullak 曲)、《幽居》（德国作曲家 Friederich Wilhelm Kucken 曲）、《秋夜》（爱尔兰民间曲调），可以代表当年在西洋乐曲基础上填词演唱的歌曲水准。本篇典藏为纪念中国新歌的初创，也包含了这4首歌曲。

五四新文化运动中，蔡元培十分重视美育，1919年1月，北京大学乐理研究会改名为北京大学音乐研究会，蔡元培任会长。1920年3月《音乐杂志》创刊。陈独秀、胡适创导的白话文运动开展后，上海百代公司灌录了由我国第一代语言学家赵元任先生演唱的白话歌曲《教我如何不想她》（赵元任曲，刘半农词）："天上飘着些微云，地上吹着些微风，啊，微风吹动了我头发，教我如何不想她！月光恋爱着海洋，海洋恋爱着月光，啊，这般蜜也似的银夜，教我如何不想她！……"灌录了《江上撑船歌》（赵元任词曲）。本典藏也收录了这两首开创先河的白话歌。

紧接着在中国乐坛的初创期，革新观念，创导现代儿童歌舞表演曲和儿童歌舞剧的崭新体裁，在中国音乐史上敢为天下先，大规模精心创作现代歌曲舞曲，作出开拓性贡献，建立了卓越功勋的，便是独树一帜的现代音乐歌舞剧的鼻祖黎锦晖了。

黎锦晖当年创导"平民音乐"，其观念无疑是正确的、前卫的。他本人就是北京大学音乐研究会的成员，分工担任搜集、整理、演奏民间丝竹音乐为主的"潇湘乐组"组长。在试奏、排练、演出中，他看到民间俗曲受大众欢迎的程度，坚定了新音乐运动需要"平民音乐"的信念，他先是编写了《平民音乐新编》《民间采风录》，在中国民间音乐中汲取了丰富的营养。黎锦晖凭着自己浓厚的兴趣，做了大量推广和普及民族民间音乐的工作。他接受了五四新文化运动中"平民教育""平民文化"等思潮，主编《平民周报》获得成功，先后发表了《国乐新论》和《旧调新歌》等文，表达了他改进俗乐、提倡"平民音乐"的主张。1920年秋，黎锦晖与戏曲、曲艺界友人聚会，商议成立一个音乐团体，并建议："我们高举平民音乐的旗帜，犹如皓月当空，千里共婵娟，人人能欣赏，就叫'明月音乐会'吧！"黎锦晖参加了他的哥哥语言学家黎锦熙的改革语言文字活动，积极推动国语白话文教育。在1920年初，民国政府教育部开始在国民学校实施国语教育，在初级小学推行语体文，教学注音字母。1921年春，黎锦晖应中华书局邀请南下上海任编辑。由黎锦晖编写的一套依照白话语法系统编排、配有注音字母的语文教材完稿，经教育部审定，由中华书局以《新小学教科书·国语读本》为名于1923年2月出版发行，黎锦晖就将最早谱写的一支儿歌《老虎叫门》写进教材，还有《年老公公》《空中音乐》等都以课

文形式编入。黎锦晖在他首创的第一部儿童歌舞剧《麻雀与小孩》的书（中华书局1928年版）的卷头语中说:"学国语最好从唱歌入手。"通过演唱，可以熟悉许多"国音、标准词、标准句"，掌握许多"应用的国语"。确实如此，黎氏歌舞对初定不久的"国语"语句形式的学习和普及起到了示范的作用；他又在《小羊救母》的序言中说"歌舞剧是教育的利器"，"希望人人承认歌舞，它可以增进知识和思想，是普及民众教育的桥"。黎锦晖的这些观念无疑是正确的。他还认为在推广国语和进行音乐普及的过程中，"学校中各科的教材，有许多可以采入歌剧里去"，"可以训练儿童们"。他还希望通过习演歌剧"可以训练儿童们一种美的语言、动作与姿态，也可以养成儿童们守秩序与尊重艺术的好习惯"，"锻炼他们思想清楚、处事敏捷的才能"，"将来处理大事的才干"；在学校内可以造成"协和甜美的境界；对于上海教育，有极大的帮助"。"对社会教育也有裨益，可以使民众渐生尊重一切艺术的心情"。在这种理念的驱动下，黎锦晖开始致力于儿童歌舞音乐的创作事业。黎氏音乐使我国音乐完成了由"学堂音乐"期向完全本土化的专业音乐创作期的转型。黎氏歌舞不是全盘继承西方音乐的产物，也不是19世纪欧洲精英音乐的复制，它立足于平民化艺术观，中西融合，西方音乐形式本土化，它的诞生，标志着从上海这个近现代文化的温床里孕育的海派文化最初的辉煌滥觞。

"美"与"爱"的教育，是黎锦晖的音乐教育思想；善良、智慧、大自然，是他儿童歌舞剧创作的灵魂。他还在1922年4月6日创刊了《小朋友》周刊，提倡儿童美感熏陶与音乐、美术、游戏，第一期就印发了20万册。他的大部分音乐作品，都陆续发表在《小朋友》周刊上（孙继南《黎锦晖与黎氏音乐》，上海音乐学院出版社2007年版）。

黎锦晖在1920年就开始创作儿童歌舞曲，第一首就是传流久长的《老虎叫门》，用非常通俗的对孩子说话和儿童回答的口语口气，写成曲词和曲调，如"乖乖""开开"，十分自然："（老虎）'小孩子乖乖，把门儿开开，快点儿开开，我要进来！'（孩子们）'不开，不开，不能开，妈妈没回来，谁也不能开呀！'""此歌一经问世，不胫而走，流传之广，可谓家喻户晓，妇孺皆知"（孙继南《黎锦晖与黎氏音乐》，上海音乐学院出版社2007年版）。

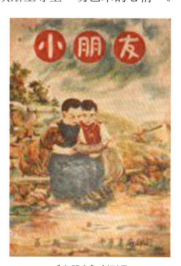

《小朋友》创刊号

晚年黎锦晖

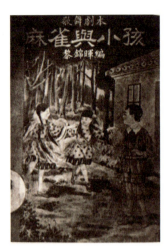

《麻雀与小孩》歌舞剧本封面

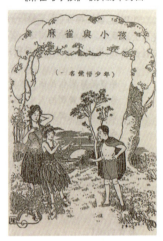

《麻雀与小孩》剧本扉页

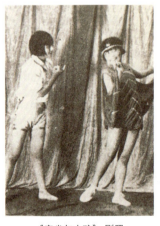

《麻雀与小孩》剧照

在从 1920 年开始的近 10 年里，黎锦晖共创作了 12 部儿童歌舞剧和 24 首儿童歌舞表演曲。这些儿童音乐作品逐渐风行全国，在当年校园音乐生活中产生过广泛影响。黎锦晖因此而成为中国近现代儿童歌舞音乐的开创者，这些巨作掀起了中国歌剧史上第一波流行风格的歌舞浪潮。"数量之多，受欢迎程度之高，影响之大，直到今天尚无人可比"（李岚清《中国近现代儿童歌舞音乐的开创者——黎锦晖》，2005 年 9 月 30 日《文汇报》）。

二、黎锦晖与儿童歌舞剧

黎锦晖早期的 12 部儿童歌舞剧是：《麻雀与小孩》（1921）、《葡萄仙子》（1922）、《月明之夜》（1923）、《长恨歌》（1923）、《三蝴蝶》（1924）、《春天的快乐》（1924）、《神仙妹妹》（1925）、《七姊妹游花园》（1925）、《小小画家》（1926）、《最后的胜利》（1927）、《小利达之死》（1927）、《小羊救母》（1927）。以后还有歌剧《剑锋之下》《卖花女郎》《飘泊者》，少女歌舞剧《百花仙子》，小小歌舞剧《小花园里》《一只小乌鸦》等的演出。1936 年还有五幕大歌舞剧《桃花太子》（黎锦光改编）演出。

《麻雀与小孩》是黎明晖创作的第一部儿童歌舞剧，于 1921 年创作并首演，上海百代唱片公司发行唱片（丽歌唱片 413067A-413068B，共 2 张，黎明晖唱，1936 年 11 月 15 日录制）。

《麻雀与小孩》是独幕剧，表演了这样一个故事：在春日阳光下，麻雀妈妈教小麻雀、二麻雀用优美的姿态学飞："要上去就要把头抬，要转弯尾巴摆一摆，要下来斜着飞下来，照这样子飞到这里来！"妈妈还教育他们不要慌，不要忙，要提防老鹰老鸦和猫大王、蛇大娘。当老雀打食去后，一个小孩用"我是你的好朋友，我家有许多小青豆"想要把小雀娇娇带走。当小孩发现老雀好不心焦、小雀哭哭啼啼时，就觉得"这事做错了"，将心来比心，"再不放出来我的良心也不依"。小雀说："这位小先生，和我很要好，小青

豆小虫儿,吃了一个饱。有吃,有喝,可是关住了。"当小男孩开了房门带小雀出来认错后,老小雀同唱:"仁爱心,诚实话,品格很可嘉。"重新在"月朗风静、草软花香"环境下舞蹈。这个舞蹈故事告诉我们:仁爱、诚实、善良的品德很重要,还需要有一个更重要的自由生活环境。

作品引用了作者收集的《苏武牧羊》《银绞丝》等一些民间曲调,还引用了《长白山曲》《铁匠》等学堂乐歌曲调,创造性地填入了贴近儿童白话的歌词,又经反复修订,《麻雀与小孩》剧本在1928年到1934年间再版了16次,成为最早也是最有名的一部儿童歌舞剧作。这个歌舞剧在相隔了20多年之后的1956年8月,第一届音乐周在北京举办时,又改名为《喜鹊与小孩》(因麻雀当年被列为"四害")成功演出并制成3张《中国唱片》发行过。

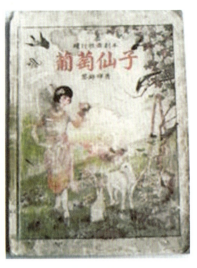

《葡萄仙子》剧本封面

《葡萄仙子》,创作于1922年,上海大中华唱片公司发行唱片(大中华唱片2500A—2511B,共5张,黎明晖唱,1926年10月22日录制)。《葡萄仙子》是黎先生第二部儿童歌舞剧,也是第一部分场的大歌舞剧。这个歌舞剧共有八场,出场的人物除了葡萄仙子外,还有雪花仙子、喜鹊奶奶、雨点仙姑、甲虫先生、太阳仙翁、山羊小姐、春风仙子、兔子兄妹、露珠仙姑、白头翁先生多名角色。在开场曲"香丝影"中启幕,一架葡萄下有一个矮矮的篱笆,聪明美丽的葡萄仙子侧卧在一块石头前。

《葡萄仙子》剧照(胡笳、黎莉莉、王人美)

第一场"仙子的深思"。葡萄仙子用"心声"曲调歌唱:"高高的云儿罩着,淡淡的光儿耀着,短短的篱儿抱着,弯弯的道儿绕着,多好哇!这里真真好,好!"正在向往将结果多多时,各位哥哥、弟弟、姐姐、妹妹都来了。画外音响:"远远的一位仙人来了!"第一场开始就在美丽的春光下带着悬念。

第二场"宝贵的枝丫"。雪花仙子跳着轻盈

《葡萄仙子》剧照

的舞步，用"云中曲"谱唱"雪花飘飘，飞得低，飞得高。……"她告诉葡萄仙子："我到这里保护你，有许多小小的虫儿，要害你的身体。"喜鹊奶奶也到了，她被"北风吹，雪花飘"冻得真难过，小窝被吹破，要用"卷珠帘"调唱要"找些树枝去拾掇"，葡萄仙子回答她说："我的要留下发芽的，真对不起。""老朋友，你不要发愁"，枯枝哪儿都有，"我请他陪你去走一走"。在第二场里，表现了世界上互相帮助的友谊。

第三场"鲜艳的嫩芽"。雨点姑娘唱着"云中曲"上场，对葡萄仙子说："我是雨点……想你早已渴了，待我用潮湿的水点，将这干燥的地土浇浇。"葡萄受到雨水的沐浴，慢慢长出嫩芽来。这时甲虫唱着"伤风调"上场了，这么大的风和雨，"肚子空，走不动，头痛伤风，气往上冲"（喷嚏），"你这些嫩芽，都给我吃了吧！"仙子唱："我的芽儿长啦，我的叶儿快要放啦。石板桥，有嫩草，又多又好，跟她同去找。"这场戏弘扬的是一种和谐相处、互助避害的精神。

第四场"青青的茂叶"。太阳迈着矫健的舞步出场："我是太阳，我是太阳，我到这里瞧瞧你。这时候冷风很厉害，我来用温和的光辉，将你冰凉的身体晒晒。"调皮的山羊小姐唱着"再会"调上场，"心里闷肚里饿"，对葡萄仙子唱："你的叶儿，长得很大，我正饿啦，给我吃点吧。"仙子唱："叶儿长大，应该留下，还要开花，不能让你糟蹋。"

第五场"细细的繁花"。春风仙子唱着"云中曲"来啦，她要"用柔和的气息"将仙子的"蜜蜜的花粉分配"。两只小兔用"喜春来"调子呼唤着蝴蝶、蜜蜂一齐来，葡萄仙子吩咐小兔兄妹"莫到这边来，这些花，碎纷纷，容易坏，谁也不能戴"，她请春风哥哥"领他那边去，吃野菜"。从中可见大自然里一种果实的发育成熟会碰上多大的障碍，生态的调和意义有多大。

第六场"小小的果儿"。露珠仙姑唱着"云中曲"滚滚而来，"用清凉的水点"将葡萄仙子"美丽的衣裳润润"。这时，两个白头翁先生唱"少年时"驾到，"景致真好""口运真巧"。葡萄仙子客气地唱道："望先生恕我年纪小，过些时候，一定送你许许多多甜甜的葡萄！"

第七场"甜美的赠品"。葡萄仙子请来了众多小朋友，用"太子"调唱道："冬忙到春，春忙到夏，夏忙到秋，为谁辛苦为谁忙，就是为你们小朋友。这串交给你的手，这串交给你的手，到了明年我还有！"

第八场"世界是一家"。葡萄仙子唱"接姐姐"，感谢各位帮助她的好朋友。小动物也唱："不要客气，在世界的万物都是朋友。"葡萄仙子激动地唱："伟大！伟大！世界虽然大，我可能离你，你能离他吗？……在世界住着如同一家！……大家相爱！"全体同唱："大家相爱，愿世间开遍爱的花！"

整个《葡萄仙子》歌舞剧弘扬了"四海之内皆朋友"的博爱精神，剧中反复说明了爱的力量可以化解遇到的种种矛盾曲折，告诉孩子对自然界弱小的生命要怜爱

和帮助以及保护生态的意义。《中国近代音乐史》评价道："抒情歌舞剧《葡萄仙子》是中国现代儿童戏剧史上第一座里程碑。"（文硕《黎锦晖：中国近代歌舞大王》，见《中国近代音乐剧史》，西苑出版社2012年版，第87—88页）

《月明之夜》创作于1923年，上海大中华唱片公司唱片（大中华唱片2507A—2511B，共5张，黎明晖唱，1927年2月5日录制）。这是一部童话式的歌舞剧，描写了快乐之神向人间播撒快乐的故事。音乐声中幕起。

第一场"散布快乐"。快乐之神唱"朝天子"调："云儿飘，星儿耀耀，海早息了风潮。声儿静，夜儿悄悄，爱奏乐的虫，爱唱歌的鸟，爱说话的人，都一起睡着了。待我细细地观瞧，趁此夜深人静时，散下些快乐的材料。""痛爱你的人，佩服你的人，帮助你的人，都一齐入梦了。大家好好的睡觉，不要等梦醒时，失掉了甜美的欢笑。"

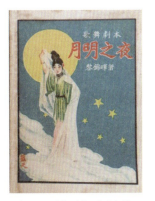

《明月之夜》歌舞剧剧本封面

第二场"要求"。八个小孩在"进士腿"曲调中进场，高唱"我们都是好朋友。……大家搀着手，向着那光明路上走。……向着那快乐园中走。"转"晓鸡声"调，快乐之神问大家要吃的或玩的尽管说。两小孩要一颗仙草，两小孩要一树仙花，两小孩要一个可爱的活东西陪他们玩，两小孩要奇怪的活东西陪他们唱。快乐之神说他都没有，"招招手，等嫦娥来也许有"。四小孩用"招招月"唱分别向月婆婆、月妈妈、月娘娘、月公公要风琴、月饼、小锣等，另四小孩唱"下来罢"问明月要小皮球、小铁环、小苹果、小糖包。

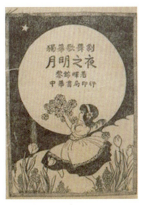

《明月之夜》剧本扉页

第三场"慷慨的赠予"。月上的嫦娥出来了，四小孩用"打雁"调分别向嫦娥要仙花、仙草、小动物等，嫦娥答应即可回家拿来。她带来了灵芝草、木樨花、玉兔、金蟾，大家赞扬可爱的嫦娥永远快乐。

第四场"悲从中来"。嫦娥唱"葬花曲"："海中碧水无波，天上疏星零落。世界已经睡着，剩下凄凉寂寞，长夜怎能捱过？"快乐之神也唱："难怪姐姐感伤，天上只有凄凉。请你低头四望，乐在何方？要寻快乐之乡，须到人间去访。"嫦娥也认为"那广寒宫，四大皆空，人间快乐无穷"。快乐之神唱"朝天子"请小弟弟、小妹妹，"藏着热的情，带着爱的心，含着真的笑……凭着天真烂漫的情"，一定能消去嫦娥的烦恼。孩子们唱着"摇摇令"，一定能使嫦娥逍遥、快乐、欢娱、安慰。

《明月之夜》剧照

第五场"到人间去"。嫦娥唱着"心花放"曲:"亲爱的弟妹,你们是我的好弟弟好妹妹。在你们家中,多么有趣味。我愿和你们同读书,共游戏。"小孩同唱:"好个美丽的姐姐,好个仁慈的姐姐!你能爱我们,我们真感谢!"

第六场"大家欢乐"。众人用"滴滴金"唱:"来!来!人间遍地爱花开,神仙世界快离开,来!来!大家都是一家人,相亲又相爱。要得快乐请到爱的世界来,人间遍地爱花开。大家快些来!来!来!享受人间的爱!"这真是一篇爱的乐章,作者让孩子们看到人间现实的快乐,享受着真爱的无限温暖。连天上的嫦娥都抛弃孤独凄凉的生活,告诫大家不要盲目追崇虚拟的神仙世界。

正如李岚清先生所指出:"'爱'是黎锦晖儿童音乐作品的核心内容。在他的笔下,'爱'被赋予了广博的内涵。如《麻雀与小孩》赞美纯洁无私的母爱;《月明之夜》歌颂了'人间之爱',《葡萄仙子》启迪儿童对自然界弱小生命的怜爱以及对世界上一切美好事物的博爱,等等。黎锦晖希望通过这些作品使青少年从小就接受到'真、善、美'的滋润和熏陶。"(李岚清《中国近现代儿童歌舞音乐的开创者——黎锦晖》,2005年9月30日《文汇报》)

《三蝴蝶》创作于1924年,大中华唱片公司发行唱片(大中华唱片2519A—2525B,共7张,黎明晖唱,1928年2月20日录制)。"《三蝴蝶》是一部童话式的歌舞剧"(文硕《黎锦晖:中国近代歌舞大王》,见《中国近代音乐剧史》第88页),写了三只蝴蝶懂得同心协力与恶劣的气候作斗争的故事。

第一场"在美妙的境中"。红黄蓝三蝴蝶轮唱"逍遥调":"青天高高,太阳照照,云儿渺渺,风儿飘飘,今天天气很好。""清风飘飘,树枝摇摇,鸟儿叫叫,虫儿闹闹,这里的音乐很好,我们一同舞蹈,快乐逍遥。"红白黄三菊花用"好好曲"唱起:"三个小宝宝,一同飞到了,容颜生得真真好。"三蝴蝶又唱起"菊花开"调:"菊花开,清早起,不怕霜,永远地健康。"三菊花也用"各有所爱"调唱:"谢谢蝴蝶的恩惠,花蜜饮一杯。"

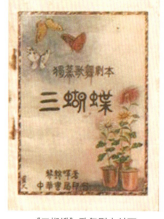

《三蝴蝶》歌舞剧本封面

《三蝴蝶》剧照

第二场"风儿吹着"。花和风唱,蝶和风都用"早上好"唱"风先生,你不要吹坏了好的花朵""你不要吹破了我的新衣"。风回答"不要怕"。

第三场"云儿飞着"。花和云,蝶和云用"喝喝调"互打招呼,云对蝶说"你可要舞蹈",大家一齐舞蹈。

第四场"雨纷纷"。花儿用"再来一个"去问雨先生唱的什么歌,雨回答唱的是淅沥淅沥歌;蝶问雨先生走的是什么步,雨回答走的是点滴点滴步。花用"滴滴舞曲"希望雨先生"轻轻细细慢慢散散"。

第五场"电掣雷奔"。雷、电用"轰轰调"唱:"轰!闹过了春夏秋冬,越大越好。"

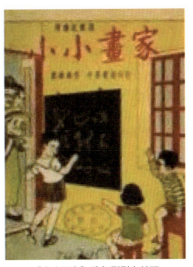

《小小画家》歌舞剧剧本封面

第六场"不愿分离"。三蝴蝶扑倒在地,用"奈何天"唱给雷电听:"一阵狂风起,几乎吹散了我的身体。乌云漫漫,满天黑暗,几乎吓破了我的胆哪!大雨滂沱,几乎使我遍身散脱,不能再活。闪闪的电光晃着,更使我们意乱心慌。"请求停了吧。花用"快快开开"唱:"红蝴蝶,三位妹妹容不下,请你进来躲躲吧。"红蝴蝶说:"谢谢你!可是我们三个,定要在一起,决不愿分离。"三蝴蝶高呼:"谁能够打救我们!"

第七场"温和的晴光"。太阳上场,唱"和光曲":"不要怕,起来吧!我们一同歌舞吧!"

第八场"欢乐的歌舞"。太阳、三蝴蝶、三菊花、云、风、雨用"清平舞曲"歌舞:"天气真真好,景致真真好,我们一同舞蹈,快乐逍遥!"

这个歌舞剧采用拟人化的手法教育儿童热爱自然,热爱生活,在险恶环境中要同甘共苦、同心协力,勇于坚持到底迎接光明。

《三蝴蝶》由大中华唱片公司在1932年6月8日再次录制8张唱片(大中华唱片,2563A—2570B,共8张,明月歌剧社唱)。笔者收藏的一张唱片灌制有三、四两段,唱片上标有小标题"在美妙的境中"。歌舞曲是在演出中不断改进的,我们可以把它与4年前的演出比较,看看有些什么变化。

《小小画家》创作于1926年,上海大中华唱片公司发行唱片(大中华唱片2541A—2545B,共6张,明月歌剧社演唱,1931年4月15日录制)。《小小画家》堪称黎锦晖歌舞剧的典范作品,全剧批评讽刺旧式教育,主张个性解放,"发挥儿童个性来培养起才能",提倡因材施教的教育理念。剧中人物有小画家、母亲、表妹、邻家顽童、塾师、小猫、小鸭子、小狗,人物个性刻画生动。全剧音乐完全由黎锦晖自己新创。

"前奏曲"是欢乐的小快板。

第一场"儿嬉"。小画家与扮演为猫、狗、鸭的邻家小友对答，如他唱"贵姓大名"调与猫的对歌："圆脑袋，小鼻头，看见主人跟在身后。走过来，走过去，他的脚爪，好像银钩。喂！喂我！不要走，停停停，我要问你，贵姓？大名？"小猫答："呜喵喵喵！呜喵喵喵！我姓猫！我的名字也叫猫。猫就是我，我就是猫。呜喵喵喵，呜喵喵喵！"表现了活泼天性。

第二场"母诫"。母亲望子成龙，用"教子歌"唱："我的孩儿啊！叫你读经，偏贪游戏，儿不争气，母亲着急，孩子啊！所以教你，三位先生，一同教你。你净淘气，你净顽皮，你想母亲怎不生气。我的孩儿啊！"表达了母亲深情。但孩子唱："我的母亲啊！叫我读经，真要我的命！我看不明，我记不清，母亲哪！今日读经，明日读经，越读越生，好不伤心。母亲啊！我不读经，我真开心，偏要我读，好不伤心！我的母亲呀！"母亲又唱："我的冤家呀！说的鬼话，不成人话，你再不读，我就要打。……你怕？你怕？赶快读吧。读得不好，我还要打！"孩子无可奈何，作者用《打盹歌》表现了小画家的内心独白："可怜我一天哭三回，三天哭九回，老留着泪，老皱着眉。咳！就活上一百岁吧，那又有什么趣味？"

第三场"师训"。三位塾师轮番地一本正经唱"斯文歌·训斥"，老师A和老师C唱："早读书，晚读书，书要读，读要熟，读书不熟等于没有读，读书要到一百回，读书要到一千回。"老师B："越读越能背，越背越有味，读书不能背，尽读尽不会。"三老师："可以，可以。可以，读书不背乎？岂可，岂可，岂可读书不背乎？喂喂喂喂赶快背！喂喂赶快背！你，你赶快背！你赶快背！"

第四场"闹学"。作者在这场里构思了讽刺诙谐、富于戏剧色彩的"背书歌"，表演了生动曲折的情节。邻友藏身桌下起头提示："子曰：'学而时习之，'"小画家跟着一句；邻友再提示：""'不亦说乎！'"小画家再跟一句。"有朋自远方来，不亦乐乎！"亦是。邻友提示："人不知而不愠，不亦君子乎！"小画家却说："精神不支而不睏，不亦蠢乎！"邻友说："曾子曰：吾日三省吾身……"小画家又胡说："吾吾吾吾吾有馒头而不蒸乎？胡公胡破迸西湖，胡兄胡弟游太湖，胡姐胡妹跳进洞庭湖！"一场滑稽的闹学场面把全剧引向了高潮，表现了旧式教育的失败及其可笑之处。三位塾师又一齐用"教导歌"训斥："你！你！糊里糊涂胡说八道！……胡扯胡拉胡闹，恨不得打你一酒壶！"小画家脑海又联想出月亮、蝴蝶、花朵、黄莺，便呼："我要睡觉！"作者用抒情曲表达小画家的无声反抗："小月亮哇，你别照啦吧！你快钻到云窝里去吧！小花朵啊，你别笑啦吧！你快低下头来吧，你快转过脸儿去吧！我要睡觉，我要睡觉，我要睡觉啦！小蝴蝶哇！……"

第五场"因材施教"。在小画家入睡以后，三位老师开始改变看法，明白小画家的绘画才能。"赶快画"一曲展示了小画家的天才："我画一只公鸡，一只大公鸡，喔喔喔！大公鸡吃点儿嗞；我画一只母鸡，一只肥母鸡，咯咯哒，咯咯哒，坐在草

窝里'咯哒咯哒'生下一个蛋,生下一个蛋,孵出小小鸡。我画一只小鸡,我画一只小鸡,一只小鸡!"小画家拿起画笔,慢慢地从胆怯到越画越好。老师A唱:"莫怪他呆,莫怪他野。"老师B接唱:"读书时候口难开,背书时候易忘记。"老师齐唱:"却原来是一个绘画的好天才!"妈妈唱:"画得不坏,画得不差,我们都来画一画!用心画成一个小小的好画家。"老师A:"种豆得豆,种豆得豆,我们因材施教哇!"老师B:"种瓜得瓜,种瓜得瓜,天才不要埋没啦!"老师、妈妈齐唱:"结结结结文化果,先开先开艺术花!真的美的善的,真的美的善的艺术花啊!"全剧在"因材施教"曲中终。

这是一个教育中的永恒话题,通过如此生动的艺术形象,早早带给了小观众,意义深远。黎锦晖的《小小画家》在1993年被中华民族文化促进会评为"20世纪华人音乐经典",颁发了获奖证书。

《最后的胜利》创作于1926年,上海大中华唱片公司发行唱片(大中华唱片2571A—2574B,共4张,明月歌剧社演唱,1932年6月8日录制)。这是一部鼓舞民众合力同心起来完成反帝国主义反军阀的革命歌舞剧。全剧歌颂北伐战争,号召工农商学兵团结一致争取最后的胜利。

第一场"困苦之境"。用"救国军歌"曲合唱:"同胞哇!同胞哇!四万万同胞哇!救我的国,保我的家,快起!快起!救我的中华!救我的中华!谁抢夺我们的国土?谁侵害我们的自由?谁仗金钱武力,把我们当作马牛?我们的国家,危险已临头,国如不保,家也难留!"

第二场"凶恶之魔"。合唱:"同志们!同志们!振起精神,合力同心,齐来革命!革命!革命!打倒!打倒!打倒侵略者的凶顽残暴!打倒!打倒!打倒压迫者的强梁霸道!打倒!打倒!打倒垄断者的贪婪奸诈!革命者是我们的朋友,反革命者是我们的仇敌,我们的精神是努力、牺牲、奋斗。收回民族的平等地位!收回民众的政治权威!"

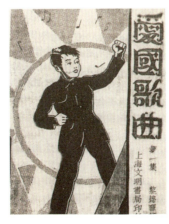

《爱国歌曲》第一集封面

《最后的胜利》剧照

第三场"不平之鸣"。合唱："永远勿忘五卅，他们竟开枪打，打死我们同胞，至今冤含泉下，我们不是猪羊，我们不是鸡鸭，为何任人乱杀？为何任人乱杀？热泪抛，抛抛抛！太烦恼，恼恼恼！心头的火，烧烧烧！有仇必报！报报报！永远勿忘万县，他们开来军舰，对着城中开炮，市民打死数千。同是一般人类，并非畜牲化变，性命太不值钱，性命太不值钱！"灯光模拟炮火。民众在安慰流浪的母女，愤怒的情绪达到顶点。

第四场"努力奋斗"。三人唱："反革命的丧良心，掠夺奸淫。良民百姓天天受苦辛，谁来打抱不平？苦在心！苦在心！谁来打抱不平？四万万人一条心，齐来革命！革命事总要齐心，大团结，结得紧！往前进！往前进！同来打抱不平！"合唱："四万万人齐上场，一齐来抵抗！打倒那虎豹豺狼，祸同当，福同享，不怕刀！不怕枪！大家来干一场！"（当剧情发展到国民革命军来了的时候，满场红光舞动、红旗招展。当歌曲唱到最后一段时，军阀军官带着士兵，着急忙慌地跑到场上大声叫嚷着："国民革命军来了！"众人听到国民革命军进城了，情绪更加激昂，奋起精神，拿起能用的工具，慢慢逼近军阀）

第五场"革命成功"。合唱："帝国主义逞威风，情理不能容。革命军为民众争光荣，废除不平约，真理应服从。革命旗帜遍地红，革命定成功！革命！革命！光明的革命！欢迎！欢迎！光明的革命军！革命军为民众打冲锋，安民又保国，民国定亨通。革命旗帜遍地红，革命定成功！革命！革命！光明的革命！欢迎！欢迎！光明的革命军！"全剧终。

这部歌舞剧整场歌舞充满着昂扬的革命激情，吹响唤起民众拥护投入革命的号角。

我们回顾欣赏这些儿童歌舞剧，能真切感受到黎锦晖体现在剧中的亲切至诚的艺术鼓舞力量。

在稍后期，黎锦晖还创作演出了《剑锋之下》《卖花女郎》歌剧、少女歌舞剧《百花仙子》和小歌剧《飘泊者》、小小歌舞剧《小花园里》《一只小乌鸦》等。

三、黎锦晖与儿童歌舞曲

明月社，是中华历史上第一个现代意义上的歌舞表演团体，由"中国流行音乐之父"黎锦晖创办于1920年。此后的17年中，这个团体更换过许多称谓：语专附小歌舞部、中华歌舞专修学校、美美女校、中华歌舞团、明舞团、联华歌舞班、明月歌舞剧社、明月歌剧社等，但其实质并未有改变，且具有连贯性。明月社是黎锦晖音乐梦想的重要载体，凝聚了他的毕生精力。20世纪30年代，从明月社走出了多位流行音乐国宝级的明星，成就了第一个华人流行音乐的璀璨高峰。

1926年以前的明月社，基本上是儿童音乐的天下。黎锦晖本着其推进平民音乐的理念，为普及宣传国语学习，创作并演出了大量的儿童歌舞表演曲和儿童歌舞剧，

歌舞团表演

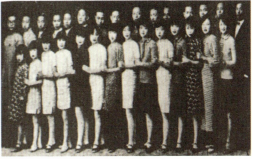
明月歌剧社全体演员合影

《葡萄仙子》《月明之夜》《三蝴蝶》《春天的快乐》《七姊妹游花园》《麻雀与小孩》都是这个阶段的代表作。几年的演出经历，使黎锦晖不仅对歌舞表演的市场接受程度有了最直观的了解，而且逐步培养自己的音乐班底。

黎锦晖在创作排演大型歌舞剧的同时，还创作了大量的儿童"歌舞表演曲"，这些歌舞曲经常在剧场演出时穿插其中一起演出。

儿童歌舞曲的水准也很高，当年从上海为出发点在全国各地流行，并流传到海外，普及面大，影响深远。后来许多歌舞曲都在上海灌制在"大中华""百代""胜利"和"蓓开"唱片里。其中"上海大中华唱片公司"灌录了一百张唱片。黎锦晖创作的 30 多首儿童歌舞曲流传广泛，简介如下。

《老虎叫门》为黎锦晖最早的歌舞曲，作于 1920 年，未见唱片。其通俗而富童趣的唱词朗朗上口，"小孩儿乖乖，把门儿开开，快点儿开开，我要进来……"这些唱词，过了 30 多年还在 20 世纪 50 年代被选入小学语文课本，或将"小孩子乖乖"改为"小兔子乖乖"。它的曲谱都无甚变化，不少学校在音乐课上教唱，我们当年在小学里唱过，也有同学排小舞台剧表演过，深受小朋友喜爱。

后来另一首创作于 1920 年的歌舞曲《三个小宝贝》，张静姝、韩树桂唱，也受到孩子们的喜爱传唱。上海大中华唱片公司 1934 年 3 月 11 日曾制片（大中华唱片 2605B）。

《可怜的秋香》作于 1921 年（大中华 2505AB，黎明晖唱，1926 年 10 月 22 日录制）。描写了一个可怜的被扭曲的弱者，其唱词："暖和的太阳，太阳太阳，太阳它记得：照过金姐的脸，照过银姐的衣裳，也照过幼年时候的秋香。金姐，有爸爸爱；银姐，有妈妈爱，秋香你的爸爸呢？你的妈妈呢？她呀，每天只在草场上，牧羊牧羊，牧羊牧羊。可怜的秋香！可怜的秋香！"

后来，金姐、银姐都出嫁了，有了孩子了，

《小兔子乖乖》重演

而秋香,到老了,还是每天牧羊!

这个歌先从学堂唱开,在社会上流传很广,以至后来连上海滑稽戏里名角江笑笑也翻唱过《可怜的好婆》(胜利唱片),韩兰根还翻唱了《可怜的鸦片鬼》(百代唱片),管无灵唱了《可怜的开阳》(长城唱片)也从"格个可怜的秋香,照规矩要学堂里像女学生唱个"唱起。

《因为你》作于 1921 年(大中华唱片 2512A—2513B,黎明晖唱,1927 年 2 月 5 日录制),在这首歌里,通过喧哗和使人忧烦的乌鸦,引颈长啼叫来光明的雄鸡,声声哀怨的杜鹃,情久爱长、成对成双的鸳鸯这四个禽鸟的特征比较,唱出了因为你的表现而引起人们的爱憎。

《好朋友来了》作于 1921 年(大中华唱片 2580A,明月歌剧社演唱,1932 年 6 月 8 日录制),全篇穿插不少的拟声词"砰砰硼硼"、叹词"哈哈呵呵、核核、海海、嘿嘿",说的是"有人敲门,门儿开开,请进来,您好哇,大家都好,快活不少"很简单的唱词,然而,这却是礼貌请迎、结交好朋友的亲切问候,这是交友快乐必须学会的规则。

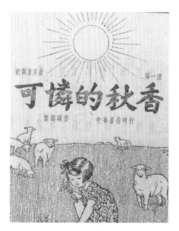

《可怜的秋香》扉页

《寒衣曲》作于 1922 年(大中华唱片 2506AB,黎明晖唱,1926 年 10 月 22 日录制),这首歌写母亲为远行的孩儿织布做新寒衣尺寸无凭的心情,又写孩子接到邮寄来的新衣,穿起千针万针密密缝的新衣不离身却与母亲不能亲近的心情。

早期作曲的还有许多,如《欢乐之歌》作于 1924 年(大中华唱片 2605A,黎莉莉唱,1934 年 3 月 11 日录制)。

《卖花词》(百代唱片 33851AB,黎明晖唱)和《毛毛雨》一样,最初也是学堂新歌,1927 年改为四段,奉劝少年赏花惜时,珍爱青春。卖花女叫卖鲜花的一首唱词,别有情味:"卖花呀!小小妹妹莫惜钱。买一朵鲜花插鬓边,人人看见都爱你,都爱你同花一样鲜!……春季鲜花遍地开,花色花香两不差,好好鲜花你不买,好花落到别人家。"曲调有浓厚的湖南花鼓戏风格。

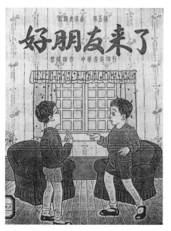

《好朋友来了》封面

《花长好》(百代唱片 33852,黎明晖唱)先是叹息春之快逝:"一年一度春光早,万众鲜花开遍了,花开花谢不多时,可惜鲜花容易老!"后面歌咏夹竹桃经过长夏和深秋,把春带到冬天;月月红、月季花,月月春光花长好。

《钟声》封面　　　　　　　《吹泡泡》剧照，胡笳主唱，白虹、张帆、韩国美伴舞

《小鹦哥》作于1923年（大中华唱片2548AB，王人美、张静姝唱，1931年4月15日录制）。

《你的花儿》作于1926年（胜利54618B，周璇、李明建唱，1934年8月8日制片），通过小孩与小燕子、小蝴蝶、小喜鹊、老鸽儿、小老鸽对话，燕子花儿、蝴蝶花儿、喜鹊花儿、老鸽花儿、小鸽花儿开啦，他们合唱："好花呀，好花呀，拔一颗带回家。"

《钟声》作于1926年（胜利唱片54667A，张静、周璇、李明建唱，1934年8月8日录制），这首歌通过钟声响起，动物纷纷起来赶生活，各做各的，展现大自然勃勃生机，并告诉人们也要像大自然中动物一样充满生机："天亮啦钟响啦，小灵鹊离窝啦，小乌鸦唱歌啦，天上放红光啦，好哥哥快起床吧。""山羊儿出来做什么？肚皮很饿了，想要吃个饱。嫩草料，嫩草料，山羊儿出来把食找，想吃嫩青草。"最后大家合唱"钟声响得早，大家起来早，有饭大家吃一个饱，有事大家干得好。"

《吹泡泡》作于1928年（大中华唱片2580B，王人美唱，1932年6月8日录制），是一曲不但音乐非常出色，节奏分明，酷似不断在吹泡泡，而且拟人化的想象发挥自然，童趣十足。如其二段："吹泡泡，泡泡向天飞，清风带你上天去，放心飞去莫飞回，小弟兄叫不绝。天空挂了个小明月，明月团团长不缺。他也夸，我也赞，引起人人抬头看。泡泡裂了，明月跌了，灯也灭了，人安歇了。明月回家，梳头洗面，早些出来，明天再见。开开眼过一朝，闭闭眼过一宵，再吹一个月轮高。"后来高亭乐队出版了管弦乐演奏《吹泡泡》唱片，乐曲更是活泼起伏跳动、上下升降层次十分丰富。

《蝴蝶姑娘》作于1928年（大中华唱片2546AB，王人美、黎莉莉唱，1931年4月15日录制）。小孩与蝴蝶姑娘对唱，小孩问了蝴蝶"家住哪里、吃什么东西、谁替你做衣"，蝴蝶一一回答。如"孩唱：蝴蝶姑娘，我问你，你家住在哪里？蝶唱：

黎莉莉（左）、王人美（右）

我家就住在次第百花村里,百花开,请到我的家里来!孩唱:哪个替你盖花房?蝶唱:我的大哥盖新房。孩唱:围的什么墙?蝶唱:围的杏花墙。孩唱:开的什么窗?蝶唱:开的梅花窗。孩唱:摆的什么床?蝶唱:摆的茉莉床,挂的芙蓉帐,芙蓉帐里芙蓉被,芙蓉被盖小姑娘。孩唱:好!等到百花香,我到百花村里来看姑娘。合唱:百花香,好花香,那时光,好时光,好朋友,好玩赏!"完全借鉴了对口山歌的形式,唱活了美丽的景色。

《小小的画眉鸟》作于1929年（大中华唱片2550B,王人美、胡笳唱,1931年4月15日制片）,这是一篇画眉鸟和蔷薇花的赞美对话:"蔷薇唱:荒地荒园花不发,好花开在好人家。画眉唱:我要唱一个歌呀,来赞美你的花。蔷薇唱:请问可爱的小乖乖,你现从哪里来?画眉唱:我从远的地方来,想看看好花开。……蔷薇唱:请问可爱的画眉哥,你唱什么歌?画眉唱:我唱赞美蔷薇歌,名叫爱花歌。鲜美的嫩蔷薇、嫩蔷薇,你真美,美容美貌笑微微,怎么笑得这么美!"

讴歌大自然的"美",讴歌真情的"爱",是黎氏歌舞曲的灵魂。

《回来吧》作于1933年,"春潮"之一曲（百代唱片,王人美、高占非唱）。歌中唱道:"啊!昨夜的梦,甜蜜的梦。梦着月圆花正荣,梦着情深爱正浓。我愿常在梦,我愿梦长在。甜蜜的梦,我愿永在这梦中。回来吧!甜蜜的梦!"

《舞伴之歌》（胜利唱片,王人美、赵晓镜、黎莉莉、胡笳唱）其中第二段唱:"好哥哥,相信我,不要信,别人说,说笨话,说傻话,好诗文,好图画,肚里饿,吃不下,遮不了风,避不了雨,养不了家,救不了国,打不了架。好哥哥,不要信,听听听,音乐响,响嘈嘈,Jazz调,声声俏;One-step,更爱跳。跳得好,跳得妙,好巧妙,好逍遥!"

《蜜蜂与蝴蝶》剧照

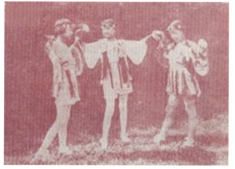

红蝴蝶：俞慧珍（左）、李丽贞（右），白蝴蝶：杜龙珠（中）

《剑锋之下》（大中华唱片 2561A—2562A，王人美唱，1931 年 4 月 15 日录制）是一支别有特色的叙事歌，通过忆旧散文体裁形式的文字来表现时代歌。唱道："在九年前，我和他是小朋友，在许多同学中，我和他交情最厚。他每天，在我家门前等候。在校中同读同游，回家送我到我家门口。他说一天不伴我，便整天寂寞忧愁。其实我一天不伴他，更觉得孤凄难受。……"句句踏实，娓娓道来，一气呵成。由友谊达到终身良伴，是两次在那剑锋之下成就的姻缘，这姻缘是何等的光荣美满。

《峨眉月》（大中华唱片 2581A—2582B，王人美唱，1932 年 8 月 18 日制片）的第三段这么说："峨眉月，高挂在云头，云儿淡淡眉儿秀，弯弯恰像小银钩。天上的银钩挂云外，人间的情钩挂心头！谁能料郎心钩不转，倒反钩动了姐心愁！愁来愁往愁如织，愁在眉头恨在心头，心难受，泪长流！"

《花生米》（胜利唱片 54471A，王人美唱）唱道："花生米，香而且脆，价廉物美。全世界的人类都合口味。""两口子嚼嚼吞吞，好接着香香的吻……多吃花生米，吃的肥肥胖胖伶伶俐俐清清爽爽干干脆脆，就跟着花生米一样讨人欢喜。"

《王女士的鸡》（胜利唱片 54471B，王人美唱）唱道：人养肥了鸡，鸡却性命难逃，"此种奥妙放心头，岂可让那些鸡儿们识透"。

还有一些舞曲，也伴随一起表演，如：《天鹅舞曲》（大中华唱片 2559B，明月音乐会演奏，1931 年 4 月 15 日制片）、《平湖春色》（大中华唱片 2562B，明月音乐会演奏，1931 年 4 月 15 日制片）等。

当年演出时，还有《总理纪念歌》（大中华唱片 2517A，黎明晖唱，1927 年 12 月 19 日制片），有时演唱时全场肃立。

1933 年，上海天一影片公司还拍摄了有声歌舞长片《芭蕉叶上的诗》。

在整场儿童歌舞剧的演出时，儿童歌舞曲常穿插在内一起演出，包括黎锦晖后来创作的流行歌曲《落花流水》等。如 1927 年 7 月，在上海举办的"中华歌舞大会"有《总理纪念歌》《麻雀与小孩》《落花流水》《可怜的秋香》《寒衣曲》《月明之夜》《三蝴蝶》等演出；黎锦晖率领的中华歌舞团 1928 年 5 月到香港去演出的节目有《可怜的秋香》《寒衣曲》《麻雀与小孩》《月明之夜》《三蝴蝶》等。在黎氏歌舞剧演出时，有时也插唱爱情歌曲，所以有些"时代曲"与"歌舞曲"是难以分出界限来的。

四、黎锦晖与时代曲

1926 年，黎锦晖又与"大中华"签约了出版"家庭爱情歌曲"的唱片。订约后，在 8 个月内，黎锦晖共写出爱情题材的歌曲一百多首。在中国的现代音乐史上，黎锦晖的又一大贡献是开辟了中国大众流行歌曲的新天地。这些爱情题材歌曲，当时称之为"时代曲"，而他一手创办的"明月"歌舞社，也成为流行音乐的摇篮。

1927 年，是中国流行歌曲的发端之时，黎锦晖的第一首有名的、长期被污名以"靡

靡之音"的爱情歌曲是《毛毛雨》（百代唱片33777，黎明晖唱），上海百代唱片公司在1927年灌录了《毛毛雨》《妹妹我爱你》两首歌，出版了钻针版，1932年又推出钢针片。1927年由19岁黎明晖用几乎不加修饰的嗓喉直白而真切地演唱灌录，其歌词有："毛毛雨下个不停，微微风吹个不停。微风细雨柳青青，哎哟哟！柳青青。小亲亲不要你的金，不要你的银。奴奴呀只要你的心，哎哟哟！你的心。"《毛毛雨》等歌曲在1928年先是作为"学堂新歌"教唱的，后来很快流行开来。"不要你的金，不要不得银，只要你的心"被判为"黄色"，真是颠倒黑白。这是一首带有浓厚民谣风味的表现纯朴爱情的情歌，它开创了"时代曲"中的民谣风一角风景。

另一首爱情曲是《妹妹我爱你》（百代唱片33776，黎明晖唱）。这是在1927年第一首灌录出版的爱情歌曲，1932年又出钢针片。这首歌曲完全是现代音乐版本，唱词更是直陈的爱情话语，深情表达了一位纯情少男对心上人的真心爱恋和颂扬："妹妹，我爱你我爱你，我爱你！我爱你的头发儿青青，又光又亮，乌云哪能比得上？喝，哪里能够比得上？我爱你的眉毛儿弯弯，又细又长，柳叶儿哪能比得上，喝，哪能比得上？我爱你的眼睛明明亮，小小的太阳明明亮，明明亮，照见我的心肠。妹妹呀，你看呀，我的心窝里就只有你，妹妹，我爱你我爱你！我爱你的脸蛋儿俏俏，多嫩多娇，梨花儿哪能比得到。我爱你的嘴唇儿红红，不大不小，樱桃儿哪能比得到？我爱你的眼睛明明亮，好像月亮一样明明亮，小小的月亮明明亮，照见我的心肠。妹妹呀，你看呢，我的心窝里就只有你，妹妹呀，我爱你，我爱你，我爱你！"一片清纯的爱心。

上海美国胜利唱片公司在1931年1月6日灌录后发行了两张著名的时代曲：《特别快车》（胜利唱片54396，王人美唱）、《桃花江》（胜利唱片54311，黎莉莉、王人美唱）。胜利公司在1934年7月13日又录制了严华和周璇唱的《桃花江》（胜利唱片54560）；1935年2月4日，胜利公司又录制了周璇唱的《特别快车》（胜利唱片4690A）。

《特别快车》这支歌的音乐颇有特色，它开始有当年火车开车时的鸣叫和启动，渐渐开快，中间是火车飞奔的节奏，歌末是火车渐停刹车的声音，整个伴奏音乐模仿一列"特别快车"的开动，使歌曲十分轻松活泼。第一段是唱新派男女订婚特别快，第二段是结婚特别快，第三段是育婴特别快。恋爱、结婚、生子之快与开特别快车的比喻取得双关的效果。在西方爵士音乐诞生不久，黎锦晖就能如此娴熟地创作出十分好听的爵士风格作品，真是了不起！

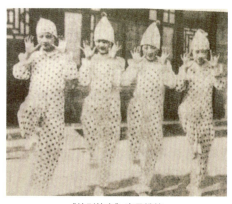

《特别快车》演员排练

108

125

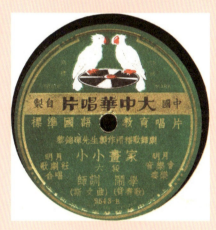

129

140

143

152

160

164

165

170

176

185

"美国学者安德鲁先生有一次在北京一家古董店里发现一张脏兮兮的黎锦晖歌曲唱片,叫《特别快车》,由人称金嗓子的周璇主唱。他说,'我惊讶的不是这张唱片居然留下来了,而是唱片里的音乐风格。这首歌的开头是爵士乐模仿火车汽笛,奏出一声妙不可言的长鸣,接着火车加速行驶,终至扬声鸣笛,戛然而止。整首曲子一路活蹦乱跳,由窸窸窣窣的鼓点,二分拍子敲出来的钢琴,加上周璇高亢的五分音阶旋律,推着前行。一听就让人联想到艾灵顿公爵的《破晓特快车》,这张1933年12月出版的唱片以创意和无与伦比的音色印象派手法,倍受好评。而黎锦晖这首歌却是1928年发表,录成唱片出品时间可能不晚于1932年,比艾灵顿公爵的开创之作还早上一年。'这种音乐创意出现'功能同步'现象,说明中国音乐也具备了全球化的条件。"(文硕《黎锦晖:中国现代音乐剧的真教父》,见《娱乐产业的文硕视野》,2017年6月17日)

黎锦晖原来从事白话运动,他的唱词在古典诗词基础上穿插好多通俗白话词语和句式,这也增加了唱词的活泼喜色。这首歌带有特别的幽默滑稽色彩。

《桃花江》是黎锦晖创作的又一首风靡20世纪30年代的爱情歌,用富于蓬勃朝气的语调唱出了家乡"水美山美人更美"的风貌。歌词首段是:"我听得人家说:桃花江是美人窝。桃花千万朵,比不上美人多,(不错!)果然不错!我每天踱到那桃花林里头坐,来来往往的我都看见过。(全都好看吗?)好!……(男)我也不爱瘦,我也不爱肥,我要爱一位,像你这样美,不瘦也不肥,百年成匹配!……(女)好!桃花江是美人窝。我不是美人,你也爱上了?(男)好!桃花江是美人窝。爱你比那些美人好。(合)好!桃花江是美人窝,桃花颜色好,比不上美人娇!"

在这个歌里,结果爱上作百年永好的,并不是最美的美人。后面唱词中有:"我也不爱瘦,我也不爱肥,我要爱一个,像你一样美。""我也不知道,我也不能料,我一看见你,灵魂天上飘。"像《西厢记》张生那般"灵魂儿飞去半天"曲调散发自着由浪漫的气氛,具有爵士风,又含民歌味,其欢快优美的旋律曾由高亭唱片公司发行过管弦乐演奏的唱片。

当年传播影响较大的时代曲还有《落花流水》《人面桃花》《桃李争春》《春朝曲》《瞎子瞎算命》《文明结婚》《木兰曲》《春宵曲》《城市之光》等。

《落花流水》(大中华唱片2526AB,黎明晖唱,1928年2月20日录制)这首歌"歌曲的结构为二部曲式,有两个主题构成。一个是第一段的主题,旋律采用了大调式,与之形成对比的是第二段,旋律在这里转向了关系小调"。完全与歌词的内容相吻合。"大调式的段落是一种对时光流逝的抒怀。在小调式的段落里,歌词内容主要描述了对慈母及友人的怀念之情"(刘晓静主编《音乐鉴赏》修订版,上海教育出版社2016年版)。全首歌词是:"好时候,像水一般不断地流。春来不久,要归去谁也不能留。别恨离愁,付与落花流水,共悠悠。想起那年高的慈母,白发萧萧已满头,暮暮朝朝,暮暮朝朝。总是眉儿皱,心儿爱,泪儿流。年华不可留,

《桃李争春》封面

谁得千年寿,我的老母!花呀,你跟着水流,这样流呀流呀,到我家。水呀,你带着落花,到我家门前停下,将花交给我那年迈的妈妈。让她的白发,加上几片残花,笑一个纯的笑吧。花呀,水呀,劳你们的驾呀。"歌词的字里行间表露出一股深深的怀念之情:"好时候,像水一般,不断地流。""别恨离愁,付与落花流水,共悠悠。"这是当年开始推广国语中就写出的如此优美的白话文唱词,黎锦晖的流行歌曲在音乐上也是写在高水准上的。

《人面桃花》作于1929年(百代唱片34279AB,黎明晖唱,1932年10月12日出版),唱词开始是诗一般的语言:"去年今日此门中,人面桃花相映红,人面不知何处去,桃花依旧笑春风。""回想起,去年今日,朝朝暮暮共逍遥,蜜意甜心……""最可叹,今年今日,天涯地角两迢迢,路远山高……""我唯赖,明年今日,双双依然乐陶陶,人面姣娆……"唱不尽的孤单、思念、懊恼、向往。

《桃李争春》(百代唱片34768A,黎明晖唱,1935年1月出版)这支歌歌唱春已归来:春为桃花、李花来,桃李为春开,展望春意常常在。蝴蝶做游戏,多么有趣味。蜜蜂飞去又飞来,花里去采蜜,尝些甜滋味。桃花姐姐,请你走来陪我唱歌,李花姐姐,请你走来陪我跳舞。孩子们春心自然被桃李蜂蝶唤起。

《春朝曲》(大中华唱片2527AB,黎明晖唱,1928年2月20日录制)这首歌如宋词风格,细腻地描绘春意懒散:"夜来带酒,和春睡,枕儿斜,衾儿堕,脸儿春,眼儿媚。鸡儿啼,梦儿回,人儿已醒,心儿犹醉。哥哥,你不要催,还让我,略微,睡睡。""醒来朝日,上三竿,帘儿红,窗儿满,风儿吹,雾儿散,花儿香,鸟儿喧。身儿想起,被儿难展,鹦哥,你真讨厌,一声声,叫唤,懒懒懒!""儿化"韵是北京话中的小称、爱称音韵,但是那么多的单音节名词加上儿化词缀,儿化开放性地扩展起来,大概也是黎氏歌曲的发明,自此以后成为20多年的"时代曲"中表达可爱的流行元素。

《瞎子瞎算命》(大中华唱片2529A,黎明晖唱,1928年2月20日录制)是一支带幽默色彩的俏皮歌:"姐儿在房中绣花绷,来了一位瞎先生。奴把八字告先生,恭喜小姐福无边,你的婚姻在眼前。奴家去年出了嫁,我的丈夫就是他,还有一个小娃娃。"

《文明结婚》(大中华唱片2529B,黎明晖唱,1928年2月20日录制)这首歌用通俗的语言唱出了婚姻自由的原理,对少年说明了"自己身体自己有,不能不

自由；勉强做夫妻，情意不相投；夫妻有爱情，自然成就好家庭"的结婚文明。

《木兰词》（大中华唱片2528AB，黎明晖唱，1928年2月20日录制）将古乐府《木兰辞》第一次谱上了现代曲音乐唱响。

《春宵曲》（高亭唱片，王人美唱）这首歌深入状写了情人欢度春宵快乐的诗情画意。如第一面唱："红到春花，绿添春柳。人事匆匆，景色无缘享受。一个春宵，正值星期六，双双佳偶，相偕且作夜游。银幕高悬，风光如画，天晴风秀。流水高山眼底收，瘦石流泉，闲云出岫，傍花随柳，人泛轻舟。爱侣柔歌，管弦和奏，家人裸舞，潇洒风流。归已宵深，心花开透，效戏中双影紧相搂。接一个长长的甜吻，各留纪念在心头。春宵骤，休辜负春情切切，春意悠悠。"

《城市之光》（胜利唱片54434AB，王人美唱）这首歌唱的是另一面："城市的春光从来不曾明媚"，"城市的秋声永远不停呜咽"。

在大中华唱片片心上注明"现代爱情歌曲唱片""家庭爱情歌曲唱片"字样的歌曲有不少，如：

《爱的花》（大中华唱片2551AB，王人美唱，1931年4月15日录制）歌中唱："千年花开，去年花开，今年又花开，明年还有开。千年开万年开，春去又春来。春有花开，夏有花开，秋有菊花开，冬有蜡梅开。不断开，永远开，春意常常在。春又重来，花可重开，少年的青春哪，哪能够再来！"好个反衬法！"只怪我自己呆，只怪自己呆！想起他来，心花又开！让那爱的花，尽管再开！仔细想他，他待我不坏，何苦费疑猜！仔细想想，除开他真心人，谁又真心爱？不要灰心吧！拾起花来，捧起花来，偎在我胸怀，慰我情怀！枷起来，锁起来，哪怕苦难挨，死也要爱！"明白不迟！

《关不住了》（大中华唱片2554AB，王人美唱，1931年4月15日录制）这支歌生动地说明，爱是关不住的："我说，我把心收起，像人家把门关了，叫爱情生生地饿死。也许不再和我为难了，但是屋顶上，吹来一阵阵五月的温风，更有那街心琴调，一阵阵的吹到房中。满屋里都是太阳光。这时候爱情有点儿醉了。他说，我是关不住的，我要把你的心打碎了！""我还要从你的两眼睛里掉下来了。"

《休息五分钟》（大中华唱片2552AB，黎莉莉唱，1931年4月15日录制）歌中唱道："My darling，你忙了多年了，一直到今天。你为我，写过诗篇；你为我，寄过甜书蜜柬；你为我，说过无数的衷言，终致情丝成茧。你太辛劳，你应该休息了。……My darling，不要动，一动也不要动一动，快休息五分钟！"用这样通俗的话也能做一首歌曲的题目！

《我愿意》（大中华唱片2555AB，胡笳唱，1931年4月15日制片）歌中唱道："我愿意变成活泼泼的蝴蝶，天天飞到你的小花园，门前，廊下，帘边，时时可以亲近你的芳颜。吾爱，你愿意允许我吗，时时亲近你的芳颜？不过，不过，不过门儿掩了梨花院，窗儿又遮上碧纱帘。飞去飞来，我们还是不能相见！""我愿意变成热

气腾腾的心球，跳进你那心房里头，终身，毕世，永久，时时在你怀中隐住坚留。……哈哈，那才是同情同志的良友，生时同存在，死便同休，不错，不错！倘若离开我，你也难受！"爱是要有深情厚谊的。黎锦晖的许多歌曲都是直抒胸臆的。

《我要你的一切》（大中华唱片 2557AB，王人美唱，1931 年 4 月 15 日录制）歌中唱道："小姐，我爱你的一切，等到你也爱我时，请不要拒绝。"说道双眸、香腮、纤腰、玉臂等，最后要的是："超人的智慧，真挚的情怀，母亲一样的慈爱！"

这些爱情歌曲中的人生观、恋爱观，都值得赞美。

《睡的赞美》（胜利唱片 54690A，周璇唱，1935 年 2 月 4 日录音）是一首幽美的催眠曲，可谓"时代曲"中最佳的一支催眠曲："睡呀，小弟弟，你不要害怕，姐姐在这里呢。""梦的世界，是安静的；梦的世界，是美丽的。里面有红花，在园中开放；里面有绿草，在场上乘凉。小鸟在树上歌唱，蝴蝶在花间舞蹈，还有那小小的船儿，在绿波中荡漾。暖和的太阳，甜蜜的花香，它们都在等着你呢，你为什么不去玩一趟？"

《甜蜜的梦》（大中华唱片 2560AB，胡笳唱，1931 年 4 月 15 日录制）阐述了梦的甜蜜：睡下就要做梦，这是一个甜蜜的梦。何谓甜蜜的梦？这里就给你描摹了甜蜜的梦之一："晚烟浓，月溶溶，光照小楼东。只见珠帘绣幕沉沉，兰闺良夜永。任细语低吟蜜吻，甜意醉心胸。我与他连枝比翼，如鸾似凤，盟誓重重，重重。我们意绵绵地，不断地，久长地爱到无穷，转瞬只见，一切皆空，一切皆空，只有心房搏动。有味，越想越有趣，仍然沉在，仍然沉在昏昏的梦中。"

《追回春来》（大中华唱片 2558A—2559A，王人美唱，1931 年 4 月 15 日录制）歌中唱道："我的春哪，你引动了蜜蜂儿蝴蝶儿的工作，你搏动了人心的弦索。你辛苦？不妨耽搁耽搁，且让我剩下的青春，开始享受这么一点点儿的快乐。我的春哪，倘若你爱我，回来哟，回来哟，回来哟，倘若你爱我！"这支歌表达的是即使是剩下的青春，那春的享受还是要去激情追回的。

《寄来的吻》（胜利唱片 4559B，张静唱，1934 年 6 月 27 日录音）作品十分精致细腻地表现了热恋中情侣的真实情感："用指头撕破，我不是不能；用剪刀开剖，我不是不肯。我欢欢喜喜，欢欢喜喜，喏喏喏，用细细银针，仔细地挑起绯色的信唇，此信唇里面的边缘，藏着他秘密的一吻。""欢爱秘密意如何？他写的一字一行，我都要细细地吟，哦，非念上一千遍不可，最爱念我名字之下续上的爱哥，哦，且在我名字的上面，细细抚摸，抚摸，抚摸，也有他秘密的一吻。……"

《初恋》（百代唱片 34388AB，王人美、严华唱）这首歌将初恋的心理感受描绘得颇细腻："我任凭心弦响叮当，叮当！这么激动紧张，我如在梦里情怯怯，慌慌，倒反无端地惆怅！如花苞未放早芬芳！早已引得蜜蜂忙，我捧起花盆入兰房，且轻轻关上纱窗，我不曾料到这花心里有个蜂王，密密地躲紧紧地藏。我情不由己听了他的诚恳的歌唱，心弦荡响叮当。……"

《我侬词》（胜利唱片54684B，张静唱，1934年8月8日录音）是对一首古诗的改编："我侬两个，忒煞多情，譬如将一块泥团，捏一个你，塑一个我。忽然欢喜啊，将他来都打破，重新下水，再抟再炼再调和。再捏一个你，再塑一个我，那其间，那其间，我的身子也有你，你的身子也有我。"这些都是生动的白话文。

《今夜曲》（胜利唱片54484A，宣景琳唱，1934年8月28日录音）这支歌唱的是人在良宵莫辜负，正如歌中所唱："朋友哇，朋友哇，青春苦短，人生也太匆忙，你看那，这梦也似的灯光，将轻红晕着，晕着你的面庞。爱我吧，爱我吧，趁着今夜，今夜的时光，趁春情骀荡的晚上。"

《五芳斋》（胜利唱片42018A，周璇、严华、严斐唱，1936年12月1日录音）这首歌直接描写了上海餐馆中多元化的菜肴。《五芳斋》是爵士乐舞剧《花生米》的一个插曲。这个歌中，堂倌向顾客介绍各种菜肴，有黄河鲤鱼，青浦芥菜，四川白木耳，福建青海带，北京溜丸子佘汤；南京烧鸭、广东叉烧、湖南辣椒合起来炒；云南火腿，陕西皮蛋，合起来拌；口蘑豆腐汤，又嫩又清爽。堂倌向顾客介绍酒类，有五加皮酒、青梅白干，全是好酒。黎锦晖的时代曲多元博采，各种生活原生态，都能写进他的歌里中。

有人任情享受，热闹场所，在夜花园里，邀你去尝尝咖啡鲜果，但也有人在此刻挨饿。十里洋场中各式人物的生态，大千世界里多样复杂的生活面貌，也反映在他的歌中。如《夜花园里》（大中华唱片），王人美唱的是在夜生活中几位卖文度日的文人的心境。文人等着用钱连夜撰文的忙碌，体会到爱哭的人总比爱笑的人多："夜花园里，风吹叶落，预显出一片深秋萧索。我那卖文的走到河边，河边静坐，尽一夜工夫思索，创作一两篇小说。至于你呢，且任意走向那热闹的场所，或者能遇见朋友们经过，一定邀你去尝尝咖啡鲜果。这时候饿饿，还没有什么。到了天明，空心难过。明天将稿换了钱来，仍旧能够照常过活。好，我听了他的话，如刀插心窝。无言可说，有泪滂沱……。咳，我想大笑固然快活，大哭也不见得没有快活。假如哭没有快活，为什么爱哭的人，总是比那爱笑的人多！"

《芭蕉叶上诗》（胜利唱片P1054AB，王人美唱，1931年8月15日录音）是黎氏歌曲中少见的反映离恨之歌。歌词唱道："疏林挂月，秋水龙岩，荷芰将残，芭蕉欲谢。频忆泪频流，离恨终难绝。顷刻欢娱，霎时分别，转瞬的春光，变做新秋时节。依稀携手吟诗，隐约并肩赏月，呀，梦中情景记心头，那一天才能真切！意绵绵，情怯怯，都向芭蕉叶上写。"歌词非常细腻，别情绵绵深长。人生相逢又别离，情意蜜蜜难解，是个永恒的主题，特别令人惆怅和销魂。

生动的诗词般的语言熨帖契合在相对应的音符中，黎锦晖以其超人的睿智和博学的底气，在国语白话文运动开拓不久的岁月里，洋洋洒洒，挥笔写下了超大量的何等多元、丰美的流行歌曲，树立了白话口语及其书面歌词形式的典范，成功地实现了他当年希望通过唱歌来推广国语的心愿，他达到了让新一代的青少年从小就接

受到"真、善、美"的滋润和熏陶的初衷。他开创的全新的儿童歌舞剧团形式,培养了一大批如黎明晖、黎莉莉、王人美、白虹、周璇等能歌能舞的名演员,有的后来发展成为歌影双栖的杰出明星。黎锦晖开创了音乐领域一个属于他的黄金时代,这么宏大格局的创作、演出及其产生的规模效应和巨大影响,也是中国文艺界至为罕见的现象。

黎锦晖的儿童歌舞曲和时代曲　　　第一章

180（2）　　　　181（2）　　　　183　　　　　　184

185（2）　　　　188（2）

第二章
青年男女情爱戏曲唱片集萃

一、戏剧、曲艺进入上海很快面貌一新

1843年上海开埠以后,一方面是西风东渐,像黎锦晖那样的一部分学者在民国建立后,在"五四"新文化的感召下,积极从西方引入新艺术新音乐元素,开创中国"时代曲"的新天地;另一方面,在"中西融合、海纳百川"的海派文化的思潮感染中,中国传统旧戏剧的面貌在上海也孕育和启动着弃旧改新的创造。

近代上海商业社会迅速形成和发展,以强大的商业为基础的海派文化改变了上海文化的面貌。市民阶层的壮大,妇女的开始解放,工作业余的休闲生活扩展,夜生活的形成,观剧队伍的日益壮大,演出环境的宽松,男女合演和男女一起看戏的开放,茶馆戏园的唱戏场地向西式大剧场和游乐场的转移,使得起源于乡村田间的花鼓戏、的笃班、东乡调、各种滩簧等纷纷涌入日趋扩大的上海城区,迅速将山歌民谣和寺庙宣卷等民间小唱音乐,发展成为一时堪与曾产生几千首的"时代曲"相并肩繁荣的"时调",家喻户晓。一二十年间,这些在民俗文化基础上发展起来的传统小调,以单档、独脚戏、双人合唱等为主的说唱形式在游乐场所极受民众喜爱,又在外来话剧歌剧形式的影响下,在海派文化的氛围里,快速改造为成熟的多幕多场大型戏剧,如"沪剧""越剧""滑稽戏""甬剧""淮剧"等10多种戏剧和曲艺从初创到快速成熟,在上海舞台上各显春秋,掀起了近代新的一轮多元戏曲繁荣发展的高峰,以至当年的京戏和昆曲,也必须在上海滩上唱红者才算名角。

观察和分析江南吴语戏曲变化,还可从明清以来的江南民俗文化去追溯渊源。最早进入上海演出的是从江南文化高度发达的苏州城过来的"苏州滩簧"和"评弹",上海这个移民城市竟一时为之倾倒。据1910年《申报》记载:"上海的书场业有

一个疯狂发展时期,三、四马路、大兴街附近一带以及南市城隍庙等处,简直是五步一家,十步一处,到处悬挂着书场灯笼与招牌。"(秦建国主编《评弹》,上海文化出版社2011年版,第34页)"苏滩"的盛行则派生出"申滩""宁波滩簧"等不少方言滩簧。

二、青年男女在"结识私情"中的快乐和担忧

"苏滩"在上海城里最早唱响,最为精彩的,以青年男女的情爱生活为主题的戏曲,所唱戏段不时闪现亮色,许多曲调音乐往往都是从婉转抒情的江南民间山歌小调中变化出来的。

"卖橄榄"和"马浪荡"是苏滩里从清乾隆时代就唱起唱得较多的曲目,实际上后来形成了像曲牌般的套头,说唱的内容既不离昔日的清新,又渐渐发挥出不尽相同来。从人物来说,卖橄榄的男角(丑角)一般是一个挑担行贩做小生意的人,马浪荡的男角(丑角)总是个在外浪荡江湖的人。

"卖橄榄"的早期曲情是一个民谣中"结识私情"的主题。在乡间相对寂寥的环境里,自村外来了个行贩,常会与村里或小镇上的年轻姑娘闲聊亲近或者发生私情。这类题材随后来故事发展各异,在"卖馄饨""卖红菱"等早期乡村小戏里形成了一个套路。如"苏滩"蒋婉贞和蒋素贞搭唱的《卖橄榄》(胜利唱片54012AB),一开头的"兴":"朱砂渐渐落西山,玉兔东升天色晚。"便是多曲戏前常用的开头。描写一位好姐姐:"独坐香闺,呆思想,想起冤家珠泪弹,你不该,前日来失约,约我今朝,叙话谈。等到你,半夜后,露重,风霜,身受寒,嗳嗳呀,等得奴心烦。"等着等着,卖橄榄的来了,互称长远勿见。男扮丑角说:"阿姐买橄榄,橄榄口彩极好,全要喊俚元宝。……到仔正月里,到别人家去,老伯恭喜发财,板要说:大官,用碗橄榄茶罢。"这是江南世代民风。卖橄榄的夸橄榄给阿姐听:"橄榄生得好看,有四句赞语,黄肚皮,青背心,三角屁股,刘海顶。生得有样子。阿姐听仔个只橄榄,一年四季赚元宝。"

二蒋唱的这张《卖橄榄》的A面用民歌曲子"太平调"借物演唱相思,丑角的形象是聪明灵活讨巧的。B面是"卖橄榄无非唱脱两声",他用"杨柳青调"唱一只"倒十郎"给阿姐听,唱一个红姑娘结识了十个郎,有做知府的,做地方的,开布店的,开染坊的,卖枣子的,卖生姜的,做木匠的,做铁匠的,做道士的,做和尚的。要打官司有知府,相打相骂有地方,要做衣服有布店,要染颜色有染坊……所用的"杨柳青调"也是流传于江南江北的民歌曲调。"太平调"后来发展为沪剧的一种曲调,"杨柳青调"后来成为上海滑稽说唱的一个活泼清新的小调,如20世纪50年代有名的《曹杨新村好风光》就用"杨柳青调"唱响。

苏滩中演唱的男女青年情歌风味是与晚明冯梦龙《山歌》一书中收集的江南情歌风格一脉相承的。直到晚清民国,在苏州、松江、上海、杭州地区,还广泛流传

着大量的情歌，顾颉刚在 1926 年编的《吴歌甲集》和《吴歌丁集》中，就收有大量江南民歌。

"结识私情"是山歌里的一大主题，种种有四字"结识私情"开头的情歌，写尽了青年男女在封建社会中对自由爱情大胆追求的纯朴情怀。

苏滩《手扶栏杆》（长城唱片 32100，王彩云、王美云唱）也是属于"结识私情"一脉的"送郎"主题的青年男女情爱戏，这张唱片用的是江南民谣中优美的"苏州小曲"来演唱。从"手扶栏杆可叹第一声"一直对唱到"手扶栏杆可叹第十声"。男青年对女青年的专一有点疑心，故要动身，先是女方劝郎一路要当心，依依不舍，最后是男方要女方罚一个咒，否则总归不放心。唱片一开头，女方是这样唱的："手扶栏杆可叹第一声，鸳鸯哪枕浪劝劝我郎君，路上鲜花少要去采，上船哪下车末自己俫当心。咿呀呀得而唅，说拨拉郎来听，贤妹妹叮嘱俫句句记在心。"男接唱："手扶栏杆可叹第二声，贤妹妹你不必常常挂在心，路上闲花哪有工夫采，上船哪下车末我自己会当心，咿呀呀得而唅，说拨拉贤妹妹听，轧姘头吊膀子本来勿相信。"

送郎时劝郎在外保重别采野花的话题也在民歌中常见，如 1987 年在上海市普陀区曹安路街道曾采集到一名 70 岁的工人有《鸳鸯枕上劝郎君》一首送郎情歌："深更半夜叹几声，鸳鸯枕上劝郎君，切莫轻狂采野花，一路之上求太平。深更半夜劝亲人，娘子你不必常挂心。出门在外灾难多，采了野花害自身。"又如在 1987 年卢湾区文化馆还收集到这个《手扶栏杆》曲子，这样唱："手扶栏杆苦叹一声，鸳鸯那个枕头上劝劝我个郎君，一路上鲜花末郎呀少去采呀，上轮船落火车自己要当心。"讲唱人徐和其，时年 68 岁。

这张唱片唱到末尾，女唱："手扶栏杆可叹第九声，情哥哥要动身末万万亦不能，几年恩情到如今，为什么此刻末你变了心，咿呀呀得而唅，说拨拉郎来听，倘然你讨饭末小妹妹后头跟。"男接唱："手扶栏杆可叹第十声，贤妹妹你个说闲话末句句是真心，不看三男并四女，看只看鸳鸯末枕浪一段情。咿呀呀得而唅，总归勿相信，若要我相信俫罚一个咒拨我听。"两个情人既有情义又有疑猜，在一来未以银钱娶，二来不是爹娘配成婚的情形下，男方叹息"露水夫妻末当不得什么真"，女方劝慰"一夜那夫妻末有了百夜恩"，"倘然你讨饭末小妹妹后头跟"。在远行临别之际，彼此心中的依恋和真实的想法在对唱中直率倾吐，尤其男方的思来想去，既感动又担心之心情，表现得淋漓尽致。

《手扶栏杆》一曲在江南一带影响深远，成为"时调"之一流唱于民间。直到 1986 年 6 月 18 日，在上海市嘉定县朱家桥乡黎民村采集民谣时，由石季通（男，64 岁）记录了由该村农民张阿月（女，83 岁，文盲）唱的《手扶栏杆叹十声》，唱词内容完全相同，只是在唱段末尾多了两段："男女合唱：'我也勿相信，罚一个咒来听。'女唱：'栀子花开来心里黄，情哥哥私情末我也勿肯忘，倘若忘记哥哥私情事，罚我那十月怀胎放血光。嗳嗳唷。'男唱：'栀子花开来心里黄，贤妹妹个私情末我

也勿肯忘，倘若忘记妹妹私情事，罚我那充军末充到黑龙江。嗳嗳唷。'"

同是王彩云、王美云用"上海小调"来唱的苏滩《十送郎》（长城唱片32124），也从枕上起身唱起，也是一派依依惜别的情景："打起一盏火，点起一只灯，争怕侬情哥哥穿错了衣。情哥哥衣衫长袖子，小妹妹衣衫末仍旧反缲袖。送郎送出热被头，小妹妹替郎末扭纽头。上身扭到下身时，伤风那咳嗽末免得我加担忧。送郎送到踏板上，小妹妹吩咐侬两三句话，路上鲜花少要去采，上船哪下车末自己要当心。送郎送到房门前，寻着那一个太平钱。太平钱上七个字，五子那登科末望侬万万年。"当送到大船边的时候，小妹妹还给他两吊钱，一吊给路上用，一吊送郎付船钱。情切切，意绵绵，一个个细节做来，一缕缕温柔的情意，但暗暗隐藏着一丝空虚，唱出一句"露水里夫妻末仍旧一场空"的担忧。这张唱片与《手扶栏杆》不同，是详写女方担忧，双泪落胸，未知何日能与郎君再相逢的心思。

春景楼唱的《十送郎》（大中华唱片908AB）更是从"一更里来跳粉墙"唱起："细皮那白肉呀舍勿得你。今日与郎同床睡，谈谈那说说到五更里。""可恨金鸡报晓啼。"然后攩火点灯，恐怕哥哥穿错了衣，"小妹妹与郎扭纽头"。从送出被头、踏脚板，送到梳妆台、扶梯脚。唱道："梳妆台上有个太平钱，太平钱上七个字，五子登科万万年。"叮嘱"路上鲜花不要采，四季衣裳要随身带！"一片真情话，温情绵绵长。

《十送郎》原为江南地区的民间小调，由苏滩唱响，其曲调后来也为20世纪30年代的上海流行歌曲所继承，并加以发挥，直到70年代著名台湾歌手邓丽君在其演唱会里还唱过，取名为《叹十声》。"送郎"场景，也是许多戏曲中的常见的一折，男女之间感情缠绵悱恻，余念绵绵，是戏曲中相当动情的一段情节，如越剧《梁祝哀史》中曾有"十八相送""送兄"，也可说是"十送郎"的继承。

"五更调"在江南各地如苏州、杭州的民间传流，有着悠久的历史，调子各有差异。"五更"如"四季"一般，都是民歌"起兴"和连贯唱段的一种表演手法。蒋素贞唱的苏滩《五更十送郎》（大中华唱片647AB）从"进房"一直唱到"上船"，一迎一送，先用著名的"五更调"唱，从一更唱到五更；第二段则用"十送郎调"来唱，"打了一只火，点起一盏灯"，一步一送郎，赠两吊钱，撑一顶伞，"采一个橄榄浪嘴里氽，辨辨那滋味啊回味再思量"，眼泪落胸前，问郎几时回来。送郎到船的一段路上物物都含情："送郎送到大门口，可恨那大天落大了雨。右手与郎撑起一顶伞，左手有情摔起仔衣。送郎送到橄榄棚，橄榄棚底下好清凉。采一个橄榄郎嘴里氽，辨辨那滋味啊回味再思量。送郎送到大船边，小妹妹眼泪落胸前，撩起罗裙揩眼泪，揩干眼泪呀问郎几时来？"

此唱片中送郎前唱的恨鸡啼，水边分手时唱的落泪，那种典型情节和情调也是江南山歌的传统。有一首流传于苏州、上海一带的情歌就是这样唱的："约郎约拉吊桥西，打煞仔黄狗养雄鸡。黄昏头郎来吙狗咬，天亮时郎去雄鸡啼。" 另一首情歌这样唱："送郎送到竹林西，劝姐莫养大犬鸡，正当来时犬又叫，正难分手鸡

又啼。"在上海黄浦区南京东路街道1987年采集到一首情歌这样唱:"郎搭肩胛妹勾腰,送我情哥上高桥,上桥高,落桥低,撩起衣襟揩眼泪。"(均收入王士均《江南民间情歌八百首》)

帮穿衣,扣纽头,赠太平钱,丑橄榄,烧香,撑伞,塞衣,赠盘缠,这一系列温馨的行为细节真切地表现了女主人公对郎的一片深情,意真语挚,表达十分细腻。这些细节只有在"结识私情"的民谣中才会有充分表现。在那个年代,青年男女的自由爱情不受法律保障,父母之命,媒妁之言,金钱婚姻,不堪其桎,包办婚姻的对立面就是自由恋爱"结识私情",因此民谣中的"结织私情"题材也就特别多,特别显现出草根文化的反封建光芒。此类歌谣中,表现了越是压迫越是反抗的青春激情,如江南民歌中有这样一首情歌:"私盐越紧越好卖,私情越紧越要偷。大麦上场坯要打,韭菜长来备割头。杀人场浪自有偷刀贼,铜墙铁壁有郎钻。"还有一首《天坍事体姐来挡》也有大胆的描写:"小姐女来黑浪苍,半夜三更郎进房,顺手推浪,左手钩郎,钩到小妹奴放,青纱帐里,象牙床上,芦花席上,仔细相浪,仔细看郎,看侬情哥郎啥能胆小?外头天坍事体姐来挡。"(均收入王士均《江南民间情歌八百首》)相近意义的情歌在明末冯梦龙的《山歌》中也可找到,如:"结织私情勿要慌,捉着子奸情奴自去当,拼得到官双膝馒头跪子从实说,咬钉嚼铁我偷郎。"然而,私情没有赖以依靠的凭证,具有多变性,上面几首私情曲都显露了主人公在这方面的担忧,被称做所谓"露水夫妻",其中"分别远离"又是爱情的杀手,因此送别与情劝又成为此类情歌的一个主题,从中反映出男女情侣的感情又缠绵心中又担忧的复杂心理。

在20世纪80年代后期,上海采集民谣时,在上海郊县也曾采集到"时调小唱"《五更十送郎》两则。一则是1986年8月24日由黄志义在上海县杜行乡采集到,演唱者是杜雄妹;另一则是1987年2月16日由盛梅秀(女,23岁)在上海金山县松隐乡南星村采录的,演唱者是许遇秀(男,65岁)。两则在前面都有床上内容,而苏滩唱片中唱的是从起身起,显然更为合宜。其中第二则中的唱段与唱片中的细节大致相同,在最后送到木香棚时,有"采一朵木香拨拉郎手里,问侬情郎哥哥家花香呢野花香?""今朝去后几时来?"的唱句。

《知心客》也是民歌的一类。张月兰唱的苏滩《知心客》(蓓开唱片B34105 Ⅰ)所用的音乐是一曲苏滩中常用的民间小调:"好一朵鲜花,水呀水面浪飘,飘来飘去无人来撩。郎呀情哥哥来看中了,哎呀哎哎吓,郎呀情哥哥来看中了。一来呀,爱奴面孔生得好,二来呀爱我眼睛生得俏。郎呀小嘴小樱桃,哎呀哎哎吓,郎呀说起话来能轻飘!三来呀爱奴身段生得来小,走起路来拗两拗。郎呀风吹杨柳条,哎呀哎哎吓,郎呀风吹杨柳条。旧年呀想奴,想啊想不到,今年爱奴又来了。郎呀性命交托了,哎呀哎哎吓,郎呀性命交托了。"因姑娘生得俏美而吸引才郎追求的主题,在山歌中极为常见,这些"知心客"的歌词里,闪烁着年轻姑娘与青年

男子两性吸引个性解放的青春光芒。

　　苏州小曲《小九连环》是唱情歌的优美民谣，蒋素珍的口技十分了得。她唱《小九连环》（孔雀唱片、大中华唱片638AB，1932年）从解小九连环唱起，唱到情人送她一只美舟船："何况千里路遥远呀，城门阻隔难相会呀。"二更直等到五更鸡叫天明亮，"佳人独坐在绣房"，"枕边那相思咦呀！"幽思绵绵，未知如何，唱片已到头。这里唱到了与本篇开头的《卖橄榄》不同的境遇：思绪连篇，未知前程是福是祸。面对着赠送的信物相思，这又是情歌中的"情物"一类歌。

　　在宁波滩簧戏中，金翠玉用"五更相思"的调子唱起《吃食五更相思》（大中华唱片736B，1934年）："一更里对郎笑嘻嘻，妹问郎侬格两天，耽搁何方地？他说道苏州杭州，出门来拉做生意。今朝仔我归家来，我与小妹来谈天。二更里郎说口中干，做奴奴叫丫环侬快到水果店，香蕉橘子橄榄荸荠甘蔗藕生梨，拿回来到家中妹拨恩郎清火气。三更里郎说腹中饥，做奴奴问情郎吃点啥东西？他说道甜甜咸咸统统多喜欢，桂圆汤白木耳，妹拨恩郎补身体。四更里郎要去睡去，做奴奴捉纽子与郎来脱衣，青纱罗帐鸳鸯枕头，小巧一条丝棉被，今夜晚陪郎双双同头眠。五更里金鸡报晓啼，今夜晚上做小妹与郎有一比，七月七日牛郎织女，也是一对好夫妻。祝与天保佑我永远同双飞。"一对青年男女沉浸在情爱的欢乐里。以上两个江南小调都具体表现了青年男女在甜蜜热恋生活中的陶醉和赞慕。

　　"五更调"在江南江北都有，在民间成为广泛流传的"时调"，著名的上海滑稽戏演员王无能很圆熟自在地用其唱了一个独脚戏《扬州五更调》（蓓开唱片B24224 I），他曾用苏北方言的"扬州五更调"唱了结识私情的题材："（白）五更调有几种，有南边五更调，北边五更调，扬州五更调，又是一种。（唱）一更里相思响叮当，又见小才郎跑进了小妹妹房。我家娘问道，女孩儿房中什么东西响？风吹了这个门搭子相思响叮当。（白）啥叫门搭子？机关搭纽叫门搭子。（唱）二更里相思又响叮当，又见那小才郎，跑到奴家踏板上。我家娘问道：女孩儿房中又是什么东西响？小妹妹的绣花鞋脱在踏板上。（白）啥叫踏板，踏脚板。（唱）三更里相思响叮当，又只见那个小才郎爬到奴家牙床上。我家娘问道：女孩儿房中又是什么东西响？小妹妹要睡觉爬那个牙床上。四更里相思又响叮当，又只见那个小才郎爬到奴家那个上。我家娘问道：女孩儿房中又是什么东西响？大猫子的吃粥小猫子在呷米汤。五更里相思又响叮当，又只见那个小才郎清早爬起穿衣裳。我家娘问道：女孩儿你又是什么东西响？隔壁的小和尚，清早爬起烧粥汤。（白）啊哼喂！你们小姐房中囿了个小才郎，怪我小和尚，清早爬起烧粥汤，但等天明亮，给你妈妈算账唉！"这个五更调，唱得温文尔雅，从形式到内容来看，民歌味道十分浓厚。

　　宁波的山歌小调中，最有名的一个是"马灯调"。"马灯调"进入上海，演员就用它填上新词，或用来随口唱心事，或表现生活中乐趣和享受。《马灯调·汰白纱》（蓓开唱片34934 I-II，金翠玉、胡菊生唱）情意浓郁地唱出了两位二十几岁青年

的心头衷曲,唱出了江南乡村情歌的格调。它以"撩金钗"为引子,先是表哥为妹妹寻金钗,唱词轻松悠哉悠哉:"姐在河头汰白纱,失落金钗埠头下,我呕表哥撩一撩,嗳啦咿嗳呀啦,我呕表哥撩一撩。""撩是我会撩,摸是我会摸,得罪表妹侬走记过,脱掉裤子就落河,嗳啦咿嗳呀啦,我脱落裤子就落河。东边一把摸,西边一把攞,攞来攞去都是河泥夹黄沙,做小妹哄骗我,嗳啦咿嗳呀啦,小妹妹哄骗我。"接着他就叹息无妻生活之苦:"廿岁呒老婆,衣衫呒人做。呒不铜钿唰琅琅牌九攞,故此来投河,嗳啦咿嗳呀啦,故此来投河!"妹妹马上就接话,双方对话潇洒大方:"铜钿妹房里挖,衣衫妹房做,空落工夫妹房坐,我呕表哥甭投河,嗳啦咿嗳呀啦,妹劝表哥甭投河!……"唱词带有点幽默,这属于情歌中"初识""试探"一类。

三、男女自由恋爱冲破阻拦的艰难

宁波滩簧《绣花鞋》(蓓开唱片 B3479AB,金翠玉、胡菊生唱)则从另一个真实的角度具体地描写了结识私情男女相会之艰难,和私情的不稳定性。第一段是写男女青年怎样偷偷地约见并悄悄地溜进房内的过程。先写阿妹要情哥搭在她肩上摸黑进门:"(男白)阿妹,勒拉阿里?(女白)我勒拉东北角,葛咾摸勿着,格朝摸摸看。(唱)来东格格格哉。会面又把妹妹呕,唔搭侬人勿熟,路径有点陌生头。长生弄堂暗愁愁,脚高脚低路难走,也要侬小妹妹想计谋。(女唱)哥哥哪,好唪愁来不必愁,今夜晚双手搭在唔妹肩头,又可比瞎子先生沿街走,唔是跟妹望里走。(男白)格是像煞掉来!"再写躲过妹妹和母亲:"(女唱)抬起头来看清头,将身来到娘房口,娘个灯火未曾幽,姊妹来过在娘房口。(男白)唔那阿姆房间到来哦?(女白)还勒浪做生活呀。(男唱)娘房口个朝心带愁。(女白)轻声眼哟!(男唱)唔那阿姆灯火还点亮悠悠,今朝仔一定难过潼关口,早点拨我出门口。(女唱)好唪愁来不必愁,今夜晚小妹当做老鹰括,阿哥当做急狗跳,揽起衣衫遮灯球。(男

金翠香

白)夜里潼关一过,唔那阿娘饮关倒勿怕来!(女唱)二人娘个房门身行过。抬起头来看清头,眼惯来到绣房口。(男唱)咳,进房碰一头。……"唱片第二段是写姑娘一月挨一月地盘问情郎为何不来相会的情节。这是把私情无保险,往往不牢靠的一面表演出来了。在表现私情方面,甬剧与其他剧种相比展开得更为具体形象。

宁波滩簧表演青年情爱的唱片很多,《隔窗会》(大中华唱片 576AB,金翠香、周庭康唱,1933 年)唱到了典型的对窗男女一呼生情的情爱以至同死同生的罚咒:"(女唱)对门对户隔对过,对面有一

小情哥。(男)饭吃过拉阿妹妹?(女)饭吃过雷。(男)长远勿看张啦阿!(女)嗳。(男)每日碰头阿。(女)葛是有讲吭讲末。(唱)奴在西楼绷子做,奴奴也只独一个。唔喏也只一干子,喋勿走得过阿拉介屋里向来坐坐。(男唱)学生听格则笑呵呵,对门对户隔对过,对窗有一美娇娥,常庄开窗看见过。她说道着勿是走得过,其拉屋里去坐坐。妹妹呀,坐格道理本想坐。(女)介喋勿来啦?(男)唔奈阿姆娘凶勿过!……(唱)妹妹呀今朝来拉叫好凑巧,阿姆娘亲勿在家庭内,男女一对忙朝里,小青罗帐乐欢窝。(女)情歌啊风流行当十个姑娘倒有九个爱,单怕唔喏男人家外势行走外势畯,说道我小妹人难做,就是肯来还勿肯过。"(男)唔勿相信我罚咒拨唔听,大家跪得落来。(唱)双脚忙跪地尘埃,天伯伯地爷爷,弟子罚咒名叫陈仁和,大小姊与我两欢窝,倘然外头来说出,东北角动雷生,西北角扯乌云,雷澎雷声通声,泼声来之过藤,一个霹雳打下来,理该打杀我辈小情哥。(白)唔喏亦要罚过。(女)我亦要罚啥拉?(男)嗳。(女唱)天伯伯地爷爷,弟子罚咒我美姣娥,我搭阿哥两欢窝,倘然是阿姆娘亲将我终身另配夫,能使得剃落青丝尼姑做。(男)唔做尼姑?(女)嗳!(男)我做和尚。(女)好也。(男唱)活在阳间同罗帐,(女唱)死在阴司合坟墓。日子远拉日脚多,倘然有日早亡过,长柄斧头短柄凿,拷开河头挢几个,同死同活同到窠。"这是表达"信誓"一类的情歌。

青年自由恋爱,在那个包办婚姻笼罩的社会里,只能是偷偷摸摸的,男女都怕一旦风声传出去,一会"丑名远扬",二会受到封建势力的严厉压迫;自由的私情又没有长辈的束缚,便要用"罚咒"一类方式的约定,这里唱的就是互相用罚咒形式来维护这场冲破潮流的私情。

远离是爱情的重要杀手,苏滩《四季相思》(高亭唱片233515AB,王爱玉、王宝玉唱)从春季唱到冬季,用民谣常用的四季组曲,唱了一段女子对身在远方的丈夫重重的相思之情:"梳妆打扮无人来,怎么就把良心变?独坐凉亭将郎望,懒去绣鸳鸯。黄昏孤雁叫了一声高,欲写情书呀谁人收得到?郎在外边冷呀,我郎呀一去不想回转。"思绪连绵,十分失望。

早期地方戏植根于传统与民间,表演青年男女爱情题材,往往多角度、深层次展现生活真相,反映出在各种环境下的男女追求自由爱情的心态。

四、发自内心对情爱的大胆追求

民间超度亡灵的"哭七"也拿来唱戏,如以"乡下山歌"调演唱的苏滩《哭七七》(高亭唱片A233513AB,王美玉、王爱玉唱),利用民间对亡灵每隔七天做一次斋祭的习俗形式,一曲唱辞,从"头七"哭到"七七",唱成一出冷面滑稽,如:"头七到来哭哀哀,手拿红绸被方盖,风吹红被四角动,好像奴郎活转来。"依次唱到"七七",已经变成:"有心戴侉三年孝,无心七里就嫁人。脱脱白裙换红裙,

阿有啥人作媒人。""一路走来一路行，回头公婆两三声，勿要怪我作媳妇心肠硬，只怪唔笃儿子命勿长。""一路走来一路行，三岁儿子叫几声，跟娘勿如跟婆好，勿晓得晚爷啥心肠。"这个段子，表现了民间存在的宽松的反潮流精神，戴孝哭夫还未哭出七七四十九天，女子就迫不及待要改嫁了，或许她已巴望到头要跟自己真正的心上人一起去过日子了。不过这在当年唱来，应该说是极具嘲讽性的。

一曲《哭七七》，所唱内容既有调侃性，又是对"从一而终、守寡到死"的传统礼俗的反叛，因此广受欢迎，当年在上海地区也成为"时调"流传。在1987年上海卢湾区顺昌街道建七里委还搜集到《哭七七》的曲子，讲唱人周琍英，时年63岁，搜集人丁鹤仙，60岁，写明流传于上海地区，在最后还多了四句："一路哭来一路行，回头隔壁邻居二三声，小囡相打仔拉拉开，好比普陀去烧香。"（引自王士均《江南民间情歌八百首》前言，上海学林出版社2011年版） 1986年采集民歌的王宝昌在上海嘉定县戬浜乡留存70岁名刘永禄的农民口中也收集到唱词略有差异的《哭七七》，又在黄渡乡采集的朱梅珍（女）唱的《哭七七》。

苏滩的《小尼姑下山》（蓓开唱片B34102 I-II，王美玉、王卓琴唱）描写了小尼姑的内心情思。遇上俊小僧后两性吸引、心花怒放的内心："见僧家，俊俏多，宛比那牛郎织女渡银河。……几次回头将我看，看得我贫尼主意无。""见所庙堂身就进，见土地公公土地婆婆，四神灵尚且成双对，何况我贫尼？"这是一个在真性被压抑状态下男女追求性情解放的主题，唱词中唱出了"我若能与他同一宿，死在黄泉称心窝，哪怕披枷与带锁"的决心。虽唱词中含有流露的急切失雅之词，然这个从昆曲中传下来的尼姑"思凡"主题，后来在弹词和其他戏曲中均有继承。在江南的民歌中，"哪怕山高水又深""哪怕披枷与带锁"的声音不绝于耳。如："要想转弯就转弯，想见情妹有何难？真心不怕路千里，哪管前面万重山！""打铁不怕火来烧，要妹不怕杀人刀，像猪像牛要定罪，要妹不怕坐监牢。"均表达了男女情爱的内心独白。

有些小戏涉及别样生活图景，表达了异种面貌和意趣，也表现了青年情爱生活中的复杂性。如写姑嫂抢风的宁波滩簧《打窗楼》（高亭唱片A26801AB，金翠玉、应运发唱）："（女）哥哥哪，我看侬前番到来多欢娱，今夜到我奴家门，恨三恨四恨啥人？来对小妹说分明。（男）远在千里近在眼前。（女）小妹听来怒气生，走上前开言骂侬一年青。哥哥哪，做妹吥没三头两日待错侬。（男）我也吥待唔暂末，脚髈白板候唔拣。（女）早来留侬吃早饭，晏来留侬吃晏饭，勿早勿晏留侬哥哥吃点心，晓得侬从小勿爱甜食吃，最爱那水晶包子肉馄饨。做小妹手拿厨刀亮晶晶，切立得拉斩肉饼，口口一个勿小心，眼睛关侬一年轻，扑刀会斩指头登，鲜血会斩喳喳淋。心想哦呀响一声，恐怕姆妈要听见，又恐冤家坐勿成。……廿三夜我郎到来会私情，小妹耽搁前楼登，开开门外看分明，一见我郎一年青，双手扶到前楼登，西北大风冷得竟，吹得我郎冷冰冰，活人陪侬死人睏，阿娘待侬喋光景？"如此心

爱的哥哥如何会这么冷淡小妹呢？词中唱道："（男）约定私情昨夜晚，昨夜晚头会私情，年青老毛病，勿吃饭摸摸身。一吃晏饭就动身，将身前墙门，拔拳头就敲门。好妹好娼根，窗前会私情，无人来答应，杏之别得来关墙门。（女）到后门格也好来啊！（男）来过雷！关前门我勿恨，约定私情后墙门。后门敲敲又勿应。前后门到底啥人关？老老实实说拨我来听。（女）小妹听来啊呀笑煞人。（男）我还会勿得侬笑？（女）我道为着啥事情，为拉前后两扇门，哥哥会发羊癫病。（男）非但羊癫病，猪癫病牛癫病侪要发雷！（女）前门本是娘来关。（男）后门？（女）后门本是嫂来关。嫂嫂关门浪浪心，莫怪小妹一个人。""（男）喔，嫂关门，有点恨，并非得侬布布耷糠经，未曾抬到唔夫家门，灶前地坑隑壁青，到唔格灶前地缸去相亲。（女）小妹听怒气生，走上前门沿骂侬一年青，目今后生口勿好来嘴勿稳呵，既然是嫂嫂得侬有私情，理勿该小妹跟前来扬名。常言道事无千日好，怪不料姑嫂抢风勿留情。（男）咳！"

《戏叔》（高亭唱片A26056AB，丁少兰、丁婉娥唱）是沪剧前生东乡调的一段情爱戏。死了妻子的小叔叔在昨日"搭我眉眼做"，使嫂嫂觉得"阿像煞屋檐浪鸟枪走来打劫我"。妻子在临死前给他一只金刚箍，劝他外头寻讨家婆。嫂嫂问他："为啥娘子多勿讨，勒我面浪说清楚。"小叔答："一则来，嫂嫂生来人才好，二则来，侬能女人少勿过，顶好侬阿嫂嫁勒我。"这张唱片里小叔坦露了对嫂嫂的爱慕。

越剧姚水娟、竺素娥唱过《龙凤锁》（丽歌唱片41617）中的"借红灯"一段，是细节十分典型的强男逼女戏段。半夜三更宰相后代十三太子林逢春赶到店堂向小女借红灯："（生）姑娘不肯借红灯，我要坐在店堂等天明。"姑娘恐防公子后面跟，急忙到里向拿了一盏牛皮小红灯。小生嫌暗，踏破红灯丢弃，并仗势欺人。此中曲折可见一斑："（旦唱）骂你公子不是人，踏破红灯不该应。我一切情形禀父晓，将你送官到衙门，四十毛板将你打，你哪有面目好做人！（生）你道兰溪县官是谁人？就是我爹爹的门生，万事我到衙门去，师兄跟前托一声，差了衙役到店来，把你父女一索吊得紧成成！（旦）我父女一不犯法，二不犯罪，谁敢动动看！（生）还说自己无罪名，辱骂小生罪不轻。（旦）啊公子啊，我是与你啰扰，公子还是来和掉。公子啊，我看辰光也不早，请你还是回家好。（生）若要叫我回家转，总要借我金银丝灯照一照。（旦）我乃是个贫家人，金银红灯办不到。（生）金银丝灯若没有，红绿纱灯也是好。（旦）公子在店等一刻，待奴楼上仔细找。"步步紧逼，节节退让，从楼下退到楼上，余音袅袅。

在越剧盛行之前，有一种"绍兴越调"唱响。两位名角吴顺昌、玉麟官唱过两张绍兴越调唱片《龙凤锁》（高亭唱片 A 233728A—233728B）。他们唱到这对青年男女后来情投意合，然命运多舛，公子觅隙又至私会，互赠信物——龙凤锁和青丝。适女父归家，男子只得藏身于箱，逢鼠窜将箱盖关合，公子闷死，一场命案审问结果，终因官清翁贤，无恙告终。

203

214

217

220

227

229

231

235

240

241

250

259

五、不忍放弃的私情在礼教压迫下的痛苦遭遇

宁波滩簧《新五更相思》（高亭唱片 A233722AB，金翠玉唱），唱的私情情形使姑娘连续遭到厄运。姑娘在本村里，年轻时结识了自己心爱的"小才郎"，待到包办婚姻被逼出嫁离村后，仍不能与旧情人断了私情，这实在是一个典型的难解之题。包办婚姻而旧情难却的结果，一种是被丈夫恨打，打断私情，甚至打断回娘家路；一种是与情人双双逃离，或如"拾打谱"，"双落发"去当僧尼。这张唱片所唱的是"小妹"的第三种结局：丈夫另结新欢，而社会的封建意识和重重压力造成了小妹追求自由恋爱不成，又被丈夫遗弃、父母推出，陷入无颜容人、无人收留的悲惨命运："一更里思想小才郎，相逢在日两更年青爱私情。我与哥哥在着娘家双双同头睡，被朋友立刻时到半夜敲奴家门。做小妹来思定吾才郎骇去魂，回复他众朋友房间并无人，朋友说道我亲眼看见此地来走进，做小妹开后窗吾才郎去逃生。二更里难上越加难。昨晚晚上私情两字说破有机关。我与哥哥好好私情活被朋友来拆散，做丈夫倘然来知道，小奴家难勿难？倘然丈夫来知情将奴奴抬过门，做丈夫他来盘问我，我来说真情，从今以后永不拨我回转到娘家门，叫爹娘来过夫门快快理来论。三更里丈夫心肠毒，哄骗我恩小妹只话娘家寄饭吃，再勿晓得做丈夫他会另讨一房小，抛却我恩小妹终身喋结局！独坐香闺内好不心里烦，今夜晚上私情两字对着何人谈。世间上烟花女子个个都有成双对，惟有我有夫之女独守活孤单。四更里奴想偷才郎，家里头有爹娘叫郎难进房。我得姆妈商量串通要把欲情偿，头一步禀爹爹恐怕姆妈做周仓。五更里小妹妹心花开，又只见小才郎跑进妹房来。做小妹新做衣衫送把我郎穿穿看，做爹娘倘然来知道小奴家喋交代？独坐墙门外借奴奴挂招牌，坐在后房眼泪汪汪取笑来打棚。做爹爹勿问女儿，做奴奴倒就罢；做爹爹倘然盘问我，只话后门绣花棚。格早勿好了外世头人人晓，拿小妹终身两字各处来拉造小调，做爹爹知道小调便将奴奴来推出，做公婆做丈夫也勿肯收留我。"这是追求自由爱情的弱女子中最坏的结局，在当年包办强迫婚姻笼罩下的社会里，这种情形是很多的。

上述结识私情后落得的结果在当年上海演出的各种戏曲脚本中都有生动真实的描写。

苏滩《杨柳青》（蓓开唱片 B34983 I-II，王彩云、王美云唱）唱片里，唱的是女主角对以前一味追求新人而出轨的行为无尽后悔。除去了一些重复的叹息句子外，所唱的大致是这样："杨柳那点青青，说起了玉美人。一请大人呀，十三那点十四，偷郎到如今。偷来那的偷去永勿称我心。一请大人呀，王孙那点公子，称我一半心。公婆那点晓得，棍子打上身，打得段段青，打得好伤心，丈夫那里晓得必定要退婚。一顶那点小轿退到我娘家门。一请大人呀，为来那点为去只为我偷郎君。一顶那点小轿送到我庵堂门。从此那点削发做了小尼僧了。清早那点起来扫地要念经。一支清香报答我丈夫恩，南无观世音，慈悲法善心，来世那的投胎报还丈夫恩。

奉劝那点姊妹,总勿要偷郎君,偷来那点偷去,害了自己身,一请大人呀,害了自己身!"这个"杨柳青"调十分婉转好听,迂回传情,反复咏唱"一请大人呀……",与主人公的辗转反侧的忏悔倾诉、表达郁闷无奈心情相吻合。《杨柳青》的曲调,唱片上标为"上海小调",这个调子后来成为上海滑稽戏的常用曲调之一。

六、自由情爱历尽苦难而衷心不变

金翠香、王海堂唱的宁波滩簧《拔兰花》(开明唱片 54075AB),也是一出青年情爱戏,这出戏是对基本人性的呼唤,是女性自主意识的觉醒,是主人公对青春幸福的殷切期盼,尽管是以悲剧结局。

王雅琴

王筱新

这张唱片以插拔兰花由起,姐劝情弟,彼此都已有家庭,难逃压迫,今后再也不要来找姐姐。唱道:"(旦唱)叫声一声人客啦,我看侬立在阿拉廊沿外,立在廊沿倒吭啥,手中拿起白兰花。我问侬,地里插,还是姐个头上拔?若话一个地里插,谢谢侬个后生家,还还我辈大小姐。(生白)一眼吭末好事,还还侬。头浪拔有啥法子想?(旦唱)倘然一个头浪拔,姐姐有点勿高兴,将侬人要当贼排,缚会缚在廊沿外,上下衣衫都脱下,手拿一把青稻柴,上来打拉下来排,浑身打侬血癞癞。吃仔苦头转回家。哪里面孔见爷妈!(生唱)倒来问姐气当加,走上前骂一声薄情女子大小姐,讲起辫朵草兰花,前三年俩恩爱思情交关大。唔赠我龙凤带,我赠唔白兰花。三年末会来见面,将我当贼排。今朝此地来,勿是认你大阿姐,特地前来拔兰花!"正在越争越气的时候,"(旦白)哎呀如此不好了!公婆和小丈夫回家来了。"阿姐只好劝导阿弟:"侬自家妻子老人总要同宿夜,勿要记我大小姐。若要阿姊再搭侬同相会,好比是三更做梦,梦里思想大阿姊!"一场自由恋爱终被包办婚姻拆散。

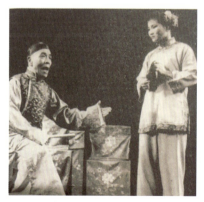

王筱新演出《秋香送茶》剧照

申曲《拔兰花》(百代唱片 34357AB,王筱新、王雅琴唱,1930 年)唱的也是如此一场没

有结果的悲剧。听到旧情人的说话,男子不由提起火来:"(生唱)三年前头送拨侬妹妹大小姐,头浪戴赖拉,今朝拉侬头浪拔兰花,侬假仁假义假痴假呆问点啥!(旦唱)今朝不是拔兰花也罢哉,侬拉我头浪拔兰花一脚尖浪是谢家,拨拉旁人来看见,别拔拳头背浪排,吃仔苦头回家转,勿好告诉爹咾妈,劝浪君,拔兰花个穷祸少惹惹。(生唱)辫种言话得我豪燥免之罢。从小拳头学好啦,学过歇大梅花还有小梅花,来一个打一个,来一排打一排。砧墩浪向偷块精肉吃,哪怕一刀斩脱我只左手骱!……"这种恨之极妄想"来一排打一排"对付情敌的唱词在《赠花鞋》戏中也有反映。

祝贺沪剧演戏最长的女演员王雅琴90岁大寿照部分(2008年)

这个剧本在最后,只能是女方在受委屈到被断绝娘家路境遇下,烦请情人在宅上照顾好自己的亲弟弟。《拔兰花》在晚清就已在苏滩中唱响。

上面两张都是《拔兰花》这出对唱戏的早期版本,以后的沪剧、锡剧等都改编演出过《拔兰花》,剧情有所改变。在1962年演出的锡剧名戏《拔兰花》(中国唱片DB-80/0276,姚澄、费兴生唱,1962年录音,1980年出版)则是男方三年受苦在外,归来再寻到女方王凤霞,知道了她已嫁人,正怒气冲天欲拔去她戴在头上的素兰花时,剧情变为他们互诉冤屈,吐露心声,感情急转直下,决定在开庙会时相约逃走天涯。终局是双方抛却受苦的家庭,以素兰花为信物,摆脱包办婚姻,幸福聚首。这里我也收藏了1962年版本的后半部分唱段。

新的《拔兰花》表明了:"私情"是拆不散、打不垮的,"枯树还会发新芽"。"私情"是坚韧的,不怕天,不怕地,"天坍地塌不管它"!

重重的礼教和专制压迫,使青年人的自由恋爱面临重重的阻碍,但是偏偏他们又是情重如山。宁波滩簧《情重如山》(丽歌唱片41480AB,金翠玉、王根生唱),唱的是两位结识私情的青年男女要摆脱强迫婚姻,翻想出一两个计谋:"(女唱)有好妙计第一个,未知我郎心如何?恩郎哥今夜晚,妹赠银子几百多,银子拿家庭内,另挽月老并媒婆。世界浪向挑老婆,也与小妹一样长来一样大,嘴眼鼻头差弗多。常言道,三脚金蟾无处买,两奶姑娘处处多。抬为抬到陈家路,堂好拜亲好做,生男育女顶香火。妹问恩郎心如何?(男)头一个妙计就弄错,这一妙计忖出来,有一比手拿洋钱压势我。依话道,上海滩上码头大,街街弄弄择老婆,择你妹妹一样长来一样大,搭你妹妹差不多。相貌好择呵,行为意见难择呵,像侬样恩恩爱爱召我侬,天上缺地下无,天里天外难择呵。故此想妹当老婆,妹赠银子郎不比,睏在

眠床作药吃，摊在板上买棺木，再有几百铜钱多，七头七尾祭祭我，别人烧来我勿取，妹妹烧我会取。教侬妙计哾没用，有好妙计侬再打谋，打谋学生我当老婆。（女）头一妙计哾啥吗，胸官头上另打谋，有好妙计第二个。未知悉我郎心如何？恩郎哥，妹问你，吃酒朋友多弗多？（男）吃酒朋友有啥用场？（女）吃酒朋友许许多，唤带拢来十多个，茶馆店里茶钞破，酒馆店里酒钞破，会钞都是侬小情哥。头上为使青布捆，手中猛把柴头拿，脚下为使裹脚裹，打扮得梁山大盗差弗多，三叉路口等候我，做小妹十月廿四来抬过，恐怕我郎要抢错，轿子里向暗号做，嚎哭三声小情哥，总是我妹娇娥。长棍打短棍拖，四个轿板打落河，送嫂打其摸田螺，一顶小桥来挽过，抬为抬到陈家路，我与侬朝南拜亲好做，生男育女顶香火。妹问我郎心如何？（男）第二妙计亦弄错，这个妙计对出来有一比，小刀子给我当凳坐，斗心斗肺刺杀我，叫为兄抢老婆，世界上大小姐来许许多，人家老婆好抢个，现在光棍啥人做？日子为择廿四日，唤你朋友许许多，三叉路口等候你，长棍短棍拖，一抢抢到陈家路，这个妙计不能做，有好妙计再打谋，只管你我自好过。"这张唱片只唱到两个计谋，一是拆分，屈服强势，二是抢婚，动武，这都是下策。下面没有续片，就仿佛没有出路一样。

在古老传统的社会里，同村、近村男女青年在互相接触的生活中压抑不住的自由恋爱，往往被媒妁之言、父母媒婆亲戚的包办婚姻冲垮，引起深刻的矛盾冲突。因此从晚明市民社会开始形成以来，"结识私情"题材的江南民谣和戏曲，从来是广受欢迎流传久长打动人心的作品，人们从众多戏文中可以看到青年男女的各种争取真情结合和爱情自由的反抗精神。这类作品具有强烈的反封建意义，同时这类"私情"多数的进展是没有好结果，遭受传统势力的重重迫害而成为悲剧。沪剧中的《拔兰花》《卖红菱》《拾打谱》等都是这类题材的作品，这些是深受群众喜爱而反复延续传唱的戏。

沪剧（前身申曲）中有著名的双人情爱戏《卖红菱》，它有几个版本唱法，都以"六月荷花结莲心"起头开唱，是一出连唱中略带极少说白的、以唱功见长的对子戏。我们从现今较早留下的多对名角演唱的唱片里，依次看一下其剧情和演唱初始到丰富成熟起来的过程。

最早在20世纪初期就有胜利唱片公司出版了周少兰、丁少兰唱的东乡调（沪剧的前身）《卖红菱》（胜利唱片43006B），

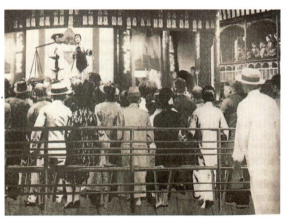

大世界演出《卖红菱》情境

后来到1929年有王筱新、王雅琴唱的《卖红菱》（胜利唱片54001AB），这张唱片唱到卖红菱者进入女方天井为止。男角从上海一直到松江城来卖红菱，却又忘记了带秤带篮，女主人就叫他进门。男角唱道："坐罢一番碌起身，松江娘娘喊我里向卖红菱，里向去我听听有点勿大赞成，拨别人家板要嚼嚼舌头根，嚼坏阿拉勿要紧，嚼坏松江娘娘们，宁波人攀谈哞做人！"女主人接唱："小客人摇摇手咾要放心，乃侬也是正经人，我娘娘也是正经人，常言道真金勿怕火，怕火原来勿真金。哪怕和尚尼姑大家合板凳。"她就回转来关大门。最后两句是"松江娘娘，侬末拿只篮拿管秤，我来坐拉此地搭侬大家红菱称"。这张唱片没有展开私情，而且男方在探试中还相当谨慎。

马媛媛、朱泉根唱的沪剧《卖红菱·认私情》（开明唱片，1929年），也唱到女主人说"喔，我与侬到里向去罢"为止，但是在此前，通过回忆，男方唱了结识私情后反抗闯祸、出牢后重寻旧情人的全过程。这张唱片的情节，先是互相打听身世。一个是出生黄大江白莲泾的薛金春，一个出身在上海名范凤英。认清以后，即进主题。女主人第一句话就饱含深情，唱："苍天勿断私情路！到该来我从小欢喜要吃嫩红菱，哪壳张今日客人前来到，就是我娘家个老私情。叫错过黄金有份量，错过光阴没处寻！屈膝忙跪地尘埃，我只得老老面皮来认私情。"金春倒过来唱："我是规规矩矩生意人，今朝拨侬格里糊涂缠勿清。……哪能还得有意思，两家头啥浪牵丝要攀藤？"女接唱："我为私情单为放响鹞，哪壳张侬鹞子勿捉就捉人？那日耽搁我里房门，伲爷叔走来捉奸情，只怪侬官司吃拉监牢门，打杀爷叔捉奸人。此乃可是大赃证。"男唱："双手兆起我家贤妹妹。那做生意到松江走来卖红菱，买着姊妹自家人。贤妹啊我要问声侬，为什么君家勿叫叫客人？"女接："认错仔爷叔伯伯也罢哉，认错私情要难做人。"男唱："啊呀贤妹啊，我听见侬闲话心浪痛，那索洛洛眼泪面浪滚。皆因为我官司吃拉监牢里，朝夜走去哭勿停，眼睛哭来像葡萄能，本则来日力不足少精神，认错妈妈婶婶也罢哉，认错妍头老交情，我吃官司啥翻本！"于是，妹妹感动得与他里向去了。一对情人，历尽劫难，棒打不散，私情是金。

丁少兰、赵秀英唱的沪剧《出狱会情》（百代唱片34245 1-2，1932年）是马媛媛、朱泉根所唱的《卖红菱》戏情的继续。唱男主角金春失手打死爷叔后在监狱里受的苦刑："拿我捉到上海城，二百记藤条抽背心，三记榔头两夹棍，吃不住刑罚就招认，拿我脚镣手铐用挺棍，连夜推进监牢门。"凤英接："阿要作孽！"金春继续诉说："手拿无情棍，棒打恶犯人，呒没铜钿用，拨拉上身打来排下身，上身打来青髈肿，下身团团青。白虱里个咬，虱蚤叮，顶伤心臭虱大来像只蟑螂能。"短短

赵秀英

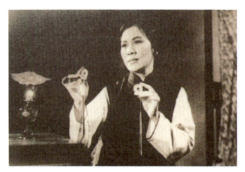
丁是娥演《罗汉钱》剧照

杨飞飞、赵春芳演《卖红菱》剧照

一段唱词，封建监狱的残暴酷行、丑秽景象暴露无遗。

金春继续打听凤英的实情："我个家常勿必说，贤妹家常问声清。侬出嫁到夫家住，阿养几位男宝贝，阿养几位姐翠裙？养来拉领出来叫我声巴过房老大人，我虽则我眼前苦咾弄尴尬，压岁铜钿末我暗中兑开也端正。"女方也倾诉了自己在家遭遇："大娘凶来好像老虎能，日里向吙没同台同凳饭来吃，夜里向同床合被吙没睏，哪里来亲生大细叫大人？"诉说了自己屈辱生涯，当反过来问"阿有小囡领出来，我小囡鞋子也有份"时，金春在最后道出自己的悲惨境遇："为是侬天大家当铲干净，为是侬伲个爷娘早早命归阴，眼前手捏两把黄皮筋，阿里有啥卖命铜钿讨女人？"听到这里，不禁黯然神伤！罪恶的社会扼杀平民的恋爱自由，逼迫无辜青年生命倒悬，这张唱片在无限无奈叹息声中结尾。

不过此戏深情歌颂了平民百姓中情深意长、不折不挠追求纯真爱情，在连续的互问互答对唱中，层层深入地表现出人类最美好的情感真谛。

在1942年，沪剧新秀丁是娥和王秀英也曾合唱《卖红菱》（百歌唱片3054AB）一张，这是沪剧名家丁是娥很早期的演唱声音，是难得的珍贵唱片。

剧情在演员长期演唱积累中发展，已经相当周折丰满动人。到1959年，杨飞飞、赵春芳合唱的《卖红菱》（中国唱片59404-11）把《卖红菱》唱到了顶峰，4张8面唱片中的剧情，汇集了以上几张唱片的长处，改失手入狱为勾引闺女立罪，三年牢狱增为六年，出狱假扮卖菱重寻旧情，当场相约结伴逃离，并拣出红菱雌雄对，各留信物表记，最终唱出"哥有心来妹有情，哪怕千年

丁婉娥

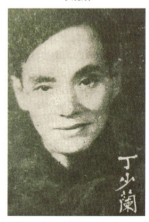
丁少兰

万代永不分"的主题,已可预见美满结局;女方拣出雌雄红菱一对各留一只权当信物,全剧加上浪漫尾巴,由悲剧转为团圆,连唱190个"根青韵"句子,《卖红菱》于是成为久演不衰的沪剧经典戏。20世纪60年代初又集中成两面,出版了33 1/3转密纹唱片《卖红菱》(中国唱片M-178甲乙,杨飞飞、赵春芳唱)。

在20世纪三四十年代沪剧演唱中,曾有丰富的"九计十三卖"各种唱段,其中不少表现的都是受难男女的情爱戏。

《赠花鞋》也是一出典型的青年男女的情爱戏,丁少兰和王小新曾在本地滩簧刚进入上海时第一批录制的唱片里就有一面《赠花鞋》(百代唱片33224,1912年)。

后来出版唱片最多的两位搭档名角丁少兰、丁婉娥在20世纪20年代高亭公司出版的唱片第一张便是《赠花鞋》(高亭唱片A26031AB,1925年),说的是男青年应女情人要求流落在外,三年后回来会见姑娘,女情人已因包办婚姻另配别家,男方仍不甘休,责怪情人不留住他良心天打,但女子别无他法。青年男子还想要用武打或偷情等办法维持以前的情谊,然无限失望:"侬飞来只把野燕子,猛极只当只麻雀挨。"女子看看她的娘家情人的尴尬也实在"意勿过",男子也使姑娘燃起了情意,最后说动女子:"推侬个妹妹望里斜,长远大家勬碰着,阿可以侬里向赠花鞋?"

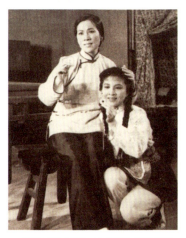

《罗汉钱》剧照,丁是娥和筱爱琴演

《赠花鞋》在上海地区农村曾多有流传。直到1987年6月10日,由周世龙、王宇泉、王士明三位采集者在上海嘉定县曹王乡红星村一队,采集到陶献宝(男,87岁)演唱的中篇民谣《赠花鞋》,与上述沪剧的情节基本相同。像"我想妹妹留我半年把,少点留我两礼拜""飞来只把野燕子,至多当只麻雀挨""侬为啥有米勿烧我饭来吃"这些唱词,几乎一样,末了还多出妹唱"花鞋也有雌雄对,侬末拿只雌花鞋"等结尾。

在江南农村里,经常有女子把自做的绣花鞋子,赠送给意中人当爱情信物。仅一张唱片便用对唱形式将这段曲折的苦情演出得十分真实和温情,实是一对男女情人对破坏青年男女自由恋爱的旧婚姻制度的强烈反抗,在情节结构上也具有典型性。这个故事框架甚至在1952年获得第一届全国戏曲观摩演出二等奖的沪剧《罗汉钱》中套用,一对"藕断丝勿断"的情人,保安哥赠送给小飞娥信物罗汉钱,系小飞娥用小方戒换来,也是如此情景,只是将"花鞋"改作了"罗汉钱"。

《罗汉钱》第二场,着意表现了小飞娥拾到女儿不慎失落的信物罗汉钱后,勾起她对年轻时一段被拆散的私情的痛苦思念,其中有一段反阴阳调的回忆唱得特别抒情:"为了迭个罗汉钱,甜酸苦辣都尝遍;二十年来辛酸事,不敢回想埋心底。

想当初还在娘家里，我与那保安有情义，偏偏是自己的婚姻难作主，一定要父母之命媒妁言。爹娘将我另婚配，嫁到张家做夫妻。保安哥与我藕断丝不断，一来二往情丝牵，我赠他戒指表心意，他赠我一个罗汉钱。风吹草动消息传，丈夫打骂无情面；可怜我受尽委屈难分说，眼泪倒流肚中咽。二十年日月不易过，这痛苦永生永世难忘记。"（中国唱片53029甲乙，丁是娥唱）

过去乡下的男女婚姻枷锁竟是如此可怕，在申曲《三年会情》（蓓开唱片B34220 I-II，丁少兰、丁婉娥唱，1928年）唱片中甚至还唱到这样的情节：因为过去娘家的私情，逼使嫁出娘家的媳妇，不能回到娘家宅上探望爹娘。流落江湖三年工夫苦头"吃来吮招架"的情人，也因为以前当了"引火柴"，而不好再去早转夜回望爹妈。女子的小当家规定妻子只好跟着他一起回家转，连见自己的兄弟都不可得，"若然勿听伊，短衫裤子要侪扯坏"，"只好我鬼门关浪望爷娘，下世再来转回家！"后来经其兄弟的争取，偶放一趟，"放侬妹妹早转夜回望爷娘"。这种类似的情节，在《罗汉钱》一戏的情节里也有，如永远不放心的张木匠，当小飞娥每次要回娘家时，他一定要紧跟着；在越剧《碧玉簪》中也有类似的情节，因无端疑心妻子别有相好，妻子回娘家探望爹娘，必须原轿去当天原轿回归。

包办婚姻完全扼杀了青年男女的自由爱情和人性，其结果一种是被无情的丈夫打断娘家路的命运，另一种是像《拾打谱》那样的"双落发"。

在沪上的多种最初来自草根的地方戏曲中，没有哪个剧种有像沪剧那样，对农村中普遍存在着的青年男女为了追求婚姻自主，而面临着的无可奈何的命运，遭受到无情迫害，进行了如此深刻的表现和具体揭露，如《卖红菱》，如《拾打谱》《卖妹成亲》《女落庵》《赠花鞋》……这是早期沪剧——申滩最有光辉的一笔。

申曲《拾打谱》（大中华唱片814A—818B，丁少兰、丁婉娥唱，1927年）一共有5张唱片10段，一对恩爱的情人盘算了十条计策，像接着上面那张甬滩《情重如山》唱片的情节唱到底。女主人唱："爷娘未养多男女，所养姑娘美娇娥。身背浪情人赵身古。"她接着唱"从又回转君家叫。"男答："妹妹啊！"女唱："今朝头侬深更夜静前来到，来者做点啥事务？"男唱："贤妹啊，我一者走来望望侬，二者来佲私情来往大家也好勿过，我要想讨侬年庚字八个，回家大家夫妻做。"正想做好梦，不料噩耗即出。女唱："君啊拉侬早来三日还勿碍。"男白："啥？"女唱："晏来四日闯穷祸。小妹终身来拨脱，情人面浪吮不多。"这情形与著名的"梁祝哀史"相同，但在那个年代，注定是个悲剧。即使在日后上海繁荣的时代，那可以私奔去上海，不过也会有种种曲折的乖舛命运伴随而来，其遭遇在后来的沪剧中也多有上演。

男角先是气愤怒责："为啥拉要拿终身压势我！孔夫子个门前侬读啥人之初，鲁班师门前侬何必使花斧，官老爷门前侬比啥武。做阿哥年纪小末小，亦是蛇皮竹管老江湖。三个月日勤走到，骂也骂得我打也打得我，为啥咾拿终身大事骗情哥！"

女无奈回答:"我扎包头咾穿耳朵,谁敢大胆骗情哥?""啊呀情人啊,媒人勿是张三并李四,就是伲娘舅个只老猪猡。拨拉十八堡廿三图,小小地名樱桃河,闵行斜角贴对过,百家姓浪姓吴字,伲公阿爹三字就叫吴敬初。要养弟兄有三个,我勿拨小咾勿拨大,拨拉当中二烂糊。日脚远点也罢哉,日脚做得来近勿过,十二月廿四嫁丈夫!"接下来,男女情人就为了私情一个一个主意打,心里就打出了10个谱。

 第一个谱是:"啊呀贤妹啊,我连夜提兵江山打。""顶伤心打仔江山原拨拉别人坐。……无毒不丈夫,打一把纯钢尖刀二面快,走拉三叉路夹七夹八一阵戳,戳杀一只老贼老猪猡。阿认得我辈倒是嫡嫡亲亲外甥夫,问声侬下转来强横媒人阿敢做?"结果两人讨论下来不妥,改为抢亲:"拿个轿子打坏脱,娘舅老猪猡,掀伊到天边角里吃狗污。表妹抢到家庭里,搭侬来往私情做,抢侬回家夫妻做。"思忖下来这样要被捉到衙门到姑苏辕门,"一到大堂吃尽苦",种种刑具"单单缺少热油锅,森罗殿清官倒像活阎罗。……一口应认就要监牢坐。"小妹另出才情再打谱,打个做生意的谱,想想也不成;又改为在做生意中与丈夫来攀做亲眷,也不成;又想毒药谱,用砒霜"先药公咾慢药婆,一塌刮子药杀脱,独剩我伲小丈夫,乃是两只眼睛瞒得过",也遭情哥反对。小妹再想粗主意:叫赵身古回家买胭脂花粉,拿到夫家去,日夜打扮成花奴奴,施用王司徒巧设连环计办法,让那个当家用美人计害死丈夫。但是那事情情人认为是遥遥无期。小妹还有个主意:"包裹一个来打好,打好包裹身朝外,跟侬情人逃走脱,此乃就叫逃走谱。"男方又说:"俉个爷娘晓得我,立地出扦来拿捉,拐逃官司只有苦勿过。谢谢侬啊有啥个再打谱?"女子实在无奈,唱:"情人啊小妹实在吭主意了。侬今朝勿是望小妹,实梗看深更半夜来逼杀我。横也勿对路,竖也勿对路。郎出才情姐评谱。"男方这时才说出:"今朝登拉侬房头里,明朝天亮别姐转顺路,大厅一直三官阁,削落头发和尚做。"女即说:"顺埭路搭我寻只小普渡,我削脱仔头发做尼姑。光头夫妻二人落得做。"男唱:"我看侬第排能事休也闯穷祸。"女:"蛮好个呀!"男:"出家人,犯仔法,比不出家还要苦。死下去鬼也吭没做。""尼姑勿好生啥小尼姑,赵家只养学生独一个,将来羹饭啥收罗?"女唱:"我摇摇手来放胆大!只要得侬贴身用香火,让我用个老佛婆。别处塘告伊勿去走,专门要到胡家去,打听我伲小丈夫,或者拉死脱,或者勒浪讨家婆。还俗和尚多多有,还俗尼姑秃多多,将来仍旧搭侬能够夫妻做,此乃就叫双落发,良心好勿过。两人双双里步跨。"

 穷思极想,种种谱子都打不成,真是上天无路,入地无门,一对自由恋爱的守法好情人,终究冲不破罪恶社会的天罗地网。他们真的要苦等到天网哪日一隙突开?由此可见旧时婚姻自由的艰难!

 20世纪50年代以后,给《拾打谱》也加了一个积极的尾巴,小妹想出妙计,双双削发为僧尼之后,再私奔还俗结为夫妻,赵身古认为那是好计,于是按计行事。这真是一片良好心愿,在文学上却是个败笔。

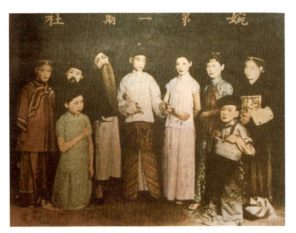

丁婉娥创办婉社儿童申曲班，前排左杨飞飞，后排右起二、三为丁是娥、王秀英（1938年）

丁少兰、丁婉娥是1949年以前出版唱片最多的搭档，合作灌制了三四十张申曲唱片。丁婉娥在30年代创办了"婉社儿童申曲班"（俗称"小囡班"），认真执教，对沪剧的承上启下传承作出了杰出的贡献，丁是娥、杨飞飞、汪秀英等都成了后来的著名沪剧演员。1956年起，她又参加了上海戏曲学校沪剧班的教学，1959年又投入人民沪剧团学馆积极培养新生。

早期申滩中还有一出暴露农村的贫穷落后蒙昧的家庭迫害的单场小戏《女落庵》，演出的是那个蛮横的当家人嫂嫂残酷地强逼小姑动身入庵的场面。一个无辜的18岁的姑娘心如死水地走入了悲惨命运的归宿。她哥哥娶亲生子，其老婆是个泼辣人，再要生子，抢占房产，趁丈夫外出贩猪时竟请个算命先生算出其妹是个八败命，并说家事已经处处受灾，一家人吵得络乱纷纷，逼着丈夫要赶快将"耽搁"在家的妹妹赶进庵堂门。妹妹只好自认"命薄""情愿入庵门"。在贫穷愚昧的农村，人性被扭曲，女性被摧残，此戏表现了赤裸裸的人生悲剧。

马金生、马媛媛唱的《女落庵》（大中华唱片810A，1923年）一面唱片，是兄妹两人对唱的一段。情景已是当家人逼定小姑出家的强势下，妹妹只好接受这个现实，对其兄唱："时运低来命运轻。可怜啊，当家转来赶动身。……告得侬，宽阔庵堂寻一只，让我要做出家人。"她自认"我命里犯拉八败命……我临死勿做害人精"。其兄极其虚伪地说要去重排八字，"外甥抱到里家庭，我兄长面孔要飞金"已骗不了人的梦呓，到最后还是露真，唱："临到此刻没法则，让得我，只好外头庵堂寻。"只消几句，就唱出了扭曲的人性。

七、把握命运积极争取幸福的生活

年青年男女的恋爱婚姻也存在别有洞天的一面：聪明睿智的男女自己起来双手披开荆棘排除障碍，积极争取自由和主宰自己的命运。

真切、生动描绘乡村中一对年轻人自由结姻的唱片有《女看灯》，这是一出把年节文化、民俗游艺和青年谈情说爱综合在一起的传统折子戏。《女看灯》的最初版本出自20世纪20年代出版的《阿嫂告偷情》（高亭唱片A26032AB，丁少兰、丁婉娥唱，1925年）及丁少兰、丁婉娥后来录制的《嫂告》（大中华唱片）两张唱片。

《阿嫂告偷情》一张是姑嫂两人的对唱，开头姑唱："静听谯楼一鼓击，更又

深夜又静，阿哥勿曾转门庭，到嫂嫂房中去告偷情。"阿嫂就将与她哥哥的从有情到结婚的过程告诉小姑听。嫂唱："要告俄阿哥起头人。……我想来从前辣拉娘家屋，十六七岁已成人，得侬姑娘相仿能，日思夜想小官人。那一日我一身打扮墙门口，来是俄兄长一年轻，跑上来深打恭忙作揖，打恭作揖问千金：妹妹阿曾吃早饭？妹妹阿曾吃点心？私情再为哪易得，后首来转门庭，央仔佤娘舅前来到，姆妈海头讨年庚，讨我阿嫂回家转。""讨我要做一家人，那一日迎到你家中要定亲。"

接下来全片主要唱段，是渲染哥哥定亲时的热闹场面，那是一场上海婚嫁民俗风光的展示，是对乡里节庆活动的礼赞："红绿彩球墙门环，肃静架子两边分，杉木蓝凳分左右，当中挂拉大门灯，二门头浪两出戏，一出武咾一出文，叫武一出特请倒串黄天霸，一出文三审郭槐包大人。看罢一番身朝里，木香棚架子满勿过，四季花草叠层层，茶炉子一只泡香茗。打唱台摆拉当大门，当场台浪坐拉几位小堂名，红缎马褂丝梵映，叫迭班锣鼓真好听。打唱台浪也挂单条画，画拉辣开口祖师老郎神。一副对联分上下，写对先生有名声。上一联公子苦笃因何理，下一联雨打钉棚琵琶琴。看罢一番前厅浪，前桌亲戚看关正，摆设里蛮齐整。独脚圆台中间摆，八把椅靠分左右，天然间一只楠杉木，那下有佛手供盆金。当中挂拉单条画，画辣拉鲤鱼一对跳龙门。一副对联分上下，写对先生有名声，上一联牛头鹿角蛇身体，下一联龙爪鱼鳞虾眼睛。"极尽唱出订婚场面的热闹情景，这是一场自结私情自由恋爱自托媒而成功，终得团圆的戏。

二丁的《嫂告》（大中华唱片 820AB，丁少兰、丁婉娥唱，1926 年）唱片，是继续说下去。嫂唱："话拉浪新亲上落时辰来走到，下落时辰勿上门。做阿嫂一听此言怪开心，扭仔头勒笃仔颈，扭头笃颈看观正。三顶轿子飞个能，前头小娘舅，后头陆姊姊，当中面熟陌生人，侬个阿嫂我个小官人。禀报拨拉你姆妈听，姆妈勿要骂山门，新亲已经到佤门。""姆妈一听心着拉急，慌忙移步望外行，辩仑辩仑三个浓喜铳，接进堂屋勒接进厅，俄阿哥阿像啥知县老爷新上任，见一个勒行一礼，见一个勒顿一顿。做阿嫂清清爽爽偷看自家小官人。姆妈一听心咣火，拿我一把就扭紧，关拉里房门，要吃天花粉，欢喜夜饭吃勿成。阿嫂肚里有才情，台子浪向叠板凳，板凳浪立仔勿阿嫂一个人。仍旧看勿出，头浪拔只杨柳钗，其名就叫一丈青。壁脚眼里挖咾挏，挏咾挖，挏挏挖挖看得清。二只眼睛望勿出，一只眼睛看得碧波又生清。佤个中堂蛮蛮大，摆拉六桌开桌酒，坐拉六六三十六个人，三十五个我认得，俄个阿哥真呆人，象牙筷上捞海参，捞死捞煞捞勿成。阿嫂打声干咳嗽，俄阿哥朝上望，阿嫂拉浪朝下睁，亦看亦有趣，亦看亦开心，阿像啥六门头个西洋镜。"姑调笑说："阿要买票啊？"

各等人物，都激动雀跃，描写得也煞有风趣。那小阿嫂要看小丈夫的急切心情从她的异常动作里活灵活现表现出来，从多情的阿嫂眼中看出的那位小情人的窘态也显得格外出彩，这是一幅生活气息极浓的风情画。

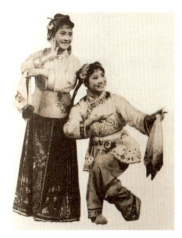

《女看灯》，王惠钧（左）、苏丽娜（右）

后来在20世纪60年代出过两张向佩玲、许帼华唱的《女看灯》（中国唱片600198—600201，1960年）；80年代，中国唱片厂（上海）还出品了当时初出茅庐的青年演员王惠钧、苏维娜演唱的录音、33转塑料薄膜唱片《女看灯》（中国唱片DB-81/0454，1981年）。

同样一对青年婚姻，由于自己的坚持，经过种种曲折终于成功，《庵堂相会》是沪剧里的一个骨子戏，相传已久。沪剧《庵堂相会》的雏形在1911年就有最早灌录沪剧唱片的何兰卿、陆金龙录制过百代钻针唱片。《庵堂相会》剧情主要讲的是：金秀英和表哥陈宰庭自幼订婚，后来陈家道中落，金父欲就此赖婚。金秀英趁父母清明上坟之时，赶去探访栖身庵堂的表哥，路经小桥时怯而止步，正好邂逅陈宰庭，因阔别多年，彼此已不相识，就央他搀过桥去并引路。途中语及往事，甚感沧桑，两人来到庵堂盘问清楚倾情相认。秀英约宰庭在端午节到金家花园，赠银赶考。不料事情被金父知晓，逼妻并拷问婢女，婢女红云把约会地点说成看龙舟江畔。端午那天，金父

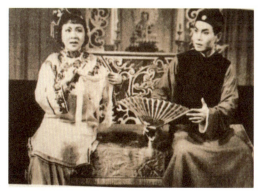

《庵堂相会》剧照：筱爱琴（左），沈仁伟（右）

去江畔查看，明白中计，急返宅地，秀英母亲已经暗暗放走他俩。到金父追至陈家，两人早已拜堂成亲了。《庵堂相会》有《大庵堂》和《小庵堂》之分，《大庵堂》是全出戏，《小庵堂》是其中最出彩最有情味的"搀桥""盘夫"两场。

丁少兰、丁婉娥在1926年出过3张唱片（大中华唱片809A—811B），号称12段。其中有一段，当秀英要叫表哥去写张花边状纸到衙门去告岳丈图赖婚姻时，陈宰庭唱："侬说告我县场街写张状纸告衙门，阿晓得哪怕老爷清做清，一见银子就要浑，反捉原告锁头颈。有铜钿下风官司反到上风去，无铜钿打到皇城脚下总统门前打勿赢。历朝下来只有大人告小辈，阿有啥女婿告丈人？鸡子勿搭石子斗，穷人勿好要搭富相争，拿个头去碰只钉，第排能死路勿去寻！"这段精彩唱词对农村中贫富对立和官富结合欺压穷人的封建传统和现实描画得入木三分。陈告诉秀英即使卖完田地也娶不起这门亲，"阿里有卖命铜钿讨女人？有仔铜钿勿想大做亲，天下世界哝没第排阿木林！"

二丁又录制《赠花银》（大中华唱片819A—820B，丁少兰、丁婉娥唱，1926年）

2张，唱的是小姐向未婚夫赠银，最后陈宰庭感动得只好用下拜来表示感激。生唱："我老是面皮银子接，告侬小姐身请正，拜拜小姐顶要紧。"旦接唱："双手一摇动勿得，侬男子膝下有黄金，只有女人拜男人，哪有男人拜女人！"到此，一位坚毅而贤慧一腔柔情的青年女子形象栩栩如生树立在我们眼前。从这些唱片中，可以比较完整地看到这出大戏演出的中期面貌。

筱文滨

王筱新、王雅琴在20世纪30年代初留下了《庵堂盘夫》（高亭唱片233501AB，1930年）和《庵堂认夫》（高亭唱片2235502AB，1930年）两段戏的唱片，是《小庵堂》"盘夫"戏。在"盘夫"一片中，旦唱："问叔叔，"生白："小姐，"旦唱："出身家住何方地？"生唱："小姐问我来告诉侬听，苏州府监管昆山城。"旦唱："百家姓上姓个啥？"生唱："小姐咳，百家姓浪第十字，耳东边旁本姓陈。"旦唱："令尊大号要请教？"生唱："小姐咳，伲先严有钱称赞一声陈百万，名字就叫陈会文。"旦唱："问叔叔，台甫要请教。"生唱："小姐啊，爹妈叫我陈阿兴，进过先生学堂门，学馆留名草字陈宰庭。"旦唱："弟兄昆仲有几位？"生唱："小姐啊，我上无兄，下呒弟，像枯庙里旗杆独一根。"

邵滨孙

旦唱："今年贵庚有几岁？"生唱："十五加三啊哟十八春。"姑娘居然进而直言问及婚姻，旦唱："问叔叔，可曾攀亲眷？"生唱："小姐啊，侬勿提我攀亲也罢哉，提起攀亲最伤心，九岁那年早攀亲，攀仔亲事勿曾讨，日下赛过未攀亲！"然后再打听攀亲攀在何方，道出丈人名姓金学文，小姐姓名金秀英，而且与自己是"同年同月同时辰"生。这打听中的一问一答相配"阴阳血"曲调，沪剧唱腔的婉转优美潇洒流畅得到了极好的发挥。

王盘声

接着在"认夫"一段中，再问了一个"石脚信"后，旦唱："我有心种花花不发，我无心插柳杨柳青，屈膝忙跪尘埃地，叔叔勿叫叫夫君。"

到1945年，文滨剧团的台柱筱文滨、小筱月珍也录制了《庵堂相会·盘夫》（胜利唱片42253AB）1张唱片和《庵堂相会·盘夫》（百代唱片）3张唱片，可以代表"小庵堂"戏的后期成熟阶段的面貌，后者3张与1955年筱文滨、王雅琴《庵堂相会·盘夫》（中国唱片5505575—5505580）3张已相差不多。

《庵堂相会》是沪剧的箱底戏，越唱越为成熟，最佳最完备的《庵堂相会》全剧1962年录音共有10场，由筱爱琴、沈仁伟、邵滨孙、石筱英、许帼华主演，上

海音像公司出版了CD片3张;20世纪80年代中国唱片厂(上海)出版过2张33转密纹唱片,集中了"搀桥、盘夫、看龙舟"三段戏。《庵堂相会》一代传一代,到80年代初出茅庐的新一代年轻演员孙徐春、吕贤丽和徐俊、茅善玉也分别成功地留下了"搀桥""盘夫"两段的录音。本人收藏收集有早期1926年丁少兰、丁婉娥演唱的《庵堂相会》5张,王筱新、王雅琴的《庵堂盘夫》《庵堂认夫》各1张,

王盘声演出说明书,1949年

1945年筱文滨、小筱月珍《庵堂盘夫》1张, 1955年王雅琴、筱文滨演唱的3张《庵堂相会·盘夫》和80年代2张33 1/3转密纹唱片《搀桥》《盘夫》《看龙船》三段录音,又附上80年代初出茅庐的青年演员孙徐春、吕贤丽唱的《搀桥》和徐俊、茅善玉唱的《盘夫》选段。根据本典藏众多沪剧名角名段,收听者可以从中仔细分析寻觅一出《庵堂相会》戏不断完善起来的历史轨迹。

沪剧擅长表演民间风俗,如果说,《女看灯》里展现了上海乡间的灯彩风貌,那么,在《庵堂相会·看龙船》(中国唱片 M-2604,1980年)一场里,我们可以看到上海端午划龙船民俗盛况的详细描述。

八、没有坚定地掌握好命运因而跌落到恨海难填

沪剧《碧落黄泉》是20世纪40年代后期和50年代演出盛况空前的一出戏,剧情是:抗战期间,同在杭州某大学念书的汪志超和李玉如互相爱恋,毕业时两人约定,寻找到工作便马上结婚。没想到,玉如回到家中,非但自己找不到工作,哥哥也失了业,备受嫂嫂凌辱,与志超的通信也全部被嫂嫂拦截。与此同时,志超的父亲挪用银行公款事发,银行老板的女儿金彩雯也是志超的同窗,苦于追求志超不成,便利用此事要挟志超,要他接受婚约。志超迫于父亲的苦苦哀求,无奈允诺下来。玉如偶然得到志超即将与彩雯结婚的消息,深受刺激,一病不起。志超在婚礼之前接到玉如的诀别信,悔恨交加,赶赴医院看望玉如。玉如在病床上对志超倾吐了心声,抱恨而死。《碧落黄泉》中国唱片2张(中国唱片 571776-571779,1957年),录制"志超读信"和"玉如临终"两段戏。其中"志超读信"一段曾深深打动过上海无数青年男女的心:"志超,志超,我来恭喜侬,玉如印象侬阿忘记?我搭侬一道求学书来读,朝暮相聚有四年。感谢侬常来指教我,志超侬对我最知己。志超呀我唯一希望只有侬,愿与侬永远在一起。现在我回想以往事,以往之事好像

就在眼面前。阿记得那一日在狂风暴雨夜,受了风寒我病倒在宿舍里,幸亏侬细心来照顾我,时刻相伴在我身边。体贴入微只有侬,这种情深义重我难忘记。不久我病体痊愈后,一直想如何来报答侬个好心意。我愿将一切交付侬,只要侬对我有情义。曾经侬对我安慰过,侬说爱我始终爱到底,海枯石烂情不灭,比翼鸟成对同伴飞。从此恋卿卿恋我,花晨月夕不分离,我认为无愁生活过一辈子,谁知好景不长会得磨折起。学期一满毕了业,各自分手回故乡去,我忍心目送侬离开我,千言万语我何从起,我只记得侬临走对我说,侬说一到上海书信寄,家长面前讲明白,挽媒说合来成婚礼。那时间我没法来留住侬,一阵阵辛酸往肚中咽,一路顺风谅侬好,平安无事到屋里。转眼相隔几个月,为啥一封书信都勿看见?所有我个环境侬晓得,嫂嫂伊拿我看勿起。含仔眼泪等着侬,希望侬侬救出我迭样一个火坑里!黄鹤杳然

《大雷雨》剧照:诸惠琴(左)、徐伯涛(右)

无消息,现在我再也等勿及,玉如的命运已经到,大概我勿有辫种好福气。伤势沉重在医院内,今日莲妹到此地,拿侬喜讯告诉我,玉如听见很欢喜,恨我身上毛病重,我勿能到上海来道侬喜,我晓得志超是多情种,始终不会得负情义,一定有桩困难事,侬勿必懊丧勿必气,恭祝侬白首同到老,美满结合成对好夫妻。请侬以后忘记我,因为我不久人世就要死,也许侬接到这封书信时,玉如已经魂归离恨天!""这字字句句辛酸话,好似万把钢刀刺心肺。我在此地婚来结,玉如在杭州将要死。山盟海誓我亲口约,金家的婚事我非愿意。我宁可背上这不孝罪,我勿能让玉如含恨死,自问良心对勿起,志超不能负情义。""玉茹临终"一张版唱片中,王雅琴开头"临死还能见到侬"一句逼真地表达出痛苦万分的心情,把优雅文静、别具的风韵唱腔唱到了极致。

1961年整理重演的沪剧《大雷雨》(诸惠琴演刘若兰,沈仁伟演梁世英,中国唱片HCD-0292,1982年录音,1995年出版),也是一出著名的爱情悲剧戏。当媳妇刘若兰的表弟来探望若兰时,婆母认为是件败坏门风的事,加上听信内侄进谗,便逐走儿媳妇,准备对儿子惠卿另觅婚配。这里所录的是刘若兰与表弟会见的一段:"世英:兰姐啊,这悲凉的世界早厌弃,我的存在看来是多多余。每日里清晨但见红日升,黄昏又见日落西,日出日落寻常事,人生人死又何足奇!今日能见兰姐的面,我虽死无憾心中甜。""若兰:伤心人尽说伤心话,断肠人难解断肠意。表弟啊,你二十三岁年华正风茂,怎能像枯萎的花朵无生气?望君此后重振作,似鲜花盛开迎春天。""世英:含苞的花朵正开放,突遭狂风和暴雨,叶落纷飞飘荒野,花瓣零落入污泥。谁见花谢复芬芳,苍天啊!我此恨绵绵无尽期。""若兰:表弟的心情我能理解,兰姐的苦衷你应详细。红线一根中间断,是谁抛下无情剑?为什么你我当初不反抗,到如今怨天忧人不如恨自己。""世英:几多怨,几多恨,回首往

事我恨自己，恨我自己少主见，恨我自己又无勇气。倘若当初齐抗争，而今又怎会两分离。兰姐啊！我也知花落原非是东风意。""若兰：既如此萧郎何须憔悴死。再劝表弟重振作。""世英：可惜我已病入膏肓无药医。""若兰：只要你胸襟开阔心欢畅，病体康复终有期。世上有淑女千千万，你定能称心如意找到好伴侣，放眼事业和荣誉，你定能大有作为开创新天地！""利刀断水水更流，快语消愁愁更添。自古多情空余恨，痴心人从来是命薄如绵。我的兰姐啊！生时难以了此愿，死后当结并蒂莲。一旦我赴阴曹，但求你带束鲜花来祭奠，坟前叫我三生亲表弟，含笑瞑目在九泉。"全段唱曲十分婉转悲凄，痛彻人心，有情人终不能成眷属，抱恨终天而逝。

石筱英

　　这个家庭已无法再维持下去，终于在一个大雷雨的夜晚，刘若兰和丈夫马惠卿也投江结束了生命。由石筱英饰的若兰在生命倒悬、无路可走时的一段"快板慢唱"（中国唱片570841，1957年）句句是悲切的控诉，唱得至情至美。《大雷雨》一剧，严厉抨击了封建礼教的罪恶。

　　《大雷雨》自1979年整理复演后，两年中在上海地区连演500多场，屡演不衰，极受观众欢迎。

　　善良小女子进入大上海后，都市社会中布有陷阱，有的人在追求自由爱情时，由于年轻单纯不谙世情，草率失去警惕，以致受骗上当，一时沪剧中曾唱出过许多鹃啼梅劫、恨海难填的绝命书、哭诉词、还魂调、投江曲。在20世纪40年代的《碧海春恨》一剧里，1942年刚加入文滨剧团的沪剧小演员杨飞飞，以一曲《投海曲》（中国唱片YL-322，1987年）首炮打响唱红成名，这里收有她后来在80年代的录音。剧情是小女子在遭其姐夫侮辱强暴后又卖到船上，悲怒万分，在船上跳海自尽。在投海前杨飞飞有一段动人的唱段，她根据自己的嗓音特点，设计了一段凄惨委婉的唱腔"投海曲"。

《申曲日报》（1941年创刊）

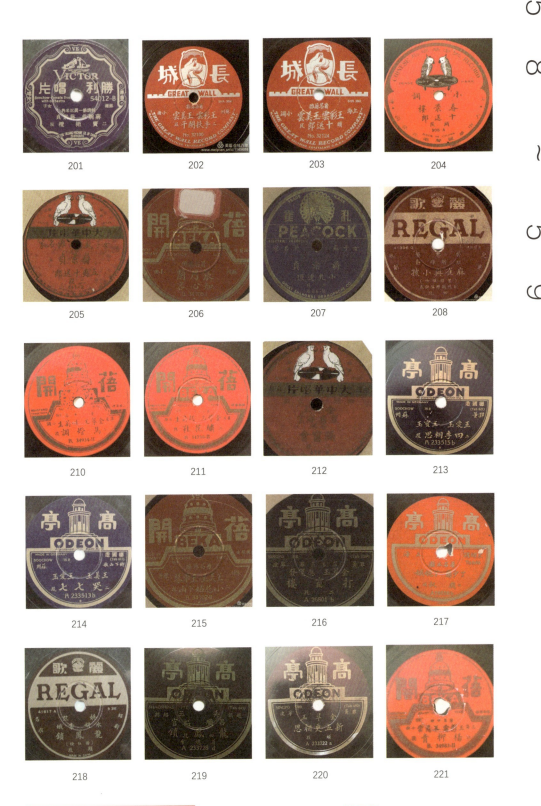

老唱片经典撷英探幽　　　　　　　　　　　　　　LAOCHANGPIANJINGDIAN

青年男女情爱戏曲唱片集萃　　第二章

第三章
承上启下的评弹响档——沈薛调

一、沈薛响档珠联璧合唱响上海滩

评弹这门曲艺内容情节曲折，注重描画人物和感情，心理活动丰富；评弹唱词意蕴优美，唱腔婉转悠扬，说白又时常幽默诙谐、出人意表；而且一般两人只唱不演，无须行头舞美，演出形式轻简方便，票价也低廉，符合贩夫走卒和普通市民的娱乐需求与欣赏习惯，以至于它曾在江南地区盛行不衰，流传久远。

评弹发源于苏州，发祥于上海。1843年上海开埠以后，文化环境极为开放，大量苏州地区的文人来到上海租界办报创刊，卖文为生，在一个繁荣商业社会里很快形成了多元博采的商业文化。苏州评弹艺人纷纷闯入上海，沪上顿时书场密布。加上太平军之乱使苏州和江南商人平民大批迁往上海租界避难，上海一时江浙移民大增，上海城内本地居民也热衷苏州文化，评弹便在上海遍地开花。同时，苏滩、绍兴戏……纷纷拥入上海，京戏在上海也开辟出"海派京剧"的热闹场面，京戏名角也都到上海来一展风采。到了20世纪二三十年代，上海海派文艺已趋十分强盛。评弹名家都聚集在上海竞相献艺，吴侬软语的声韵深深打动了听客的心。至此，不能到上

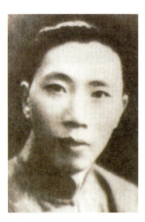

沈俭安

薛筱卿

海来站稳脚跟的响档，就不能称响档了。

当年一些评弹响档都汇集于上海，其中最著名的单档有夏荷生、周玉泉和徐云志，最著名的双档有蒋如庭、朱介生，朱耀祥、赵稼秋，和沈俭安、薛筱卿三个响档。

沈俭安、薛筱卿的"沈薛档"，珠联璧合，唱响在评弹艺术走向高度繁荣的关键时代——20世纪20年代至40年代。他们的演出风靡当时沪上书坛，成为一组大响档，不少经典唱段均为后辈传唱仿效。无论是流派唱腔还是伴奏音乐，他们对评弹弹唱艺术的变化发展起到了承上启下的重要作用。

本章撰写就是基于汇集的沈薛档的全部唱片。

二、沈俭安、薛筱卿唱的评弹《珍珠塔》

沈俭安、薛筱卿拼档主唱评弹《珍珠塔》和《啼笑因缘》两部书。著名的《珍珠塔》是一部旧书，为中国清代长篇弹词作品，全称《孝义真迹珍珠塔全传》，也称《九松亭》。作者佚名。先后经苏州弹词艺人周殊士、马如飞等增饰，流传渐广。乾隆四十六年（1781）已有周殊士原刻本，后来又有马如飞的演出本。

这是一部中国古典浪漫主义色彩的经典爱情故事。全书叙述明朝河南祥符秀才、相国之孙方卿，因其祖为奸臣陷害而死，家道中落。方卿去襄阳向姑母求助借贷赶考盘缠，不料姑母势利，不但不予帮助，还将冷言讽嘲奚落，方卿愤而离去。表姐陈翠娥暗赠传世之宝珍珠塔与方卿，姑爹陈王道也驱马追至九松亭，深明大义，愿将女儿许配方卿。赶考路上，方卿遇土匪，珠塔被劫，方卿坠河，后被陆府所救。珍珠塔被盗贼典当于姑父家典当行。陈翠娥得知方卿遇险，悲痛万分，一病不起。两年后方卿果中状元，先扮道士，唱道情羞讽其姑，后姑侄和好，方卿终与陈翠娥成婚。

咸丰年间，评弹艺人马春帆说唱《珍珠塔》已相当有名。当时参加整理《珍珠塔》脚本的演员很多，他的儿子马如飞弹唱《珍珠塔》创立"马调"，独具一格，有了一批继承者，其中以杨星槎、杨月槎、魏钰卿和朱兼庄等最为著名。在沈薛双档唱响之前，已有名家魏钰卿和杨月槎、杨星槎在上海灌录《珍珠塔》唱片。魏钰卿首创魏调，是进入上海演出和灌录评弹唱片最早的艺人之一，灌入唱片有7张：《珍珠塔·方卿二次进花园》（蓓开唱片）2张，《珍珠塔·哭塔》（高亭唱片）2张，《珍珠塔·后哭塔》（开明唱片）3张。杨月槎与胞弟杨星槎拼档也以早期始创双档弹唱《珍珠塔》而成名。他俩合档留下两段《珍珠塔》：《珍珠塔·婆媳相会》（蓓开唱片）2张，《珍珠塔·白云庵相会》（高亭唱片）2张。

20世纪20年代后期至40年代，沈俭安、薛筱卿把评弹《珍珠塔》唱至顶峰。有许多唱片公司在30年代出版了沈薛双档的唱片，总数为当年名家中最多，一共有28张唱片，留下了他俩的许多优秀唱段，本典藏收全了沈薛调全部唱片唱段。

得胜留声机唱片公司由大中华留声机唱片公司代造，系统发行了"塔王"沈薛

档唱的《珍珠塔》（1930年）唱片，有《赠塔》2张（胜利唱片10880—10881），《赠塔后叮嘱干点心》1张（胜利唱片10882），《告禀三桩》3张（胜利唱片10877—10879），《婆媳相逢》2张（胜利唱片10883—10884），《方卿二次见姑娘唱道情》2张（胜利唱片10885—10886），这10张唱片出片数量不多，当年就难购买。笔者认为这是1949年前评弹唱片中说唱最有生气、配合得最为默契、抒情最富韵味的唱段。剧本的文学性强，高雅而又不脱通俗易听，雅俗共赏。说唱自然转换，一次弹唱一般7±2句，与人类短时记忆常数合拍，最多不超12句，穿插的说白也是此数；说白人物对话都用念白，按人物脚色的感情配有一定的节律，采用不同的语气语调，表白则如平常说话，全曲分清表白与念白，堪为说唱评弹的楷模。

在"赠塔"一开始，寥寥数语，表达出陈翠娥丰盛酒肴送行，而方卿受辱后的归心似箭。陈（薛演）唱："鲁酒村肴简慢君，想荒厨草草不成文。且全中表三分谊，聊尽襄阳的地主情。"方接唱"是！姐姐呀！我是重九登高离故土，临行家母细叮咛，说道是末早去早回免盼望，空劳慈母倚柴门。想我是末屈指归期难再缓，故而早回家一日早安心。我没有费长房缩地神行法，乞借河南方子文。"再写陈翠娥的赔罪和临行关切："嗳贤弟啦！想姑侄尚然如陌路，况乎异乡陌路人。饮食起居谁料理？风霜雨雪自留神。家君失迎家慈醉，种种荒唐不可云。愚姐园中曾请罪，紊常越礼出闺门，恐胸中闲气未曾平。"表白："格个怒气断然勿会得平，俚倷问到我，我假痴假呆来说两句丫头个勿好，就赛过说姑娘。"方（沈演）唱："我终天抱恨年还幼，想到风木含悲三四龄。黄口呱呱无见识，而今长大始成人，欲见爹爹恨不能。倒不如我见姑娘如见家君的面，把那金玉良言来训几声。不过是末不合那纵容婢女欺瞒我，种种荒唐不可云！"方卿心如烈火欲回家，而陈小姐要暗将珠塔当干点心来奉送。

陈翠娥爱心至切，将一帧珍珠塔假称干点心赠予方卿再三叮嘱一路上千万留神："荒村雨露眠宜造，夜店风霜晏起身，干点心到处要留神。""凉亭不可多耽搁，临行检点要分明，干点心千切要留神。""风急浪高休过渡，月明如昼莫长行，干点心切记要留神。""美酒客中宜少饮，好诗枕上莫多吟，干点心千万要留神。"……无奈方卿却好不经心，以致半路上遇强盗夺去了珍珠塔。

在"婆媳相逢"一场里，陈翠娥并未知眼前的太太就是其婆，病贫交困的方太太（沈演）也不想说穿自己身份，因是"相逢"并非"相会"，故而巧妙地安排了这两张唱片的曲情。方太太白："啊小姐，我与你末有什么不认识，当时间小姐在太平庄的时节还是年纪尚小。"唱："想到两叶浮萍归大海，人生何处不相认。想到屈指睽违已到十六载，今朝是末有缘见得你贵千金。我与你家堂闺阁相依好，想到仿佛同胞姊妹行。曾记得末尊翁出使到波斯国，令堂是携家眷等向襄阳城。啊小姐呀！想到小姐幼年我怀抱过，你末喃喃也把我舅娘称。"就退作舅娘称罢，到最后方太太还白："小姐！不敢当的呀！"接唱："我与你末贫富不同天外隔，仰攀

302

303

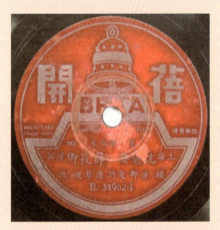

306

307

309

310

311

312

315

317

319

321

不到贵千金,舅母尊称岂敢应,折煞我流离的难妇人!"哦,人生之苍凉感叹、时轮的荣枯沧桑之语时时溢出于说唱之间。不知为何,总感觉"得胜"这10张唱片的唱词达情老到,稳实而沉重。沈薛唱得朴实无华,韵味浓重。

待到后来方卿得取功名后,"方卿二次见姑娘"假扮行装唱道情时,方卿(薛演)面对陈夫人(沈演)则是另一种心态了。这时陈夫人看见方卿是道士打扮,拿仔渔筒简板,乐得去坍坍他的台,可以图赖婚姻,断绝关系。她说:"侄儿!想我做姑娘连月宫中的霓裳仙曲也曾领教过几次,阳春白雪,耳所未闻,故而倒请教你一只道情。"

方卿在唱道情前的一段唱词,集中了许多古人之鉴的唱句,表现出脚本深厚的古典基础,令人联想回味。要效学哪古人唱道情,方白:"倒学不像了!"接唱:"学不得管夷吾行军伐楚上山调,我学不得伍子胥吹箫求乞向吴邦,学不得高渐离悲歌送别荆卿筑,学不得李龟年琵琶到处说明皇,学不得陈元和金砖未拍莲花落,学不得汉张良楚歌一曲韵悠扬。"接白:"今日方子文唱道情只不过——"接唱:"遮人耳目成游戏,借作填词尽不妨!"他说幼辈唱道情有三不唱的规矩:见忘怀根本之人不唱,重富欺贫之人不唱,昧尽天良之人不唱。表白:"夫人听见仔,火也冒穿。辫个三句也冷言冷语侪勒浪说我。"陈白:"你这道情不要唱了。"方白:"为何?"陈承认,接白:"以上三桩都是我姑娘一生的毛病啊!"

"三坟五典都明白,六律五音是外行"的方卿仍旧要唱,先唱《鹧鸪天》小词。这时就有一段异常精彩的"表唱":

(薛表):"马上退下来,简板渔筒,信子乱敲。"(薛唱):"简板渔筒,次第敲——"(沈接唱):"说到此堂中前后静悄悄。如同做戏开场处,都要那侧耳细听侧目瞧。急坏了末贤淑端庄采苹婢,急坏了温良恭俭老年高。一个儿末长叹息,一个儿末锁眉毛,两个头颅都摇两摇。一个儿想女流的意思何其忍,一个儿想浪子的形容太觉刁!"

这一段"表唱",沈俭安在接唱中,不但语句十分优美得体,唱得也十分从容,端庄自如。尤其第一句是唱了一个收句的调子,曲调的转折一泻如注。这里的接唱,像情节演进关键之处的抢唱,即"抢过来、唱下去"。其时在场两人听方卿唱《鹧鸪天》的心情是十分复杂的,书场上听众的心理反应也一定十分活跃。此时的沈俭安,不会像场子上听众可能出现的那样心情雀跃,而是将弹唱处理得相当稳重,唱来十分从容,然方卿尴尬的气氛却深嵌于语调之中,在唱词和唱腔的契合中见长。人们简直不知道他的感染力出自何处,却能听得出神。最后还多弹了几响。

陈夫人一定要坍方卿的台,逼唱道情。方大人气加二大,唱:"啦!扬扬意气方公子,尚未将胸中块垒消。我非秦淮渡口桓伊笛,又非那赤壁舟中明月箫。"白:"今日方子文唱道情好比那——"唱:"疯和尚棕帚竹筒醒国贼,又好比祢正平裸体击鼓骂奸曹。道情腔聊以舒怀抱,'鹧鸪'权且发牢骚。要与世上穷民吐一吐气,

要与天下的寒士解一解嘲！人却有面树有皮，须要贫而无谄富无骄！"层层紧逼，丝丝入扣，斩钉截铁的气势，一气呵成的昂扬，煞是爽快。我们在此听到了最刚劲激越的最精彩的薛调！

"塔王"沈薛档还一起灌录了以下《珍珠塔》的唱片：有1930年美国胜利唱片出的《方卿见娘》1张（胜利唱片54314AB），《看灯》1张（胜利唱片54312AB），《打三不孝》1张（胜利唱片54350AB）；1931年蓓开唱片公司出的《方卿哭诉陈翠娥》1张（蓓开唱片B34962 I-II），《陈翠娥痛责方卿》1张（蓓开唱片B34963 I-II）；1931年出的蓝高亭唱片公司的《方卿写信》1张（高亭唱片A233708ab），《方卿初到襄阳》1张（高亭唱片A233734ab），《吉庆堂老夫妻相争》1张（高亭唱片A233711ab）；还有百代唱片公司出《小夫妻相会》3张（百代唱片34105 1-6），《方太太寻子》1张（百代唱片34104 1-2）。

从唱腔来看，《方太太寻子》可能是沈俭安最早灌录的一张唱片。住河南方相国坟堂内的方太太见儿子方卿半年未归，于是"三月离家乡，千里走风霜，六月到襄阳"，去寻找儿子。善良忍辱的方太太一路受苦负重，仍自我安慰："何必要在路途中打破这闷葫芦，不过将及一年无下落，我累儿来儿累我。三寸弓鞋走千里路，十数两盘缠用三月多，巾帼从中女丈夫。赤日当天红似火，果然天地一烘炉，走到乃末桥边亭子去亭边坐，待我拂拂凉风阵阵过。"和《婆媳相逢》那段弹词相映来听，一位慈祥和蔼的方太太的形象栩栩如生活在眼前。

《方卿哭诉陈翠娥》和《陈翠娥痛责方卿》两张唱片是沈、薛两人单唱的杰作。《方卿哭诉陈翠娥》一片，畅诉悲情："小弟是末皆因被劫囊中塔，当时间末雪雨交加夜又深。真是饥寒交迫谁怜惜，何能被劫报衙门。我是向襄阳尚且无盘缠，为只为是囊橐空空无半分，迢迢怎样到太平村！设身处地皆如此，真是徒使英雄哭一声。"连连的悲惨境遇和无限激切心情，一腔悲声奔放哭诉出来，甚为惊心。《陈翠娥痛责方卿》一片，在上半张中陈翠娥深情细说回顾方卿幼年的贫寒勤读但愿连科及第以振家声："荫下幼年曾富贵，怀中提抱掌中珍。可怜抄没家财日，你在襁褓之中只有三、四龄。想儿又小，家又贫，又无骨肉又无亲。年年纱织添膏火，夜夜勤攻到五更，训儿曹日日读经纶。三四龄，费尽心，十二龄，列黉门，但愿连科及第振家声，舅娘方能把怨气伸。"下半张里又引典设喻，提醒立誓以激励方卿上进，两者启承相合，尤其在最后一连四个排比："想你见怪姑娘曾冷淡，临行立誓在紫薇厅，不得功名你永不临。纵使姑娘欺负你，想你老父同胞兄妹情，十分的怒气耐三分。纵使姑娘欺负你，想你慈母闺房姑嫂情，十分的怒气耐三分。纵使姑娘欺负你，要念我负荆请罪到内园林，十分怒气耐三分。纵使姑娘欺负你，要念我赠塔非为儿女情，十分怒气耐三分。"这里将陈翠娥自己的激切心情一泻千里地痛快诉出。这两张唱片中的优美唱词和一气呵成的弹唱，均为弹词中难得的上乘之作。在人情最探底之处，饿其体肤，苦其心志，"困顿"和"激励"，就是成才之最佳路径和成因。

因此这两张唱片合成一套，耐人寻味，实乃弹词中极品。

沈薛搭档的《方卿见娘》是内容最有人情味、唱腔表现人物心理最深沉且有特色的一张唱片。由沈俭安表白表达真切见娘心情，从"他是未见亲娘已断肠，才见娘亲泪两行，和身扑到娘膝下，万种心酸哭一字'娘'"开头，历经沧桑的老娘诉说道："毕竟三载往何处去？为何你天涯地角尽荒唐。你全不想娘在故乡儿在外，我好比风中之烛草上的霜，伤风咳嗽要早晚防。想我倘然不测有谁知晓，因此我寻儿出门墙。母子今生总难相见。幸而你今朝到庵堂，有得庵中来见尔娘。""只要你再隔一年并半载，深恐你亲娘丧异乡，尔只得戴孝披麻来哭一场。"薛筱卿唱的方卿后面一气呵成的16句排比句中深沉的心理描写，更是一层深一层地历数方卿与慈母的周折际遇，爱憎分明地表达方卿的悲切激愤的心情："悲则悲慈亲面目今非昔，惨则惨思儿两鬓白如霜，哀则哀不见孩儿两载外，苦则苦孤单影形守坟堂，难则难女流从未离乡井，愁则愁一千里外路途长，……想我怪则怪势利不堪的诸仆从，恼则恼形容可怕的众梅香。想我毒则毒比坟粮国库的瘟知县，狠则狠害人不浅的恶姑娘！"

《小夫妻相会》长长三张唱片，又是小夫妻间的一场褒贬功名且引申开来的辩论和谈心，亮明观点，唱得也有条不紊，温柔敦和。方卿先唱："想到两字功名非我愿，功名一世不关心。毕竟这功名易事耳，我可以末探囊唾手得功名。因为功名最是无情物，有了功名就羁了身。有的是末到老功名无指望，有的是末功名如意竟命归阴。说到功名中人物知多少，都是悽悽荒草葬功名。小弟是末功未就，我名未就，想你聪明人何必要论功名？"陈翠娥接唱："想念书人不问功名事，欲问功名问何人？不是功名两个字，哪能显扬父母荫儿孙？不是功名两个字，哪能荣宗耀祖振门庭？不是功名两个字，哪能连升及第立朝廷？不是功名两个字，哪能凌烟高阁画图形？你不成功，不成名，当初何必读经纶？"一连串的诘问，看方卿是怎样回答的："想到功名好比束缚人身子，哪能够放浪形骸唱道情？哪能够自由自在如仙子？哪能够无束无拘称我心。有一个末范少伯，再有那末严子陵，都是养鱼人共钓鱼人。就是说到祖父的功名今已矣，一生富贵片时贫。说到姑丈气休骸骨后，他是优游林下十余春。故而我这道情唱破你们红尘的梦，可要左右无聊你听一听？"方卿远想济世安邦学苏秦，陈翠娥也劝他物换星移去救家贫，为冤沉海底的祖父争气振门庭，但岂能比自由自在放浪形骸唱道情！

沈俭安先是师从朱兼庄后再拜师魏钰卿，后来自创著名的"沈调"。沈俭安的唱腔十分沉稳，不紧不慢，委婉流畅。他演唱时相当注意节奏，沙哑的嗓音富于磁性，苍劲而又柔和，韵味十足。尤其在他唱的《方卿哭诉陈翠娥》《打三不孝》里，深沉的感情，娓娓道来，如怨如诉，真是百听不厌的经典篇章。《打三不孝》中的沈调，已达十分娴熟的境界，唱腔语调的起承转合也呼应自如，在一句"真所谓是三更魂梦往来频"中的"魂梦"一词，沈俭安在连续的苏州话语音中插入了一个老派上海

话的、有特色的、阳平字起头的连读声调，别具一格。沈在《初到襄阳》中唱到"磨穿铁砚桑维翰，我名不惊人心不灰"时，字字咬紧有力，斩钉截铁。而当唱到"只有个义胆忠肝的王总管，知恩报德老年衰。偶然问到我家常事，我言道苦度光阴岁月捱，坟堂纺织谋生计，见他是叹息摇头双泪垂"，一转铿锵为委婉感叹，余音袅袅，将世态炎凉、故人情怀都饱含其平叙之中。再如沈俭安在处理"插入接唱"时也自然迂回，富有魅力。在"叮嘱干点心"那张唱片中的最后一句，陈翠娥唱："想你回乡全仗攻书本，科申终需一点心——"还未唱出第三句的落调时，方卿道："让我钝钝俚。"接下来抢过一句落调，方卿唱："只怕干点心不可不留神。"沈俭安唱得十分圆转美妙。

沈俭安的唱片在解放后几乎绝迹，电台也不放他的故音。然笔者在1964年8月的一天清晨跨进苏州拙政园，居然还能听到远处小亭子里传出有人在弹唱他的《方卿哭诉陈翠娥》全曲，弹与唱都十分逼真；20世纪80年代笔者在上海大学里还听到过爱好评弹的徐乃忠老师弹唱的"哭诉"。可见沈俭安虽淡出书坛久远，但沈调在民间的流传依然绵绵不断。

薛筱卿12岁师从魏钰卿学艺，后自创"薛调"。薛筱卿的唱腔，清脆明快，甜津津的。他咬字清晰，铿锵有力，唱腔中常有起伏跌宕之势。他的琵琶开创衬托上手伴奏的新生面，可谓盘落满珠。他还特别擅长于叠句连唱。在演唱《陈翠娥痛责方卿》时，将激情的唱段唱得一气呵成却又从容不迫；在元宵节僮儿为解方卿思母之心，请方卿讲灯中典故，在《看灯》一曲中，他对所问的"渔樵耕读""风花雪月""酒色财气"12盏灯，一一细述，字字响朗，为各种戏曲唱片里"看灯"类唱段之翘楚。他在《方卿写信》中，则是另一种声腔，方卿此时一干子在梅花仙馆，昏闷之极，薛唱得宛曲悒郁，正如开头的表唱："他是未曾落笔已心伤，正思落笔泪两行，已经落笔是断回肠。"在叹息声中回首前事："只好把重富欺贫写一二句，联姻赠塔写两三行，有恐气坏堂前白发娘。"委屈、感恩和挂念的心情伴着回复的弹奏声细细唱来，人世苍凉、殷切惆怅、拳拳之心溢于言表。这封信的唱词文学性也值得赞扬，信中件件平实叙事，听来甚觉炎凉。20世纪50年代之后，魏含英也唱过这一段"写信"，唱得亦是深沉之极别有韵味。

搭档的结合是天作之合，自有其天然形成的魅力。1924年，沈俭安与魏门子弟薛筱卿拼档，同年到沪，隶四美轩书场，从此有着10余年的合档。两人的嗓子，苍亮相配互补，珠联璧合，使整篇的弹唱音韵和谐优美，别有风味。同样的好搭档就是五六十年代的蒋月泉与朱慧珍唱《白蛇》和《庵堂认母》了，而且蒋朱双档后来竟成为评弹中的通用模式。所以，笔者认为，弹词中的拼档须要十分讲究，说唱相配和谐，可达事半功倍之效。薛筱卿在五六十年代也唱过许多名段，如"紫鹃夜叹""哭塔"、《婆媳相会》中的"送茶""盘问"、与周云瑞合档的"赠塔"等，但是笔者总觉得他的情与调十分自然和畅达的杰作，还是与当年沈俭安配合时形成

三、沈俭安、薛筱卿唱的评弹《啼笑因缘》

沈薛搭档，不但唱旧书新编《珍珠塔》，还唱响了时代新书《啼笑因缘》。张恨水的长篇小说《啼笑因缘》于 1929 年起连载于上海《新闻报》副刊《快活林》，全书在上海 1930 年出版，沈、薛随即搬上曲坛，唱红了上海滩，长城唱片公司 1931 年录音、1933 年发行了《寻凤》（长城唱片 32102）《赠照》（长城唱片 32103）《惊病》（长城唱片 32125）《话别》（长城唱片 32126）共 4 张，可见移植之快；蓓开公司也灌制了《啼笑因缘》的《旧地寻盟》（蓓开唱片 B34997 I-II）和《绝交裂券》（蓓开唱片 B34998 I-II）共 2 张。

《啼笑因缘》述北洋军阀统治时期，杭州青年樊家树至北京求学，偶游天桥，与卖把式的关寿峰、秀姑父女相识。一日樊至天桥访关，于后坛门遇大鼓女艺人沈凤喜，不觉倾心，出资为之赁屋，并助其入学读书。樊表兄陶伯和介绍富家女何丽娜于樊，何貌与凤喜酷似。樊钟情凤喜，并与其订婚。寿峰病重，樊得讯后资助治愈，旋接母病电报，急南返，凤喜在与旧日好友交往时，为军阀头目刘德柱所见。刘强占凤喜为妾，及樊至沈家，已人去楼空。寿峰与樊计议，由秀姑混入刘府为女佣，约凤喜在后坛门见面。凤喜恐刘德柱害家树，见面时表示绝情，并以支票加倍偿还樊为其所支出之费用，樊愤撕支票而去。刘闻凤喜私会家树，不问情由鞭打后又逼其唱曲取乐，凤喜不堪虐待而发疯。刘又因秀姑美，欲纳为妾，秀姑伪允，将刘骗至西山刺死，然后避居西山。时丽娜因恋爱不遂心愿，亦隐居西山别墅，与秀姑相遇。秀姑从中联系，促使樊、何两人别墅相会，旋订婚约。秀姑复助樊、何探望在医院治疗的凤喜，时凤喜已病危，与樊、何见面后死去。

长篇弹词《啼笑因缘》由作家朱兰庵、陆澹庵改编为弹词，又经作家戚饭牛修改，唱词严谨隽永。《啼笑因缘》（长城唱片）中，善于在对唱中描绘场景，如"寻凤"唱段中樊家树到沈凤喜家，凤喜叙述的家景，聊聊数笔十分传神。沈凤喜（薛演）白："想此地末，（唱）住的是陋巷门小狭，坐的是残缺不全断板凳，煤筐瓦钵乱纷纷。夹竹桃一盆充点缀，花间洒满是灰尘。晒衣裳没有栏杆绊，东绊西绊一条绳，十分寒碜不堪云。"

这部书里对人物的心理描写也颇有亮色。如《赠照》唱片一段中，沈凤喜听到樊家树说话之中很爱慕她，有一段很真实的感想："我是生不逢辰少六亲，所以大鼓一曲作营生。想半天挣不到几十个子，暮暮薄粥过光阴。自问此生无指望，不期忽有垂青人。他是目不转睛地盯住了我，问他何故笑盈盈，他说我好似他的女朋友，还比他女友胜三分。想我是蒲柳之姿何足道，而况是云泥判若万千层。莫道是姻缘本是前生定，须知那门当户对古来云。想他是不过一时的高兴来相追逐，未必有诚意结朱陈。我看他不是轻浮客，十分老实少年人。想我今朝嫁得啊金龟婿，称心满

意不须论。"一进一退、翻来覆去地思绪不定，全在这段唱词中表现出来了。

当听到樊家树母亲生病要回杭州探母之时，在《惊病》一张唱片中的一段唱，充分表达了沈凤喜的惊吓慌张和不能掌握自己命运的无奈心情："闻一语，心一慌，檀郎陌地到南方。吓得我四肢无力身子软，肋下书包落身旁。别人说命似秋云薄，我比秋云更凄凉。想我无姊妹，少雁行，依依母女度时光。一朝幸有知心客，海枯石烂非寻常，谁知无故赴灾殃。可恨无知竖子，无端侵犯老慈祥，逼得他迢迢千里赶回乡。想此去杭州何日见？再相逢未卜在何方。"

《啼笑因缘》又常在夹叙夹议的唱词中细腻地描述人物的内心感情。如在《话别》一张唱片的最后，描写离别惆怅，沈凤喜唱："我是三月之中要盼君返，快回来三字记胸膛！我是别无长物充俎饯，一曲月琴反二黄，马鞍山故事供端详。"白："嗳哟，月琴哪！"唱："想你弹得出高山流水调，为什么弹不出我今朝憾满腔，弹不出我万般无奈的别离肠。"语言都相当传神。

《旧地寻盟》和《绝交裂券》（蓓开唱片）两张唱片恰如上下两联，第一张写小别后约在原地的花园中重逢，以"虫唧唧，草青青，他是不堪回首旧时情"开头，即已把场景处于一个尴尬沉重的气氛里。樊家树欲挽回旧情，惜沈凤喜以自己已是残花败柳为辞，唱道："闻君语，倍伤神，想你是书香门第宦家身，自有豪门佳偶成，前途无量入青云。我是前生作孽今生苦，唱大鼓聊慰老娘亲。此业遭人贱视久，何况是叱咤风云的刘将军，横被摧残待怎生。此身已作沾泥絮，败花残柳难嫁人，待来生衔环结草报君恩。"沈凤喜以"残花败柳"为借口，以感恩而送上一张加倍奉还的四千银支票，了断前情。樊家树怒发冲冠撕碎支票，憾深愤极之下，有一个三个"为了你"后紧接着三个"一"的唱段："我本是，那穷书生，何曾见支票一纸有四千银。支票，支票啦！想你是无上威权大，真所谓是金钱的魔力世间闻。为了你未逐亲儿，贩劣品，纵然父子有恩情，为君减却了两三分；为了你未分遗产，上法庭，纵然弟兄有恩情，为君减却两三分；为了你未拉台子，讲交情，纵然朋友有恩情，为君减却两三分。今日里未凭君一纸把旧情割，海誓山盟一旦倾，把我是视同市侩一般人！"调子一转："支票，支票，莫道世人都钦佩你，我把你未碎骨粉身施极刑，看你横行到几多春！"以此决断。这段唱词，听来有一吐而快之势，淋漓尽致地谴责了金钱的罪恶，表达了樊家树面对现实的悲愤和"富贵两字等浮云"的超然豁达心境。笔者儿时听此一气呵成的唱段，常为之感动不已。

四、沈弦薛索，可合不宜离

沈薛的搭档，真是天造地设，拼合得如此和谐，如此潇洒；他俩的嗓音虽然相异，然匹配得如此默契、天衣无缝，唱得如此刚柔相济、韵脉相通。"沈薛档"的唱腔明显高出同时代其他著名演员一筹，可谓独占鳌头。沈弦薛索，可合不可离。沈薛在1938年拆档7年后，经夏荷生撮合再唱，越三载，据笔者收集的《书坛周刊》

《书坛周刊》刊沈薛再度拆档的报道，1948年8月1日

《书坛周报》刊登的书友杂议

（《传沈薛将再度拆挡》，刊《书坛周刊》第6期，1948年8月）报纸所载，1948年沈薛又拆档。那年私营的大美广播电台老板从美国买来了灌录唱片的机器，1948年灌制了薛筱卿的大唱片模板"潇湘惊梦"和"宝玉哭灵"两段，1949年又灌制了沈俭安的"闻铃""美人关"两段，中国唱片上海公司近年以CD形式翻录出版了这几段，笔者听了拆档后两人这些单独的唱段，似乎缺少了前些年心扬气和、游刃有余的活力，感觉都没有他们在一起时唱得好。

　　真正的艺术是不老的。沈薛调的老唱片见证了海派评弹的新生魅力。沈薛调20世纪二三十年代在上海唱响，声誉鹊起，标志着苏州评弹在多元博采的上海市风的熏染下的日趋发达。他们对马调、魏调的《珍珠塔》全面翻新，唱词雅驯敦厚，唱腔委婉流畅。薛筱卿的琵琶，开创了评弹弹唱"支声复调"的先河，使琵琶奏出了独立于唱腔的旋律，而又与唱腔殊途同归，若即若离，贴切和谐。两人的演唱和演出台风快速融入上海市风，将新编弹词《啼笑因缘》能唱得成熟经典。高雅的沈薛调在评弹走向繁荣的发展史上起了重要的承上启下作用，表现在沈薛调后来有一大批成功继承者——朱雪琴、陈希安、周云端等，《珍珠塔》《啼笑因缘》也一直传唱。

301

302　　303

304

承上启下的评弹响档——沈薛调

老唱片经典撷英探幽　　　　　　　　　　　LAOCHANGPIANJINGDIAN

第四章
袁雪芬和她的雪声剧团

一、袁雪芬小传

越剧表演艺术家袁雪芬，字钧，出生于1922年3月，浙江嵊县杜山人。其父袁茂松，务农好学，品格清高无乡人陋习，轻钱财，仗义气。母亲裘氏，有淑德，仰事俯育，生女七人，雪芬居三。袁雪芬自幼聪颖过人，活泼好嬉，松茂先生督学甚严，视如男儿，6岁即上学，对她品性修养十分留意，常以"为人必须自重自立"为训，故袁芬后来品格之造成，绝非偶然。她1933年7月12岁在乡下进入四季春班学戏，工青衣、闺门旦，兼学绍兴大班和徽班的武戏。开始其父竭力反对，视习艺为堕落，但是雪芬本性爱好戏剧，又因为嵊县为越剧发源地，女童类多学戏，雪芬年虽幼，意坚决，含辛茹苦，两年学成，所学者多为武艺。

袁雪芬在14岁时就随班到诸暨、萧山、绍兴各地流动演唱，15岁在杭州国货商场登台，正式成为青衣台柱，同年又来上海，在老闸戏院短期上演，为百代公司灌《方玉娘哭塔》唱片，此为她首次来沪灌片。后又回至宁波，16岁因病返乡，休养三月，由宁波转到上海，本拟登台，适因抗战事起，复返故乡。17岁重又来沪，登台于老闸戏院，三个月后进入大来剧场，与小生马樟花合演，演唱两年，声誉雀起，头角崭露。这个时候正是女子越剧初盛时期，捧风甚炽，一班越伶，争事交际，雪芬则秉承父训，闭门自修，不与人争荣，茹素谢艳应酬，布衣自甘淡泊，不骄不谄，唯

袁雪芬

以精研艺术为本。

1940年袁雪芬曾为中教敦道义会筹慈善经费义演观音得道。1941年因马樟花结婚而拆班，就自组班底，人事烦琐，辛劳过度，又因父病焦虑，在1941年竟咯血，返乡养疴，此时又逢父丧，哀毁逾恒。雪芬事父母，不但克尽孝道，且对父训，尤为敬仰，现遭此痛，恨不能追随地下，她决心以精神寄托戏剧，慰父在天之灵。同年9月又演于大来，时感旧剧陈腐，不合现代戏剧规则，要想免于淘汰，必定加以改革，便有组织"雪声剧团"之意，《古庙冤魂》即为她改革的先声。

袁雪芬前期戏装

1943年袁雪芬又训练陶叶剧团小班，共演新剧，曾为华北水灾义演《哀鸿泪》。直到1944年春，因病返乡。在此创始改革期中备受艰难，精力日衰，本拟退休，以养身体，但改革伊始，有待继续努力，经过各界坚邀，1944年9月以"雪声剧团"名义，上演于九星戏院，新越剧已由胚胎期转入创造期。所演的《黑暗家庭》自编自导，初次尝试，戏中以禁烟警世，深具意义。

舞台伉俪：马樟花（左），袁雪芬（右）

1945年3月迁演于明星戏院，新越剧由创造期转入革新期。欣逢抗战胜利，特义演《天明》慰劳国军。自此以后每剧不仅务求革新，且各有不同风格，袁雪芬对革新越剧可谓不遗余力。1946年5月6日，上演已故作家鲁迅先生名著《祥林嫂》（《祝福》），隆重试演时，招待鲁迅夫人许广平先生以及戏剧、文艺、新闻、妇女各界，获得一致好评，并寄以厚望，田汉先生也加以恳切指导，认为越剧确有革新价值。袁雪芬就这样对事业精益求精，任劳任怨，为越剧艺术的更上一层楼积极努力。

本章撰写就是基于汇集的袁雪芬演唱的全部唱片。

二、袁雪芬的早期唱片

袁雪芬、钱妙花录制的《方玉娘哭塔》（袁雪芬、钱妙花唱，高亭唱片Tab885，1936年11月4日录音）是女班越剧的第一张唱片。《方玉娘哭塔》一剧说的是：书生文子敬上京赴考，小妾方玉娘遭大姨杨氏迫害，

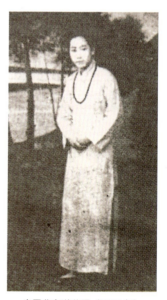

袁雪芬穿道装照（1940年）

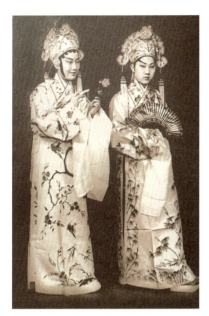

马樟花、袁雪芬演《十八相送》剧照

沦落尼庵。文子敬历尽坎坷衣锦还乡，途中听到来自塔内的声声祈祷，疑为玉娘所发，进庵堂察访，夫妻终于团圆。袁、钱唱的这段就是故事最后的一段。

方玉娘回顾受害入庵的经过："（旦唱）哭呀！玉娘移步塔来上，想要冤枉诉端详。在上神明听一听，苦命就是方玉娘。只为与夫到襄阳，哪晓姐姐杨大娘，她要起心来谋害，舅公放我到外乡，看破红尘知了事，所以静心来修行，诚心投入三菩提，六根清净在庵堂，经幡贝叶常常看，诵经念佛在云房。想我是，鸣钟击鼓分内事，插烛添油勤上香。"

正在上香祝愿之际，其夫文子敬忽闻玉娘的断肠声："（方唱）第一支香来保佑，保佑我爹爹福寿长，保佑我合家都平安，言言语语听分讲……（生唱）但听空中哭断肠，声音好像方玉娘。玉娘早早来死过，哪有我妻转还阳？哭一声来怨一句，怨他凄惨哭断肠。内中冤屈文子敬，定然我妻转还魂。可恨杨氏大不良，害我妻子受悲伤，还说孙儿成长日，舅公释放往他乡。"

从这段调子，我们可以听到初进上海的"的笃班"唱腔的基本面貌，然而只不过经过10年，到袁雪芬改革越剧时，女班年轻演员们在上海海派文化氛围的熏染下，在戏迷重重的好环境推动下，发奋努力，左右逢源，催发越剧唱腔突飞猛进。

1938年后，袁雪芬与马樟花搭档两年，著名小生马樟花因劳累成病，昙花一现于舞台，留下了两张唱片，都是与小旦袁雪芬一起演唱的。其中一张是《珍珠塔·露印》（百代唱片35632AB，马樟花、袁雪芬唱，1939年3月25日录音），是唱方卿已得功名做官，扮作落拓唱道情者重来陈家，在彼此误会中会见陈翠娥一段。她们两人是一对绝好的搭档。这里马樟花饰方卿，袁雪芬饰陈翠娥。

陈翠娥小姐正思念着受灾受难的小方卿及其母亲，为其憔悴："（白）想起方卿表弟，（唱）好不惆怅人也，独坐闺房常思叹，一日六时寸肠回。不知他，天涯海角何处去，高堂白头不安排。谅来是，意马心猿别纳妻，身受重爵把拜金阶。我为他，娇躯常拥香罗被，面黄骨瘦精神悴。朝暮盼望衡阳雁，实指望，泥金捷报早点来。"

方卿考官成功乔装改扮成江湖落拓者以唱道情面貌出现在表姐面前，于是一场好戏就登场："（白）采萍大姐领路！（唱）方卿乔装上楼台，表姐房中试心怀。若还是，母女意见同一般，我方卿，永绝陈家亲往来。采萍领路闺房进，但见表姐

锁眉理不睬。上一步作揖礼义施，不见喜欢添愁眉。（陈翠娥唱）呀！只见表弟房中站，面貌声音与前改。看他举动大方样，内中定有蹊跷在。但见他，黄巾羽服道家装，手持渔鼓和简板。（白）奴有要言动问。（方唧白）请讲。（陈唱）舅母娘在家可康健？（方白）萱堂安好免挂怀。（陈唱）做何事业？（方白）表姐呀！连遭时运不济，流落江湖，唱曲度日。"

陈翠娥以方卿誓言不得功名不相见来质疑："（白）呀！（唱）那年离别襄阳地，刚强之言可记怀？功名不就永不来，谅来是，此刻列在官宦辈。（方白）可怜我，命运颠倒实可哀，三春落选把家回。（白）小生是（唱）前数年，草庵坟庄风雨摧，没奈何，流落江湖走四海，任凭歌曲来糊口，到现今，尚称温饱乐自在。（陈白）你会唱曲度日，为姐也能唱曲，你且听道：（唱）湖北有个不孝子，三载之前出门来，一斗二升黄粟米，三箍干柴烧三载。逆子一去音讯杳，白头老娘出外来，背井离乡亲儿寻，万里跋涉不应该，衣衫褴褛成花婆，抛撇家乡永不回。他子如同狼心肺，天下忤逆第一位。"

陈翠娥先旁敲侧击后又直斥方卿忘恩负义，方卿终以在讨饭袋中露出金印扬眉吐气："（方唱）呀！表姐曲中难分解，句句点在我心怀。难道萱堂离坟庄，千里奔到襄阳来？此刻休要隐瞒我，快快还出娘亲来。（陈唱）要还娘亲非难事，珍珠宝塔原璧回。（方白）指出我娘身藏处，比宝塔价值连城数十倍。（陈唱）舅母娘，白云庵中身安排，福寿康泰免挂怀。（方白）表姐请了。（陈白）且慢！你往哪里而去？（方白）白云庵。（陈白）表弟呀！（唱）你是个，忘恩负义无礼汉，何年何月陈家来？（方唱）有官做来再相会，无官做来永不来。（陈唱）兰云堂上盟立誓，休要哄奴女裙钗。快快交出珍珠塔，你与我风月两无关。（方唱）胸膛取下好宝贝，你拿去，仔仔细细看明白。（白）请了！（陈唱）拾起一只讨饭袋，原来是，御赐金印文凭袋。"

《仕林祭塔》（丽歌唱片 35631AB，马樟花、袁雪芬唱，1939 年 3 月 25 日录音）是著名民间故事《白蛇传》中一节，述白素贞被镇雷峰塔后，许仙之子许仕林前往雷峰祭塔。马樟花饰许仕林，袁雪芬饰白素贞。这张唱片里，两人配合唱得有滋有味。

仕林苦求："待儿上香，【四工腔·中板】巍峨雷峰见忧愁，可怜娘亲禁春秋，双膝跪倒塔尘埃，千呼万唤连叩首。"为娘看到："推开塔门往外瞧，只见仕林哭哀求，见娇儿好似久旱逢甘霖，只见他状元及第皇恩受。"儿子要拆塔救母："【中板】今日才得母子会，定要拆塔把娘救，与同孩儿返家转，同享荣华诰命受。"

娘亲说到儿父多次被骗，现难出头："【中板】怨你父亲听谗言，法海宝钵将娘扣，你可知佛法无边难强求，为娘是镇在雷峰难出头。喜我儿状元及第中魁首，愿我儿封妻荫子名标留。"

这时，许仕林一声"娘啊！"引出了一段自比对唱，十分抒情："（许）娘啊，儿好比孤鸟宿在寒林间，（白）娘好比明月皓空云遮透；（许）儿好比无舵小舟海

401

403

405

409

411

414

417

424

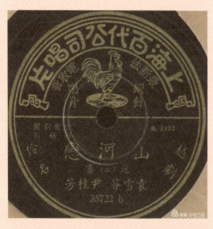

427

428(3)

434

437

上浮，（白）娘好比瓦上之霜日出休；（许）儿好比离山之虎无穴守，（白）娘好比顺水东流难西流；（许）儿好比三春田中无缰牛，（白）娘好比弓上断弦难接救。"演员相当好地把握了思念和无奈腔调节奏。

孩儿下定决心，誓死要带娘亲返家："孩儿是三餐茶饭难下喉，四季衣服无人筹，娘亲不肯返家走，孩儿要同在塔中伴数秋，倘若不允孩儿留，碰死塔前一命休。"但白素贞面对塔门忽收，无可奈何："劝孩儿许氏后裔要你留，母子们即两分手，忽见揭谛塔门收，再相逢除非海水倒逆流。"仕林只得另想办法救回娘亲："霎时娘亲影不留，真好比晴天霹雳击我头，无奈只得回家走，再与父亲诉情由。"

这段"祭塔"，充分展示了在高压之下逆流而上的母子情长。

以上三张唱片是袁雪芬演唱越剧"四工调"的样板。

三、袁雪芬成立雪声剧团的沿革

袁雪芬成立"雪声剧团"是她革新越剧的一个里程碑。

正式应用"雪声剧团"名义上演新越剧，是在1944年9月开始的。命名的意义很显然，雪是纯洁，声是音响，而且白雪落遍大地的时候，令人有清新的感觉，它又是友谊的东西，它能组织和去除各种害虫的生长，同时雪是无声的，一夜间，满地白银，人们并不会觉察，实在寓有声于无声，"雪声"这两个字，正可以象征雪声剧团的工作，无声无息不断地在进展着。

关于雪声剧团的沿革，大致可分为三个时期：第一是胚胎时期，第二是创造时期，第三是革新时期。

（1）胚胎时期：自1942年9月演《古庙冤魂》至1944年3月演《王昭君》止。

过去越剧都是因袭固有旧式的方式演出的，无论剧本、腔调、服装、表情方面，都有一种规定，必须墨守成法，一般观众也以为越剧自有越剧的形式，似乎想不到可以加以改革的。

袁雪芬开始改革，第一步就是筹组剧务部，延聘了几位富有戏剧经验的编剧、导演、装置、灯光和其他管理舞台人才，初次尝试的新剧是《古庙冤魂》。

全剧分为简单的几幕，没有以前越剧琐碎的进出场，并采用油彩化妆、新式衣服、立体布景。这种新剧居然轰动了不少观众，给观众以良好的新印象，虽然一时难免有非议之人，但在改革之始一定有许多艰难和阻碍的。

接着，演出的是《断肠人》，开始用完整的剧本。旧剧是根本没有剧本的。自《雨夜惊梦》起开始用灯光，配效果，使越剧更具备新的形式，向话剧靠拢。又从《边城儿女》开始，废除戏单，改用特刊，得到观众普遍的欢迎，同时还引起同业的仿效。《边城女儿》的服装是蒙古时装，这也是越剧界前所未见的。《香妃》是胚胎时期中第一部宫闱戏，服装、装置，力求精美，耳目一新，全部清装、回装经考据，并且创用国乐配音，这格式是越剧界的创举。

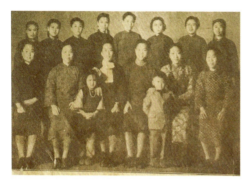

雪声剧团全体同仁（"明星"时期）

袁雪芬和剧团成员

《王昭君》演毕，袁雪芬因病返乡，此剧成为胚胎期最后一剧。

这一个时期，剧务的人员有于吟、吕仲、洪钧、蓝明、徐进、白涛等几位，最后又加入了南薇先生。

（2）创造时期：自1944年9月28日演《雁南归》至1945年3月演《碧玉簪》止。

从《雁南飞》开始，步入了创造时期，那时袁雪芬已恢复健康，9月28日在九星戏院登台。"九星"是个规模较大、设备较完备一些的场所，是一个越剧剧团在拥有约一千个座位的场址演出，又是一个冒险的尝试。幸而在观众热情爱护下，没有遇到什么周折，在全团一致的努力之下，给新越剧加强了一层坚固的防线。

在这时期中值得一提的：袁雪芬亲自编导《黑暗家庭》，以演员实地经验来编导戏剧，是很理想的。《黑暗家庭》中袁雪芬的演出更为亲切动人，还有值得告慰的，是雪声剧团竟然在黑暗笼罩时期排演《红粉金戈》（柳如是与钱牧斋）、《太平天国》且坚持演出，并不因敌伪的压力而放弃戏剧可以负担起的责任。

本期剧务部工作人员有吕仲、南薇、冯玉奇、张建安、萧章、郑传鉴诸位先生。

（3）革新时期：自1945年9月10日演《天明》至1946年6月演《洛神》止。

要求革新成新越剧，对于舞台、场址的选择，很为重要。袁雪芬为更适合条件起见，经过相当筹备，在1945年3月31日迁演于明星戏院。

《绝代艳后》为1945年度上演的宫闱戏，完全根据历史所编，全部汉朝服装，阵营十分强大，并且第一次采用序幕方式介绍。

自从上演"明星"以后，更进一步向革新之路迈进。不久抗战胜利来临，为庆祝起见特地排演《天明》，不但有新的题材，还用新颖的样式化装置，管弦乐配音，完全是针对现实生活的演出，所以受到热烈的拥护，并义演两场，票价十万元，打破当时一切票价之记录，收入悉数充作慰劳金。

在这个时期内，对于改变旧剧特别注意，因为革新越剧宗旨是存菁去芜，保留原有的优点，更采取其他戏剧的长处来完成它的改革，所以这一时期又改编了《新梁祝哀史》《梅花魂》《琵琶记》《江流僧》等，其中以《梅花魂》改得最合理想，而且在这戏开始，废除幕外剧，尽量利用了序幕，又用尾声来加强戏剧性。在《琵琶记》中差不多全用电影手法，也给人不少新的感觉。

《一缕麻》是根据包天笑先生的小说改编的，演来感人至深，包天笑先生，也曾撰文记事。《嫦娥》是一部瑰伟的神话剧，装置和服装是够富丽的。

《祥林嫂》的上演又是一个转变，《祥林嫂》是根据鲁迅先生名著《祝福》改编的，希望走上更新的道路。

重演《黑暗家庭》，响应禁烟，是具有深意的；《洛神》是本期的最后一剧，也另具作风。

这一时期的剧务人员有南薇、吕仲、成容、仲妹、陈疏莲、张坚安、郑传鉴、萧章、冯玉奇，但在1945年夏季以后，冯、章相继脱离，后来洪钧再度加入。

袁雪芬在一些具有爱国热情的话剧艺术的启发和鼓舞下，同新文艺工作者一起在大来剧场倡导并开始越剧改革：以剧本代替原来幕表制，以导演排演代替原来的说戏，在舞台美术部门亦应用成套设计，演出了许多具有爱国主义思想、歌颂民族气节、反封建礼教的戏。在表演上除学习话剧的从人物出发和内心体验外，还吸收了昆曲载歌载舞、形体动作身段美，并把两者有机结合起来，成为越剧独特的表演方法。

1948年，黑白越剧电影《祥林嫂》由启明影业公司出品，主要演员还有范瑞娟、徐天红、张桂凤、吴小楼、张云霞等。

雪声剧团的成功，与有一个强大的编剧干练的编剧队伍有关，如当年只是20多岁的南薇（刘松涛）先生对话剧、京剧、电影都有研究，《雪地孤雁》《天上人间》《香妃》《西厢》《绝代艳后》《月光曲》《祥林嫂》的剧本都是他的杰作。

雪声剧团（至1946年5月）演出过以下剧目：

《古庙冤魂》《断肠人》《情天恨》《蛮荒之花》《人海飘航》《雨夜惊梦》《侠骨柔肠》《家庭怨》《乱世佳人》《燕归巢》《雪地孤鸿》《儿女英雄》《月缺难圆》《天上人间》《哀鸿泪》《情俦》《长恨天》《就是他》《渔家怨》《谁之罪》《边城儿女》《母爱》《铁窗红泪》《香妃》《好夫妻》《孝女心》《西厢》《木兰从军》《明月重圆夜》《王昭君》《雁南归》《新香妃》《黑暗家庭》《红粉金戈》《林黛玉》《倩女传》《父母子女》《梁祝哀史》《太平天国》《夫唱妇随》《名剧精华》《碧玉簪》《有情人》《孝女复仇》《新梁祝哀史》《绝代艳骨》《卖花女》《婆媳之间》《天明》《生离死别》《月光曲》《梅花魂》《天作之合》《忠魂鹃血》《琵琶记》《梁红玉》《一缕麻》《嫦娥奔月》《红流僧》《祥林嫂》《洛神》。

短短几年里，雪声剧团一共20多人，编导演出了那么多的戏，从中可以看出

上海当年戏曲舞台的超繁荣盛况。那年月一个个戏连续出演,编剧舞美演员都十分繁忙,创新也是竞争中的必然趋势。一个戏如果重演一遍,观众会认为那个剧团没戏后继衰落了。

四、袁雪芬在雪声剧团期间演唱的所有唱片

1942年以后,越剧演出在上海暴热,在越剧戏迷的大力推动下,越剧的剧目和唱腔有了一个新的飞跃,编出和上演了不少新的好戏,女班越剧借鉴话剧演出经验,正式成立了许多剧团,剧团内有了专职的编剧。他们一面翻演传统的古装戏,另一面新编了不少历史故事剧,在古典戏剧的领域里,演唱剧目取得了极大的拓展。曲调也出现了柔美哀婉、深沉舒展的"尺调"和"弦下腔",袁雪芬、尹桂芳、范瑞娟等对越剧演出的内容和唱腔的改革,对20世纪40年代中后期的越剧发展产生了深远影响。

《古庙冤魂》剧照(1942年)

《古庙冤魂》一剧的演出可谓袁雪芬改革越剧的发端,上演新戏的先声,她开始突破幕表制为主的唱戏形式,筹组剧务部,聘请了编剧、导演,舞台场面、灯光、配音等都进行了改变,于吟编导,上演于1942年9月大来剧场。《古庙冤魂·梦会》(百代唱片35616AB,袁雪芬、张桂莲唱,1943年7月17日录音),有这样一段"十字句"唱腔:

袁唱:"叫一声,贤表兄,我的亲人,今夜里,探望你,一片诚心。曾记得,那一年,两相分别,算一算,已经有,二年光景。"陆唱:"皆因为,到京城,赶考功名,中途上,想念你,回转家门。"袁唱:"表兄啊,说起了,家中事,真真伤心,恶嫂嫂,无廉耻,下流之人,与账房,邱荷才,私通奸情,见小妹,好像是,眼中之钉。"陆唱:"啊哟,听表妹,想起来恶嫂之事,迎萍婢告诉我,你被她谋死,将你身抛古庙,可有此事?为什么既死了也会到此?"袁唱:"请表兄,切莫要,胡说八道,叫小妹听见了,心中懊恼。今日是,特地来,与你约好,拣一个,好日脚,将我来讨,我与你成双对,白头到老,从今后,我们是,快乐逍遥。"

《断肠人》演出于1942年,开始用完整的剧本演出,是袁雪芬改革越剧后第一部有完整的唱、念台词的戏,是于吟根据陆游写《钗头凤》的故事改编的,但改名换姓,重布剧情。剧情梗概是:方雪影和张文超是表兄妹,从小订婚,张母携雪影去大悲庵进香,选择婚期,途中遇见纨绔子弟罗少文。罗艳羡雪影,乃贿赂三师太和江湖术师,破坏雪影和文超的婚事。张母迷信,不允婚事,雪影悲痛之余遂走他乡。唱片《断肠人》(百代唱片35615AB,袁雪芬唱,1943年7月17日录音),袁雪芬饰方雪影,戏中有一段恰如评弹开篇式的经典唱段:"月朦朦朦月色昏黄,云烟烟烟云罩奴房。冷清清奴奴亭中坐,寒凄凄雨打碧纱窗。呼啸啸千根琅竿竹,

《断肠人》剧照（1942年）

草青青几枝秋海棠。呜咽咽奴是多愁女,阴惨惨阴雨痛心伤。薄悠悠一件罗纱衫,寒凛凛不能暖胸膛。眉戚戚抬头天空望,眼忪忪满眼是悲伤。气闷闷有话无处说,孤零零身靠栏杆上。静悄悄一座后花园,一阵阵细雨最难挡。可怜奴气喘喘心荡荡,嗷声声泪汪汪,血斑斑泪滴奴衣裳。生离离离别家乡后,孤单单单身在他方。路迢迢远程千万里,渺茫茫不见年高堂。虚缥缥逼我走上黄泉路,倒不如让我早点见阎王。只听得风冽冽冽风风凄凄,雨霏霏霏雨雨蒙蒙。滴沥沥铜壶漏不尽,当琅琅铁马响叮当。咚隆隆风吹帘钩动,浙沥沥雨点打寒窗。叮当当何处钟声响,扑隆隆更声在楼上。多愁女犯了多愁病,断肠人越想越断肠。"这是在唱词形式上的创新,语词铿锵有声,每句开头ABB式的状态形容描写,有声有色有态,将一位多愁女触景生情的心绪刻画得淋漓尽致。

《蛮荒之花》是有位陈先生突然来到"大来剧场"找朋友谈呀谈的如此白嚼出来的戏,于吟编剧,1942年演出。值得一提的,《蛮荒之花》一剧,唱词说白与众不同,剧中穿插的一位主要角色,是用上海话口语色彩比较重的语言来说唱的。由袁雪芬、胡小鹏、夏笑笑、范雅仙唱的《蛮荒之花》（大中华唱片4007AB,1944年录音）,有如此一段说白和唱句,可见当年另一种白话风格的越剧面貌:"（唱）离了家乡到蛮荒,要见这个邹大王。未婚夫妻李芬惠,现在不知在何方。（白）妹妹呀,嗳妹妹。""呀!""哪里来的救命?青天白日,胆敢强抢民女?有大王在此!你若无理,就此一剑!啊,原来是大王,大王大王饶命!""不用跪下,起来讲吧。""谢谢侬!""啊呀,你还是东村的张大郎吗?你为什么弄得这么样子,人不像人,鬼不像鬼呀。""老伯伯,勿瞒侬说,迭个勿好怪我张大郎,要怪新娘子。辩桩事体讲得蛮好,一歇歇勿肯嫁拨我了?屋里向酒水一桌一桌统统排好,阿拉嫂嫂,还有阿拉个阿姨,统统侪来了,呒没新娘子,哪能办法呢?只好老老面皮,到西村抢亲。老伯伯。""啊,抢亲张大郎呀,你真真该死的,该死!叫我听了,实在光火,恨不得拿侬一拳头打死。""姑娘慢来,待我问过明白。再去问他。这位女子,姓甚名谁,快快老实讲来!""大王,我末是一个黄花闺女,名叫莫桂英,在家阶前织布,想勿到张大郎,叫仔几十个乡民,到阿拉屋里向来抢亲,一定要我拨伊做个家主婆,我末今年十八岁,伊已经四十几岁,养啊养得我出来,我哪能肯嫁拨伊?我情愿死,我勿情愿嫁拨伊。""啊想不到,我手下还有这种事情!张大郎,你真该死!（唱）骂你一声横行不法张大郎,不该强抢女红妆。年纪活了一大半,还要逼人做妻房。她是一个黄花女,嫁夫要嫁年轻郎。你与她年纪相差一大半,问你应当不应当?……"

越剧由于远离家乡嵊县,反而可以有多样的发展方向和风格,关键在吸收融合

得好。越剧因在上海发展唱响，不但是其唱腔不可避免把上海方言的连读声调的精华融合进去，同时语言也可向上海方言靠拢。但由于它本身是浙江地域的剧种，浙江语言自然对它有向心力，最后它基本采用接近北方官话的杭州方言为其基础语言，其一方面的原因是杭州方言语音更适合于它表现大量古典题材剧本在唱词上的文读倾向，同时也推动了越剧的脱俗趋雅，表现其书面语色彩趋重的古戏唱段，这也自然使越剧更容易流向全国，使北方话地域爱好者易于欣赏。

《天上人间》由南薇编导，1943年6月14日至27日演出。《天上人间·重逢》（胜利唱片42245AB，42246A，袁雪芬、张桂莲唱，1943年7月17日录音）一张半唱片，唱的是一对历尽曲折苦难的表兄妹旧情人的重逢戏。李修缘情场失意，在枯井旁发现一个女子要在此上吊，认出了是自己屡遭苦难的表妹，唱："啊！听她言，暗思量，她是碧桃女娇娘。走上前去将她认，看她如何对我讲。"李发觉素素已经不认得他了："我哪里有这一个哥哥！"当李拿出一样东西给素看时，才惊道："你做了和尚了吗？你怎会变成如此模样？"李白："我吗？为了这枝并蒂莲花，为了你所说的，表妹定要送与哥哥，所以哥哥到现在还没有忘掉。"素唱："啊哥哥呀，非是碧桃将你忘，母亲逼我无法想。素素虽非贤孝女，怎敢反对我亲娘。因此只好来答应，谁知当天就成双！哥哥呀！婚后未满十日上，横天飞祸从空降。哥哥呀，你好好入都进考场，为什么一旦变成了如此样？我有书信寄予你，你为何要出家做和尚？"李唱："我自从离家都中住，杭州道上宿招商，李福寻我我晓得，消息传来真悲伤。因此上，大悲寺中来出家，蜡扦毁面痛心肠。今日里，残花虽枯已有主，古井相会碧桃娘。"素唱："耳听哥哥把话讲，珠泪滚滚欲断肠。哥哥呀，书中意思都勿会，未免使我太失望。"李唱："妹妹呀，切莫再谈过去事，舅母娘身体可安康？"素唱："为只为，送你哥哥进考场，乐游源上遇魔王，我与文美婚姻配，母亲一病竟身亡。……哥哥呀，可恨恶贼张士芳，假意结交我夫郎，花言巧语来哄骗。从此家中招祸殃，还恨那，田贼逼我婚来结，夫君发配走他方。再恨毒妇心不良，害死娇儿命丧亡。多亏了，丹桂设计来救我，我跄跄跟跟就出火坑。"

这个戏故事取自《济公传》，和《断肠人》相像，借处古时，实际上重在言情，演说现代爱情情理。这种表现手法袁雪芬在1942年后已经开始使用，是几年后写借古喻今的题材和越剧直接表演当年生活的源头。这些剧目的演出，表明了越剧在当年海派文化的熏染下，一度已开始以青年恋爱曲折经历作为演出题材，这样做更会吸引观众。

在社会公益题材提倡方面，袁雪芬录过一则通俗的宣讲储蓄好处的独唱，即《步步高》（胜利唱片42246B，袁雪芬唱，1943年7月17日录音；大中华唱片4008B，1944年出版）。《步步高》弹词开篇式的，其中有这样唱道："谁人不想步步高？那个不想赚钞票？虽然你财神面前磕响头，钞票不会白送到。只要自己能努力，不怕三餐吃不饱。莫看人家汽车坐，莫看人家洋房造。要晓得富人都是省

出来，滥吃滥用岂会成富豪。今天享福不算福，若要享福享到老。上海不是繁华地，处处使你多消耗，省用一元不费力，牯牛身上拔根毛。提倡储蓄顶要紧，七年会得加一倍，十年百年步步高。一倍一倍加上去，说出来叫你吓一跳。一元会变三千三百五十万，子子孙孙用不了。天晴要防下雨时，年轻要防年纪老。劝劝弟弟同妹妹，多吃闲食不大好，有害无益伤身体，还不如交给妈妈收收好，等到将来成了人，妹妹出嫁哥哥讨，平日储蓄糖果费，红木家生买一套，再买一部小汽车，娘家屋里常跑跑……步步高升赚钞票，一家老小哈哈笑。"雪声开篇曾有不少。

 1943年11月1日至28日，上演了雪声剧团胚胎时期中第一部宫闱戏《香妃》，南薇编剧，剧中隐含抗日不投降的旨意。其主要剧情是：在乾隆皇帝的40多个后妃中，有一个容妃，是维吾尔族女子。传说她遍体生香，因此闻名遐迩。容妃在死后的一百多年内，引起一批骚人墨客的兴趣，编出一个"香妃"的故事。有关"香妃"的传说有多种。袁雪芬1944年灌录了《香妃·哭夫》（大中华唱片36035A—36036B，百歌唱片2张、人民广播复版36035A—36036B，袁雪芬、章丹桂等唱），说的是香妃风闻丈夫已亡，痛苦万分，宁死不入清廷，又在不得已情形下想进入清宫刺杀乾隆的故事。其中香妃闻说丈夫已亡，有一段哭夫唱词是："我那苦命的夫啊！一见灵台珠泪抛，我的心中真苦恼，小和夫声声叫，不有香妃哭嚎啕。银台之上红烛消，凄凉的香炉烟袅袅。我今日祭奠魂来招，夫呀，你在黄泉可知晓。……今日里我断肠人把夫君吊，但愿得雨夜惊梦两相告。猛听得宫中玉漏二更敲，娘娘与太后定计较，慈宁宫中将我召，赐我七尺绫一条。待等明日把我残生了，只留下花容玉貌途中描。"

 《孝女心》由吕仲编，蓝明导，演出于1943年12月13日至26日。《孝女心·诉苦》（大中华唱片、百歌唱片3094B，袁雪芬、陆锦花唱，1944年出版）这张唱片是用一问一答的形式，依次倾诉孝女张文娟的心中苦情，鸣冤按院张廉民脱罪："离家别父一年余，骨肉分离痛伤心。""我母王氏早归阴，续娶杨氏来照应。""我父外县去经商，回家就不见两亲生。""杨氏本来是桃花心，她与李贵有奸情。一张状子当堂告，说我爹爹有奸情。""县官胡老爷见了雪花银，真情当作假情断。四十板子打在身。""父亲本事是年迈人，被打得浑身流鲜血，不招认也要你招认。"她请求相公把冤伸。

 徐进编、洪钧导的《明月重圆夜》，演出于1944年2月17日至3月5日，说的是这样一个故事：渔家女钟慧珠售鱼归，路遇强暴，被青年程君毅搜救，两人遂生爱意。然程父欲让其与主任之女袁明莺成亲，程不允，就往苏州投亲，惜投亲不遇，流落他乡，恰遇客居苏州的明莺。对明莺的百般深情，程无动于衷。他寄书慧珠，表明心迹，不想明莺偷换情书，言君毅已与明莺订婚。慧珠接信，深受刺激，欲投江自尽，幸被父亲所救。后明莺为慧珠的深情打动，幡然悔悟。明月重圆夜，君毅返乡，一对忠诚的恋人终于团圆。这个剧本的情节跌宕多致，留下的唱片是袁雪芬（饰

慧珠）、戚雅仙（饰慧玉）和徐天红（饰老父）合唱的《明月重圆夜》（大中华唱片36032AB、百歌唱片，1944年出版）一张。正值慧珠欲投湖寻死、父亲赶到劝解剧情高潮之际："（慧珠白）我要死我要死我要死！（钟老叫）慧珠慧珠，我我就是你的父亲呀！（唱）一见女儿如此样，为父心中痛难讲。想我并无男孩子，单生你们姐妹俩。你母亲早年来去世，可怜你自幼失去亲生娘，为父吃尽千般苦，把你们好好来抚养，到如今女儿长大多贤孝，不负为父苦一场。谁知今日竟如此，女儿呀，怎可自尽把命丧？你且把为父看一看，白发白须年迈苍。女儿你若自尽亡，叫我怎能活世上！"（慧珠白）我明白了！（唱）一见老父眼泪流，不由慧珠哭悲啼。慈乌尚尽反哺责，难道我把父亲来忘记，想父母费尽心血抚养我，我怎可一旦轻生在湖里！（慧玉妹妹也在旁劝道）父亲为你得了病，此刻带病把你寻，

《明月重圆夜》剧照（1944年）

劝姐姐一同回家去，你难道丢了妹妹好忍心。君毅一定仍爱你，这封书信是不足证！"这封书信果然不足证，明月重圆。

 袁雪芬1944年正式创建雪声剧团，进入创造时期。1944年9月28日至10月15日，袁雪芬、范瑞娟合作，在九星大戏院登台，使用雪声剧团之名，首演《雁南归》，冯玉奇编，南薇导。

 1944年10月16日至11月5日，由南薇编导的《新香妃》重演。袁雪芬创造越剧尺调唱腔，首见于1947年百代唱片灌录的《香妃·哭头》（百代唱片360723AB，袁雪芬唱，1947年11月17日录音）一段："（白）呀！（唱）听说夫君一命亡，香妃心中暗彷徨。只见那，小军捧头跪地上，盘内莫非我夫郎。走上前去揭布望，一阵伤心袭胸膛。若是我夫一命丧，我香妃岂能把仇忘。盘中若非我夫郎，我宁死永不入清邦。但愿夫死是说谎，我手指颤抖心内慌。咬紧牙齿把布抢，（白）小和，小和（唱）我那苦命的夫啊！不由我，一阵阵，哭断肝肠。"

 袁雪芬用"四工调"唱"听说夫君一命亡，香妃心中暗彷徨"，唱到"宁死不肯入清邦"之处，当时日寇肆虐，百姓苦难，激情涌入心间，借香妃这个人物高喊呼叫一句"小和"，正在伴奏的周宝财先生先是一惊，接着马上用京剧中的"亮音"的手法加以衬托，又用碎弓拉出袁雪芬后面的一节哭腔唱段，用了京剧"二簧"5—2定弦，从唱过门到中间垫头小过门。整段演唱铿锵有力、慷慨激昂，许多观众被感染得痛哭。一次"意外"，竟无意中成就了用5—2定弦的"合尺调"，简称"尺调"腔（黄德君主编《越剧》，上海文化出版社2010年版）。这是为适应新表达的要求对传统的越剧唱腔的重大突破。

据笔者初步研究，袁雪芬新创尺调，主要是激昂的情怀需要寻觅新的曲调抒发，即在低婉柔曲的杭州话阴平连读调为基础的"四工调"一统越剧曲调情形下，最早开始引入上海方言老派和新派的连读变调（也许上海人特别喜听京剧"二簧"调也可作个旁证，"二黄"源自徽州徽调，徽州原是吴语地域）"低——高"、"高——低"分明的腔调艺术化的结果。如袁雪芬叫了"小和，小和"之后，一句"不由我，一阵阵，哭断肝肠"，就是用上海话连调"5 22 113，3+55+21，33+44 55+21"（前三字是老派单字，后七字是新派三个连读变调声调）来唱的。这样的底调，必须改用高低差异较为悬殊的尺调来作伴奏了。典型可举例的，如用"尺调腔慢中板"唱的《祥林嫂·洞房》中，有"听他一番心酸话""有钱人娶亲是平常事"两句，从"心酸""娶亲"两词中可以辨出。

下面半张唱片，袁雪芬又用"十字句调"唱，每句唱词由三、三、四字构成，腔幅较大，规整平稳，富于抒情："（唱）实指望，我和你，高飞远飏，又谁知，中途路，你一命夭殇。我与你，到如今，像春梦一场，只落得，月夜里，人间天上。恨乾隆，差兆惠，兵临回疆，他一意，要和我，匹配鸾凰。恨奸贼，献回城，定把我强抢，恨妾妃，惹大祸，浑身异香。我只有，入清宫，暗定主张，趁时机，下毒手，刺他命亡。"此段"十字句"唱腔，多用上海方言连读调为底调，如"恨奸贼，献回城，定把我强抢"一句的底调为"23 55+21，33+55+21，22+55+21 23 34"；"实指望，我和你，高飞远飏，又谁知，中途路，你一命夭殇"两句的底调为"22 33+44，22+55+21，32+34 22+44"，"44 22+44，33+55+21，44 33+44 55+21"。其中只有"高飞"两字，用的是阴平的杭州方言连调，其余均为上海方言连调。"只落得，月夜里，人间天上"底调为"55+33+21，11+22+34，22+44 55+21"，"只"字不读入声变高平调，"只落得"连读为上海话阴平开头的三字连读变调，其他也都是上海话连调为底调。过去的越剧曲调的大跃进，是它较全面吸收带有中原雅音的软柔文雅的杭州话连调声调的成功；在某种程度上，越剧曲调以这次大改造始，步入了杭州话为底蕴又大量有选择地引进和吸收都市洗礼后的上海话的连读变调元素，融化成功的结果。值得注意的是，嵊县话、绍兴话在音韵上的长处它并不丢弃。

1944年11月6日至26日，袁雪芬自己编导上演了《黑暗家庭》一剧。全剧的故事描写鸦片之害，很紧凑、细腻，悲剧气氛浓郁，末一幕吞药自杀一场使场内观众无不为之洒泪，这场的音乐也配得相当成功。取名为《黑家庭》的唱片由袁雪芬、范瑞娟演唱（大中华唱片36038AB、醒狮唱片，1946年录音），唱的是一位贤淑的妻子，苦口婆心规劝沾染了吸鸦片等恶劣习气、贫困潦倒的丈夫。如海唱："红英果然恩情长，常常为我来着想，休说我是读书一青年，就是铁石人心也要改样。明天就是元旦日，我一定要充作新人学好样。啊欠！"红英："你还有什么话讲？"如海："我还有一事要相商。身上分文无银洋，过新年没有洋钱藏，被人谈笑羞难当，红英！"红英："那末老太太给你的压岁钱，你到哪里去了？"如海："我早已买书买完了。"

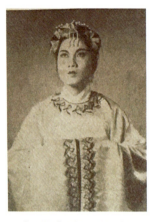

《王昭君》剧照（1944年）

红英："买书？还不是赌钱吸鸦片吧？你吃问我银钱要，我被你用去是已不少。你是一个聪明人，青年应当志气高，你会用来不会赚，坐吃山空总不好。要晓得鸦片害人真不小，多少人儿去上它当，毒品还当福寿膏。吃得你面孔黄精神少，吃得你身体瘦两眼凹，吃得你两只肩膀朝上翘，吃得你万贯家财都送掉！……我求求你马上将烟灯烟枪都甩掉，立志去把事业做，你应该要替那社会国家去效劳！"

1945年1月9日起，袁雪芬开始重编《梁祝哀史》，1945年5月14日至27日正式演出。下面这段《梁祝哀史·哭灵》（醒狮唱片4206A，袁雪芬唱，1946年录音），就是重编演出的成果，袁雪芬演祝英台（旦），是这样唱的："（白）梁兄！（唱）啊，梁兄啊！一见梁兄魂魄消，头南脚北赴阴曹，我痛梁兄寿何夭，泰山之体等鸿毛。你平日，品行毫无夭寿相，这飞来横祸是想不到。你我根本不相识，有缘结义在草桥。我与你，同桌同宿三年整，实指望，生生死死在一道。我以为，天从人愿良缘配，谁知道，那姻缘簿上会名不标。我只望，你挽月老媒来做，谁知道，喜鹊未叫乌鸦叫。我只望，笙箫管笛来迎娶，谁知道，抛头露面先吊孝。我只望，洞房花烛良宵夜，谁知道，未到银河就断鹊桥。你为我一病就不起，英台是，特地写信来劝告啊。梁兄是，刻骨相思无药医，到今日，我懊也迟来悔欠早。梁兄啊，你为我枉成痴相思，到此刻，却不知英台来吊孝。"那满怀热望的"我只望……"，那万般失望的"谁知道……"，组成了一组曲深沉的吊唁，唱得听众也欲魂魄消。

接着又是反反复复的"一眼闭来一眼睁（后来唱'开'）"的叩问，唱尽了梁祝的生死挚爱！"祝英台：（白）梁兄！（唱）见梁兄，眼不闭来双手握，但未知，还有什么抛不了。梁兄啊——，你一眼闭来一眼睁，莫不是，抛不下堂上两双亲？你一眼闭来一眼睁，莫不是，抛不下锦绣文章与前程？你一眼闭来一眼睁，莫不是，抛不下万贯家财让别人？梁兄（啊），你一眼闭来一眼睁，莫不是，抛不下新亲老眷与乡邻？你一眼闭来一眼睁，莫不是，缺少那一个披麻戴孝人？你一眼闭来一眼睁，莫不是，抛不下先生师母同窗们？见梁兄这不是那不是，（喔）莫不是，抛不下英台薄命人。（白）梁兄！（哭）啊梁兄啊！（唱）你虽魂归离恨天，九泉之下尚有灵。你是多情多义子，我英台，岂是无情无义人。我与你，虽不能同生愿同死，死于同碑与同坟。"这是最长的一个"英台哭灵"版本，以后的改编都吸取其精华，如精选"我以为……""一眼闭来一眼开……"两段中的满怀热望悔恨成灰连死亦不能合眼的一气而泻的悲凄排比，十分动人。

1945年5月28日至6月24日，由南薇编导的《绝代艳后》上演，这部戏也是雪声剧团含有历史价值的一剧，舞台装置、服装精致，富丽堂皇。演的是汉高帝晚

年的宫廷争斗。《绝代艳后·遭毒》（醒狮唱片4201AB，袁雪芬、范瑞娟唱，1946年录音）是全剧之高潮唱段，其中袁雪芬饰戚姬，陆锦花饰刘如意，应菊芬饰吕后。

戚姬被吕后剁成"人彘"，对吕后还得自称："人彘见驾吕太后。"当吕后告诉她她的儿子如意也来了，当戚姬知道自己儿子是特地为了救她才进宫来时，她立刻感到今天母子两人定然难逃一死了。戚姬："谁要你来送死？哪个要你来送死！如意，你在哪里呀？"刘如意："母后……"戚姬："如意——【尺调腔起腔】啊，儿啊！【中板】我儿做事不思量，【清板】今日进宫是太鲁莽。曾记得那日赵国登基去，为娘是怎样叮嘱你身上。我叫你闲来切莫胡乱走，你要知小人暗箭最难防。我叫你凡事须要三思想，倘然有疑难不决，去问周昌。谁知分隔数月后，你竟然把为娘叮嘱全遗忘。如今母子要同遭难，你叫娘失望是【中板】不失望！"刘如意："母后悲伤儿断肠，【清板】只怪如意少主张。儿不该不听周昌忠言劝，匆匆忙忙进昭阳。儿不该不听兄长惠帝劝，离了太庙竟入罗网。儿不该忘却母后言叮咛，到如今连累你【中板】老亲娘。"就此一段绝唱。

《绝代艳后·冷宫》（百代唱片35694AB，袁雪芬、胡少鹏唱，1947年录音）此剧由南薇编导，1945年5月28日至6月24日上演。唱片安排了戚姬自述和控诉吕后的两个唱段，其中第二段："【四工调·中板】吕太后她与我深仇积恨，可怜我无过犯问成罪名。把性命比鸿毛不足轻重，我母子见一面死也甘心。【清板】我不恨天来不恨地，只恨那商山四皓不该应。他早不下山迟不临，偏偏此时入宫禁。说什么天意造已归刘盈，讲什么废长立幼乱人心。故所以我儿王位成泡影，另封赵王邯郸郡。那辚辚的宫车在天街行，哀哀母子两离分。万岁楚歌妾楚舞，楚舞舞完泪满襟。二人相对天明亮，不幸万岁深得病。长乐宫中万岁死，戚姬就此被欺凌。国后变成阶下囚，所以我提起四皓切齿恨。说什么骂他能不能，恨不得剥他皮来抽他啊筋。"这段唱里，"四工调·中板"里已经融进了尺调腔的因素。

1945年12月24日，为筹募嵊县善后救济经费，假座天蟾舞台举行全沪越剧大会串，袁雪芬、范瑞娟以《忠魂鹃血》参演，南薇、苏垣编导，1945年12月17日至1946年1月6日上演。《忠魂鹃血》写明末清初吴三桂和陈圆圆的故事。《忠魂鹃血·痛责》（百代唱片35755AB，袁雪芬、胡少鹏唱，1948年4月30日录音）这段唱，内容是陈圆圆斥责吴三桂，劝他恢复明室。20世纪40年代的袁派唱腔，曲调多为低沉哀怨，但在这段唱中，为了表达陈圆圆对吴三桂的满腔义愤，运用了较为高亢激越的曲

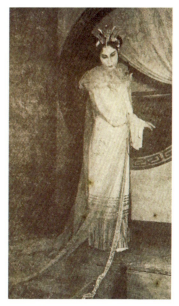

《绝代艳后》剧照（1945年）

调，使袁派唱腔别开生面。唱腔开始部分，唱词中连用了八个"你不该"的叠句，字字清晰，句句紧迫，倾泄了圆圆的一腔义愤；而从"你可知一路上情形真凄惨"起，唱腔一跃至高音区，曲调高亢，节奏鲜明，人物的情绪如激流喷涌而出；紧接着又转入深沉哀怨的诉说性唱腔，与前面高亢激昂的音调构成音乐色彩的对比，将"男哭女号不忍闻"的悲惨景象表现得深刻动人。

《月光曲》一剧由南薇编导，于1945年10月15日至11月4日演出，同名唱片由袁雪芬、范瑞娟、应菊芬、陆锦花、胡少鹏唱（大中华唱片、醒狮唱片4202AB，1946年录音）。《月光曲》是革新期间的一支剧曲，于1945年10月15日至11月4日上演，袁雪芬偏爱此戏，原因是她说有一股不可名状的味，有些现实，有些幻想。全剧想表达的中心点是说明叛国者的下场就是死。该剧除去幕外，竟有11幕。

接着袁雪芬重编、南薇导演的《梅花魂》在1945年11月5日至25日演出，共21天。《梅花魂》是继《黑暗家庭》后在革新期间的第二个袁雪芬的作品，整个戏的台词差不多全是她创作，改自于《二度梅》。《梅花魂·显灵》（醒狮唱片4206B，袁雪芬、应菊芬唱，1946年录音）中有这样一段，唱得颇有浪漫主义色彩：

杏元："昭君娘娘，我杏元虽然愚鲁，也知贞节为重。但不知家中情形如何？祈求娘娘指示一二。"昭君："王昭君，下神位，金光灿烂。"杏元："眼朦胧，身飘荡，昏昏欲睡。（白）你是昭君娘娘吗？娘娘，莫非我已经死了吗？"昭君："你没有死（唱）你还在，昭君殿，逍遥自在。"杏元："我爹娘呢？"昭君："你双亲，也未亡，尚在家中梅良玉，与你弟，已脱大难。到如今，好风光，衣锦荣归。"杏元："真的，他们都做官了？（唱）乌纱玉带金翅飘，未知六儿仇可曾报？"昭君："善恶到头总有报，奸贼哪会相逍遥。（白）你看卢杞、严嵩，已经绑赴法场了。"杏元："雪我恨，报冤仇，感谢苍天。我杏元，念双亲远隔天涯。"昭君："我劝你，休得要，珠泪连连。你一家，共团聚，福寿摊绵绵。"杏元："娘娘，我能见我的父母吗？"昭君："青山绿水归路遥，欲见你爹娘访梅花。"杏元："江城五月落梅花，魂飞何处是妾家？"昭君："迎去眼前远天边，梅花深处是你家。"

这时袁雪芬还在百代公司录制了《婚变·重逢》（百代唱片35755AB，袁雪芬、胡少鹏唱，1948年4月30日录音）一张。

雪声剧团开创越剧改编中西文学作品之新潮，南薇导演、成容改编小说家包天笑的著名短篇小说《一缕麻》为越剧，1946年2月23日至3月22日上演。《一缕麻》写少女慧芬有一同窗十年的好友君玉，两人感情甚笃，但她幼时已由父母做主与周家少爷订了婚约，因父命难违，只得忍痛与君玉分手，嫁到周家。周家少爷生性痴呆，慧芬更是自叹命薄，暗中叫苦。洞房之夜，慧芬突然发病，婢女丫环见是白喉恶症，纷纷逃走，只有痴呆的周家少爷不怕危险服侍她，慧芬很快病愈，而少爷却染上恶疾一命呜呼。慧芬悲痛欲绝，觉得情难报，恩难补，决定与君玉斩断情丝。1946年

2月23日，雪声剧团首演于上海明星大戏院，其中慧芬的"洞房哭夫"一段唱，是袁雪芬的代表性唱段，与《梁祝》中的"哭灵"、《香妃》中的"哭头"合称为"尺调三哭"，完整表现了袁调的哭腔特点。

《一缕麻·洞房、哭夫》（百代唱片33693AB，袁雪芬唱，1947年录音）唱片中，袁雪芬饰慧芬，其中悔恨遗憾哭夫一段如下："（慧芬白）少爷！少爷！（唱）夫啊！叫声少爷哭声夫，我今日觉悟悔当初。那喜堂霎时变孝堂，只落得，花烛台前满白布。我慧芬，是脱去红裙孝服换，调去珠花戴一缕麻。想你我，名成夫妇情未实，几时何曾良宵度。可怜你，刚做新郎就归地府，我慧芬，是才做新娘就变寡妇。你我幼年订婚约，各不相识在歧途。旁人笑我嫁痴汉，故所以，我决不与你琴瑟和。不料我，花烛之夜就得了病；你竟然，不怕危险去服侍我。我慧芬虽然病痊愈，可怜你，传染恶疾命呜呼。却原来，你是我此生唯一的知心人；我竟然，当你痴呆来对付。你临死还问我的病，托你父母好照顾。少爷啊！生前负了你真情，死后决不将你来辜负。"

这个唱段除了着力渲染悲剧气氛外，还伴有自谴自责的叹息音调，婉转自如。

袁雪芬还与陆锦花合唱了《一缕麻·分别》（大中华唱片36033AB、醒狮唱片，1946年录音），袁雪芬饰慧芬（旦），陆锦花饰沈君玉（生）。这个时候，一对旧情人还在难解难分，慧芬原是万分不情愿与沈君玉分开的。不过她还是终为全剧最后一幕所深深打动，永远离开了君玉："（沈白）慧芬，我和你同窗十年，不但是个文字之交，也可以说是知己之友，现在只怪君玉无缘，只落得眼看你慧妹于归周家，没有挽回之望，只望你前途珍重。（唱）今日是慧妹结良辰，花轿已经到大厅。笙箫管笛声声吹，催你慧妹出闺门。我到房中来看你，相对无言泪纷纷。诸亲道贺又恭喜，恭喜你，去做贤德好夫人。唯有我命苦沈君玉，强装笑脸来贺新人。慧妹，我望你玉体多保重，我望你此去多称心。我望你，一切烦恼都抛弃，我望你，莫念我这失意人。（慧唱）你今日来看我慧芬，心如刀绞哭无声。要想诉说衷肠话，欲言无语伤我心。你我一对的伤心人，唯有泥人劝纸人，劝君不要再啼哭，劝君休为我害病，劝君休为我担忧，劝君忘了我薄命。"

从1946年开始，越剧又有新的突破。袁雪芬开创了将现代文学的左翼小说搬上舞台的新举，她选择了鲁迅暴露农村黑暗和封建毒害的小说《祝福》，由南薇改编导演改名为《祥林嫂》，演出后获得社会好评，受到田汉、许广平、欧阳山尊、白杨、胡风、梅朵、田钟洛等进步文艺界和新闻界人士的称赞，被舆论称为"新越剧的里程碑"。该剧在1948年由启明电影公司拍成了电影，现存有电影录音一套。

可能是因拍了电影的关系，《祥林嫂》的主要唱段没有灌录唱片。下面一张唱片是当年灌录的《祥林嫂》（醒狮唱片4206A，张桂凤、袁雪芬唱，1946年录音）剧中一个次要片段，袁雪芬饰祥林嫂（旦），张桂凤饰卫癞子（老生）。

"（祥白）卫大叔，你有什么话，请你爽爽快快的讲吧！（卫白）祥林嫂，你

不知道贺家岙的贺老六他还没有娶到妻子呢?(祥白)哼!他娶妻不娶妻管我有什么相干啊?(卫白)这是吗? 这当然是对你没有相干,可是祥林嫂你不要忘记,你的婆婆叔叔他们还在找你呢!(祥白)卫大叔,你方才不是说过的吗,他们不是已经当我死了吗?(卫白)是啊。我是说过的,可是他们也会想到你没有死,他还知道你还在鲁家啊。(祥白)什么,他们知道了。(卫白)嗳!你不要心急。我刚才知道,难道他比我知道得早吗?(祥白)听你说来,你要去告诉我婆婆叔叔?(卫白)嗳!你只管放心,我当然是不会的呀。祥林嫂,嗳,你在这里一定很好吧!(祥白)噢,这,噢,还好。你大姐也——(卫白)嗳!不要说起呀。(唱)人家一年好一年,唯有我,癞子一天穷一天。今日幸喜遇见你,想必你,总看一点同乡面。我想问你借点钱,我真是,万分感激在心田。(祥唱)未知大叔要借多少钱?(卫唱)二十千三十千随你便。(祥唱)啊,卫大叔,我在这里每月正工资有五百钱,一共也没有二十千。(卫唱)那你就给我少点。(祥唱)你暂时先拿一百钱。(卫白)哈哈哈哈,我卫癞子就是穷,也不至于连一百钱都会没处寻吗?(祥白)噢,卫大叔,不瞒你说,我到这里虽有四个多月了,可是我添了几件衣服,多下来的不过只有二三百钱,要不要?(卫白)算了,算了。我是和你说说谎的呀! 就是我要借钱,我也可以问你婆婆去借。(祥白)噢,卫大叔,哪,哪!我全给你。(卫白)二十千?祥(白)嗨!(卫白)三十千?(祥白)嗨!(卫笑)哈……"

短短一段对白,卫癞子这种乡里刁民的嘴脸暴露无遗。农村里穷人既受有财有势之人的欺压,又受到村里刁民之害。

1946年编导成容等人合作创作的《凄凉辽宫月》是一出面貌崭新唱红一时的新戏,故事写辽道宗帝不顾民生,连年征战,皇后萧观音美慧贤淑,精娴音律,她向乐工赵唯一学弹一曲《离乱苦》,抒发出君王应体恤民情之意。不料道宗帝中了奸佞耶律乙辛的阴谋,疑萧后与赵私通,铸成冤狱,将萧后与赵唯一处死。

该剧在1946年9月9日,由雪声剧团首演于上海明星大戏院。袁雪芬、范瑞娟、

《祥林嫂》剧照(1946年)

电影《祥林嫂》上演盛况

袁雪芬与徐天红

袁雪芬与傅全香（左）、钱妙花（右）

张桂凤主演，周恩来曾前往观看。《凄凉辽宫月·死别》（百代唱片35721AB，1947年6月11日录音）中，袁雪芬饰懿德皇后（旦），胡少鹏饰赵唯一（生）。

赵唯一白："赵唯一连累娘娘罪该万死！臣特来与娘娘拜别。"懿德皇后白："赵唯一，这种虚礼还要它作甚？赵唯一，你我都是被害的人，害我们的不是你与我，是你我不应生在这个帝皇之家。赵唯一，再过一刻，你我都难逃一死，你有话快讲。你起来，我不愿看你跪在我的面前。我从此不再是娘娘，你也不再是臣子了。"懿德皇后十分坚定，说得十分干脆。

赵唯一白："是啊！臣死何惜，可惜臣的老母（唱）是无人照顾了！回首前情是春梦，好如烟云转眼空。想当初，懿旨召我入禁宫，我是无限怨叹又惊恐。惊的是，你娘娘容貌世无双，恐的是，你我地位大不同。恨的是，我与万岁都是人，叹的是，我为何生长在穷苦中。苦的是，我心虽有余力不足，怨的是，我不能与你夫妻共。"从这些唱白之中，我们看到了人的自然天性之被扭曲，从惊、叹、恨、苦中，我们听到了新剧中的反叛封建常规的意识。

懿德皇后唱："听此言不由我眼泪涌，真叫我，无限感慨在胸中。想当初，悔不该贪图虚荣把君王从，从此是，好似飞鸟入樊笼。宫中哪里有真情爱，夫妻骨肉尽落空。君王是，三宫六院不足奇，嫔妃是，稍有不端把性命送。虚伪礼节像泰山，都是那，争权夺利的要抢功。"赵唯一唱："鼓楼已经四更动，看来不久命断送。（白）娘娘！"懿德皇后白："赵唯一！"赵唯一唱："千金之体须保重，人生何处不相逢！"是真情即会视死如归。

袁雪芬主演这部新编历史故事剧，以崭新面貌出现，题材鉴古喻今，情节曲折多姿。

1947年1月2日，袁雪芬由于肺病复发等多种

袁雪芬与戚雅仙

《洛神》剧照（1946年）

原因，在梅龙镇餐厅与雪声剧团全体人员举行话别会。1月12日，在演完吕仲编、南薇导的《洛神》后，袁雪芬宣布辍演，雪声剧团也暂告解散。

仅过半年余，越剧演出的高潮又涌现。上海的越剧演员渴望有自己的剧场，能自由地演戏，为筹建创建越剧实验剧场和越剧学校，1947年8月19日，袁雪芬、尹桂芳、徐玉兰、竺水招、筱丹桂、张桂凤、吴小楼、傅全香、徐天红、范瑞娟十位年轻演员（后称"越剧十姐妹"）发起举行联合大义演。演出剧目是《山河恋》，地点在黄金大戏院，至9月12日结束。越剧各流派荟萃一台，吴小楼饰梁僖公（原由徐天红饰，因徐生病，改为吴小楼饰），竺水招饰绵姜，徐玉兰饰纪苏公子，张桂凤饰黎瑟（后因张生病，改由徐慧琴饰）、筱丹桂饰宓姬，尹桂芳饰申息，范瑞娟饰钟咒，傅全香饰戴嬴（后因傅生病，改由张云霞饰），袁雪芬饰季娣。该剧集中了沪上越剧各大剧团、各行当的头牌演员，每个行当、每个主要演员的表演和唱腔都得到发挥，又是从筹备、排练到演出期间，上海各家报纸相继发表消息、评论。田汉撰文指出：此剧演出的意义在于越剧演员"有了新的觉醒"，懂得了"必须求取团结，团结才是力量"。于是就有1947年以后越剧新的丰硕成果。

她们大胆尝试把法国大仲马的小说《侠隐记》（现译为《三个火枪手》）和我国小说《东周列国志》的部分情节结合起来，改编成一部情节曲折跌宕的越剧古装戏《山河恋》，1947年由南薇、韩义、成容分编成上、下集上演。其故事讲：春秋时期，梁僖公穷兵黩武，掳曹国美女绵姜为妻。宰相黎瑟垂涎绵姜姿色，频加挑逗，屡被斥拒，怀恨在心，遂假传书信，召自幼与绵姜相好的纪苏公子进宫私会，以图陷害。幸宫女戴嬴从中帮助，方化险为夷。不料绵姜赠纪苏公子凤钗一事为黎瑟侦知，乃怂恿僖公逼问绵姜，又串通纪侯宠妃宓姬潜赴曹国窃取珠凤，加害公子。危急之时，戴嬴通过宓姬婢女季娣的帮助，恳托禁军百户长钟咒、申息两人，跋涉

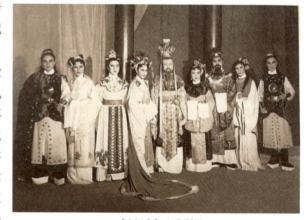

《山河恋》义演剧照

关山，历尽艰险，终于在湘灵庙手刃宓姬，解救了绵姜。

尹桂芳、袁雪芬在《山河恋》对唱的"送信"一段，流畅委婉，富有喜剧色彩，百代公司 1947 年录成《山河恋·送书》（百代唱片 35722AB，袁雪芬、尹桂芳唱，1947 年 11 月 17 日录音）唱片，其中尹桂芳饰申息（生），袁雪芬饰季娣（旦）。请看"送信"一段：

"（季娣唱）一面走，一面看，一面问讯，听人说，吴寿家，这里相近。这里面，可有人，快快开门。（申息唱）我问你你是谁？（季唱）特来问讯。（申白）噢！小姐，请进来。（季白）见过吴寿先生。（申白）我不是吴寿，我是申息呀。你来找吴寿吗？（季白）是呀，烦劳你请他一声。（申白）好，稍待。吴寿来了。（季白）见过吴寿。（申白）嗳！起来，起来。（季唱）我道你是个君子人，这样的戏弄人家不该应！（申唱）我本是个大将军，岂可与你去送信？（季唱）既是将军有身份，你缘何与我来缠不清？（申唱）谁叫你，我的说话你不信，吴寿已经得了病。神思恍惚口难言，病势要紧重十分。故而你，有话只管对我讲，我何尝与你缠勿清？（季白）这样说来我是错怪了你。（申白）这样说来我是唐突了你。（唱）问小姐到此有何干？（季唱）特地前来送书信。（申唱）这封书信何人写？（季唱）那吴寿的妹妹名戴赢。（申唱）他不是，被人掳去无踪影？（季唱）此事我早知情。"这"送信"上段，既有误会，又有疑窦；又是错怪，又是唐突，彼此相见，颇为蹊跷。

《山河恋》义演广告

"（季唱）那黎贼想把皇后害，逼她的口供她不肯。故所以，暗中写好书一封，她叫我，送与吴寿便详情。（申唱）你把书信来交与我，我替你去读与吴寿听。（季白）噢！（申唱）只是我，也想托你带封信，不知小姐肯不肯？（季唱）你也把书信来交与我，我替你去送与收书人。（申唱）我不是书信是口信。（季唱）口信说来我记在心。（申唱）这个口信你要当心，不可说与那旁人听。出我的口入你的心，你答应了去送要守信。（季唱）既然答应，焉有反悔，请讲就是！（申唱）嗯！（唱）啊，妹妹啊！（季白）你在叫什么？（申唱）我在念信给你听呀！（季白）噢！噢噢！（申唱）现在我和你口信念，就如同和你见了面。你的美貌像天仙，我无限爱恋入心田。贤妹啊，我唤你你不知，我想你你不见。我与你说话你不回答，我和你，说的全是肺腑言。啊贤妹啊，我是一见就钟情你，未知你可否把我恋？（季唱）我是一见就钟情你！（申唱）对呀！（唱）你我正好相爱恋！"

"出我的口入你的心！""我和你，说的全是肺腑言！"都唱得富有诗意。"我是一见就钟情你！"两人一起唱出。不出下段，一段送信浪漫圆满成全。尹桂芳的新腔大致亦已成熟。

1948年9月18日，袁雪芬与范瑞娟二度合作，恢复"雪声剧团"，在大上海电影院演出由田汉编剧的《珊瑚引》。该剧借晋代石崇骄奢淫逸及其没落的故事，影射鞭挞蒋、宋、孔、陈这四大家族的贪得无厌，并在演出广告上写着"豪门斗富，针讽现状"。演出中全部用民乐伴奏。

袁雪芬、范瑞娟、胡少鹏等在1948年7月6日灌录了《新梁祝哀史》14段唱片录音，1949年出版了三张唱片，即《楼台会·访祝、议婚、诉状》（百代唱片35799A—35801B，袁雪芬、范瑞娟唱）。本典藏收有这三张唱片，并加了连续的第七段的录音。

《新梁祝哀史·送兄》（袁雪芬、范瑞娟唱，百代公司1948年录音，中国唱片上海公司2006年发行《袁氏名曲》CD唱片）中"送兄"一场紧接"楼台会"，在50年代初在民间学唱还很流行，在当年出版的《梁山伯与祝英台》戏本中都有这场戏。在这场《新梁祝哀史·送兄》中，山伯、英台难舍难分、哀怨凄恻的唱腔也曾醉倒过不少男女青年："送兄送到藕池东，见荷花开来满池红，荷花老来能结籽，唯有你梁兄访友一场空；送兄送到藕池南，你今日回去我心不安，我与你虽然无缘成佳偶，我愿你另娶淑女再团圆；送兄送到藕池西，来时欢喜去悲戚，你我今日分别后，恐怕是再要相逢无日期；送兄送到藕池北，劝声梁兄不要哭，你回家病愈早通信，以免英台常记挂。眼前就是上马台，问梁兄今日别后何时来啊？……"诉说了"胡桥镇上立坟碑""红黑二字刻两块"的誓言。句句断肠语，声声劝慰情，无限凄凉，万分感伤！

《新梁祝哀史》剧照（1945年）

《新梁祝哀史》的录音中，可能还包括"祭夫"一段。李梅云主编的《袁雪芬越剧唱腔精选》（2017）中编入此段，写明是百代唱片1947年出品的唱片，但查《中国唱片厂库存旧唱片模板目录》记录，1947年仅出版了"哭灵"2段一张唱片，并没有出版过《新梁祝哀史·祭夫》唱片，上海百代公司灌录的《新梁祝哀史》唱片共14段，其中1—6段以"楼台会"题名出版，7—14段在《中国唱片厂库存旧唱片模板目录》注明未曾制片正式出版。这次公布的《新梁祝哀史·祭夫》（袁雪芬唱）因系当年灌录，很有特色。祭文如下："惟大明辛庆之岁，七月既望。小妹祝氏英台，仅以清酌时馐，致祭于山伯砚兄之灵前。曰忆昔鸡窗灯火，共相切磋，情如兄妹

谊同生死,鬓厮磨,未辨雌雄。夫人非木石,孰能无情,屡以谜语相告,期结丝萝永好。嗣以阳关三叠,河满一声,杜宇催人,老燕分飞,长亭十里,难舍难分。呜呼一七、二八、三六、四九,望穿秋水,君终不至,妾意虽坚,严命难违,伤心哉既与兄琴瑟难谐,更令妹琵琶别抱,是谓未卜三生之愿,频添一段忧愁。妹不能嫁君于生前,是妹薄命,兄不能娶妹于归后,是兄寡缘。设梁兄英魂有知,或魂归于昼,或显灵于灯前,以畅谈生前未了余情。(念)不亦善乎,魂兮归来,魂兮归来,尚飨!"由南薇作词。

1949年1月29日,袁雪芬再次重新组建雪声剧团,演出于上海九星大戏院,聘请刘厚生担任剧务部主任,编导中有冼群、李之华以及韩义、钟泯、成容等;首演剧目为《万里长城》,由韩义编剧,刘厚生导演,戏的主题是反暴政。

五、袁雪芬新中国成立后的成就和她演唱的唱片

新中国成立后,袁雪芬历任上海越剧院院长、名誉院长,曾任中国戏剧家协会副主席。

1950年初,吸收越剧早期男班艺人支金相的唱腔因素,创造了能表达热烈、急切、犹豫、不安等复杂感情的"男调",并拍摄16毫米彩色越剧影片《相思树》。

1950年2月15日,以雪声、云华剧团36人组成的上海越剧实验剧团举行成立典礼,选出袁雪芬为团长,黄沙为副团长。

1950年4月12日,以上海越剧实验剧团为基础的国营华东越剧实验剧团成立,袁雪芬任团长。

1953年,排演了根据王实甫原著改编的《西厢记》,袁雪芬成功地塑造了崔莺莺一角,使用了典雅清丽的音乐语言和富有诗意的吟咏性唱腔,通过疏密相间的字位节奏,使唱腔变化更为丰富。

1953年,与范瑞娟合作主演的《梁山伯与祝英台》,拍摄成我国第一部大型彩色戏曲影片,翌年获国际电影节"音乐片奖"。

1955年成立上海越剧院,袁雪芬任院长。

1955年,由何人改编,苏雪安、吴琛修改的《西厢记》上演,制成全剧录音,后由中国唱片厂灌制33转密纹唱片2张(M-33/338-345)。

1956年10月19日,上海越剧院一团由袁雪芬、范瑞娟、吴小楼、金艳芳、张桂凤等主演的《祥林嫂》,在大众剧场公演。

电影《梁山伯与祝英台》剧照(1953年)

此次演出本按鲁迅原著的精神,作了重新改编。

1958年袁雪芬在演出《双烈记·夸夫》时,又创造了新型的"六字调",生动地塑造了巾帼英雄梁红玉的音乐形象。

1959年在演出《秋瑾》时,在"东渡"一场的"六字调"唱段中,吸收了"高拨子"的高亢音调和鲜明节奏,表现出秋瑾这位革命女杰刚毅豁达的性格。

1962年袁雪芬等再次演出《祥林嫂》时,在"千悔恨,万悔恨"这段"六字调"中,吸收了传统的"武林调""四明南词""宣卷调"等因素,加上细致的润腔处理,形成悲凉、叹息、自谴自责的音调,深刻表达了祥林嫂心灵备受折磨的痛苦。

1965年演出《火椰村》时与琴师周柏龄合作创造了降B调唱腔。

1978年,她与金采风、史济华、周宝奎等合演的《祥林嫂》拍摄成宽银幕彩色影片,上海电影制片厂、香港凤凰影业公司联合出品。

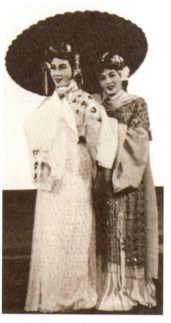

《白蛇传》中演袁雪芬白素贞

1978年《祥林嫂》唱段共8段制成2张33转密纹唱片(M-4709-4712)。

1978年底,她重新受命担任上海越剧院院长,主持和组织了一系列新剧目的创作演出,并大力培养青年演员。

1985年退居二线,担任上海越剧院名誉院长。

2011年2月19日,袁雪芬在上海逝世,享年89岁。

新中国成立后袁雪芬的演剧成就,虽不能直接归入本文题目雪声剧团的演出,但也是雪声剧团演艺的延伸。在此笔者选编了袁雪芬的制成唱片的主要剧目两部戏:一部是《西厢记》,上海中国唱片厂出版了78转唱片(4-1000-1011)《惊艳》1张2段,《酬韵》2张4段,《寺警》1张2段,《赖婚》2张4段,《闹简》1张2段,《赖简》1张2段,《寄方》2张4段,《拷红》1张2段,《长亭》1张2段,总共24段,均为中心唱段,由袁雪芬、范瑞娟、张桂凤、吴小楼、金艳芬、魏小云、任梅仙、李月芳演唱。在1955年录音后,将全剧集中灌录制成33转密纹中国唱片4张(中国唱片M-33/338-345),共"惊艳""酬韵""寺警""赖婚""闹简、传方""赖简""寄方""拷红""长亭"9场,由袁雪芬、徐玉兰、吕瑞英、张桂凤、陈东文、冯小侬、任棣华演唱。1995年作为"袁雪芬代表作品"又出版了《西厢记》全剧CD唱片,这里采选了第4、5、6、7场。另一部是《祥林嫂》,收入1956年在上海中国唱片厂录制的全部6张78转唱片(中国唱片561154—561158,56116167),由袁雪芬、范瑞娟、张桂凤、吴小楼等唱;1978年

出版2张33转密纹唱片《祥林嫂》（中国唱片 M-78/4709-4712）。这2张唱片共有"宁死不做再醮妇""青青柳叶""听他一番心酸话""阿毛要你好抚养""我真笨，我真傻""千悔恨，万悔恨""捐好了""抬头问苍天"共8段，这里选3段，是其第3段、第6段和第8段，由袁雪芬、史济华演唱。我们可以从中比较一出戏的越磨练越精美，这里最后一段"抬头问苍天"真成了千古绝唱！

"（祥林嫂白）过年了，又是一年了……我在这世上过了多少年了？长啊……（唱）【弦下腔·慢板】雪满地，风满天，寒冬腊月又一年。这长长的日子我怎样过？似梦似真在眼前。曾记得婆婆领我十一岁，【清板】那祥林他还在摇篮眠。我是日间喂他三餐啊食，晚间常把尿布添。我是又做媳妇又做啊姐，含辛茹苦十几啊年。又谁知啊，并亲半年祥林死，留下了两代寡妇度日艰。婆婆是她负下了重债将我卖啊，卫老癞抢我到山间。多亏老六啊他待我好啊，隔年又有阿毛添。谁知道伤寒夺去了老六的命，阿毛又遭饿狼衔。撇下我无依无靠无田地，那大伯又收去屋两间。没奈何啊我二次重把鲁府进啊，只求得免受饥饿度残年。都说我两次寡妇罪孽重，老爷太太见我厌，我为了赎罪曲捐门槛，花去我工钱十二千。人说道天大的罪孽都看赎啦，为什么我的罪孽仍旧没有轻半点啊呀轻半点啊！（白）我要告诉去，我一定要告诉去！我到哪里去告诉啊？【弦下腔·流水板】（紧拉慢唱）我只有抬头问苍天，抬头问苍天……（白）魂灵究竟有没有？魂灵究竟有没有？（唱）苍天不开言。我就低头问人间，（白）地狱到底有没有？死掉的一家人还不能在见面吗？告诉我！快告诉我啊！（唱）人间也无言，人间也无言。【弦下腔·慢中板】半信半疑难自解，似梦似醒离人间。"

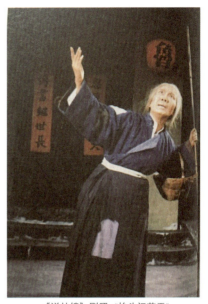

《祥林嫂》剧照 "抬头问苍天"

纵观艺术大师袁雪芬的一生演唱特点，质朴平易，委婉细腻，深沉含蓄，韵味醇厚。真如有人所评述的：袁雪芬演剧，能聪敏地体现可操必胜的优点，那就是"致力内心表情"。小动作如"泻地水银"，尤不可方物，兼之扮相清丽，一如其人：若云中白鹤，天半朱霞，风韵欲滴，故一颦一笑，足以引人入胜（雪声剧务部编辑《雪声纪念刊》，1946年6月初版，第184页）。

《西厢记》中袁雪芬演崔莺莺

越剧从浙江嵊县出发，足迹走遍绍兴、宁波，辗转

江南各地，最终发祥上海，到20世纪40年代发展突飞猛进。在20世纪40年代后期，以接近北方话的杭州话为其基础方言的越剧，唱腔以委婉轻柔的基调和九曲回肠的拖腔见长，如清溪细水。越剧的音乐糜集清丽雅致的江南语言文化基因，汲取五方风水，融会贯通，服天地生人之巧，终成天籁之声。1946年以后的唱腔比起1942年时也有了长足的进步，各种流派的基础，已经在此时奠定了越剧良性发展的基本面貌。新中国成立以后，越剧走上全面成熟的道路，成为流行全国的第二大剧。

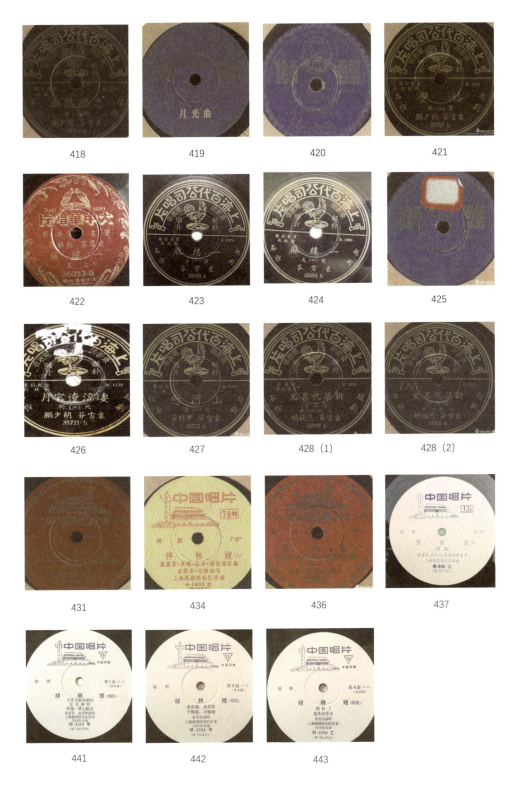

第五章
20世纪50年代初期的少年歌曲舞曲

一、清新优美的少年儿童歌曲

中华人民共和国成立，结束了近代自鸦片战争以来半封建半殖民地社会连年的战争和动乱，中国人民从此站起来了。开国初年，中国人民在中国共产党的领导下，满怀希望，整个社会洋溢着朝气蓬勃的热情。那个时期，大批反映青春的祖国、奋发的人民中意气飞扬、豪迈雄壮的歌曲和热情欢腾的舞曲创作出来，通过人民广播电台和1950年就开始发行的"人民广播""人民""中华""中国"唱片迅速传播到全国各地。许多积累有一定经验的词曲名家和新手，正值壮年，以满腔的热情，写下了许多正气昂扬、激情洋溢、朝气蓬勃的歌曲。其中有一枝独秀的少年儿童歌曲乐曲。在新歌自始至今的历史上，从来没有一时这么集中地出现这么多的少儿歌曲，描绘了20世纪50年代初少年儿童的快乐生活，清新优美、娓娓动听⋯⋯

从托儿所开始做起，1952年有两张写给托儿所的优美的乐曲《托儿所的早晨》（人民广播器材厂出品52244B，北京电影制片厂管弦乐团演奏。注：片号开头两个数字是出片的年份，下同）和《托儿所》（北京电影制片厂管弦乐团演奏，人民广播52245-A）。以后极少见到托儿所题材做成唱片的新曲。

还有一个《儿童舞曲》（人民广播器材厂出品52244A，吕其明作曲，北京电影制片厂管弦乐队演奏）也是一个有清新活泼的主旋律的儿童乐曲。

开国初年中国少年儿童队成立了，不久后改名为中国少年先锋队。1950年4月队歌诞生。《中国少年儿童队队歌》（人民广播52258甲，郭沫若词，马思聪曲，北京育才小学唱，）庄重轩昂地唱出了少年儿童队的任务和奋斗目标。这首歌在1950年4月定为队歌："我们新中国的儿童，我们新少年的先锋，团结起来继承着我们的父兄，不怕艰难不怕担子重。为了新中国的建设而奋斗，学习伟大的领袖毛

《1954年得奖儿童歌曲集》封面

《1954年得奖儿童歌曲集》得奖歌目

泽东。我们要拥护青年团,准备着参加青年团。我们全体要努力学习和锻炼,走向光辉灿烂的明天。为了新中国的建设而奋斗,奋斗在民主阵营最前线。"后来,"中国少年儿童队"改名为"中国少年先锋队",此歌即改名《中国少年先锋队队歌》(中国唱片592293,上海少年宫小伙伴艺术合唱团唱),唱词中"儿童"也改为"先锋"。

开国以后,有不少音乐作曲家为少年儿童作了大量清新悦耳、十分优美的歌曲,这是我国少儿歌曲的一个群星灿烂的高峰期,空前绝后,许多歌曲至今还常在我们耳边荡漾。1954年6月1日中国保卫儿童全国委员会公布的经过评奖委员会评选得奖的优秀儿童歌曲(从1949年10月1日到1953年12月31日)一等奖2首,二等奖5首,三等奖7首,每首歌都充满朝气,十分好听。

《我们快乐地歌唱》(人民唱片53418,沙鸥词,张文纲曲,中央人民广播电台少儿广播合唱团唱)是评为一等奖的歌曲。该歌有三段主歌词和下面的副歌组成,歌词大气充沛,曲调曲折悠扬:"我们的祖国多么富强,到处都要建立巨大的工厂,到处都要建立集体农庄;征服洪水,改造沙漠,可爱的祖国像花园一样。我们手携着手走过天安门,我们快乐地歌唱,我们快乐地舞蹈,把鲜花献给毛主席,把鲜花献给共产党。我们都有远大的理想,幸福的生活像美丽的朝阳,幸福的生活像美丽的朝阳。好好学习,锻炼身体,决不辜负毛主席的期望……"

《快乐的节日》(中国唱片550352,管桦词,李群曲,中央台少儿广播教唱组,张小朋唱)是评为二等奖中的第一首,歌中色彩鲜艳流动,歌声朝气蓬勃,唱出了"世界上有我们就更美丽"的主题:"小鸟在前面带路,风啊吹向我们。我们像春天一样,来到花园里,来到草地上。鲜艳的红领巾,美丽的衣裳,像许多花儿开放。花

一等奖歌曲之一《我们快乐地歌唱》歌谱（局部）

《快乐的节日》1980年再唱歌词说明书

儿向我们点头，白杨树哗啦啦响。它们同美丽的小鸟，向我们祝贺，向我们歌唱。它们都说世界上，有我们就更美丽，世界上有我们就更美丽。"副歌是："亲爱的父亲毛泽东，和我们一齐过呀过着快乐的节日。"后来，在中国唱片社北京唱片厂1979年出版的这个歌曲（BM79/10687）中，这段副歌改为："亲爱的叔叔阿姨们，同我们一齐过呀过着快乐的节日。"

《红领巾之歌》（人民唱片53417，叶影词，陈良曲，中央台少儿广播合唱团唱）获二等奖，唱词铿锵有力，副歌将感情更带高一层："我们的旗帜火一样红，星星和火把指明路程，和平的风吹动了旗帜，招呼我们走向幸福的人生。""快乐的歌声响彻天空，红领巾在胸前飘动，共产党青年团领导我们，继承我们父兄战斗的路程。"

《早操歌》（人民唱片53484，管桦词，瞿希贤曲，中央台少儿广播合唱团唱）唱得朝气蓬勃："天上的朝霞，好像百花开放，树上的小鸟，快乐地歌唱，早晨的空气多么新鲜，早晨的风呀，多么清爽。我们每天起得早，起来就做早操！"《和平鸽》（管桦词，郑律成曲）："我们少先队员，个个都是小主人。全世界的儿童，我们都是好朋友，我们都是新社会的主人翁，歌唱

501

502

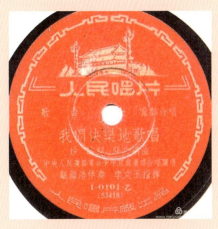

505

511

513

516

518, 519

522

524

527

542

547

二等奖歌曲之一《早操歌》歌谱

我们的和平鸽。"这两个歌也获二等奖。

《我们是春天的鲜花》（人民唱片51194甲，袁水拍词，瞿希贤曲，少儿广播合唱团唱）获三等奖，是一首天安门广场国庆游行的行进曲："礼炮响，国旗升，少年儿童真精神。白衣衫，红领巾，走在行列第一名。啊！我们是春天的鲜花，开遍了新中国的全境。抬头望，天安门，毛主席微笑着向我们招手。千万只小手高举起，向着毛主席敬礼！敬礼！敬礼！你的话，我们听，我们要做你的好学生；时时刻刻准备着，建设祖国，保卫和平。时时刻刻准备着，建设祖国，保卫和平。"

《我们是明天的青年团员》（中国唱片53479，柯仲平词，马可曲，中央台少年儿童广播合唱团唱）也获三等奖，歌唱自己的明天："人民的花，开呀，开呀，开了又开；人民的花，开呀，开呀，越开越新鲜。我们是今天人民的花，我们是今天的少年先锋队员。我们是明天的共青团员！""明天，就是祖国的明天，就是人民的明天！准备好，创造那更光辉、更灿烂、光辉灿烂的明天！"

一些儿童电影的插曲也十分好听，如动画片《小猫钓鱼》的主题歌《劳动最光荣》（中国唱片550153-2，金近、夏白词，黄准曲并伴奏，上海北四川路中心小学唱）也得了三等奖："太阳光金亮亮，雄鸡唱三唱，花儿醒来了，鸟儿忙梳妆，小喜鹊造新房，小蜜蜂采蜜糖，幸福的生活从哪里来？要靠劳动来创造。青青的叶儿红红的花，小蝴蝶贪玩耍，不爱劳动不学习，我们大家不学他，要学喜鹊造新房，要学蜜蜂采蜜糖，劳动的快乐说不尽，劳动的创造最光荣。"这是一种十分亲切的儿童教育。

《小小英雄》（中国唱片550157-2，靳夕词，丁善德曲并伴奏，上海市立第三女中唱）是电影《小小英雄》的主题歌，童声二部合唱。歌词一气呵成："我们大家都爱你呀，爱你这个小英雄。你又勇敢又聪明呀，好人坏人分得清。你不怕危险不怕难呀，爱护我们像弟兄，你和我们一齐打恶狼呀，不让恶狼再逞凶。打死恶狼除了害呀，我们大家喜盈盈。我们送你大红花呀，小小英雄你真光荣。"

将民歌调改编的歌曲并歌颂土改分田后的欢快生活的《喂好我的大黄牛》（中

《劳动最光荣》唱片说明书

《小小英雄》唱片说明书

华唱片 52001 乙，壬子、石根词，皖北民歌调，沙汉昆编曲）也得了三等奖："老黄牛，肥又大，土改以后到我家，干起活来呱呱叫，嘿！一家大小都爱它！哥哥给它割青草，嫂嫂给它伴豆渣，弟弟给它去饮水，嘿！我家给它戴上一朵大红花。"这首歌由于它简练和活泼的情节也风行一时。

当年，少年儿童的生活里有丰富的外出夏令营活动，有好几个描绘夏令营生活的歌曲。其中一支是《夏令营旅游歌》（人民唱片 53480，刘文渺词，何方曲，中央人民广播电台少年儿童广播合唱团演唱），歌词唱道："风吹红旗闪光芒，满山的花儿阵阵香。快乐的伙伴排成行，唱着歌儿上山岗。采鲜花，捕昆虫，画图画，捉迷藏，爬到山顶看海洋，祖国的河山真漂亮。"这首歌在 1954 年评奖活动中获得二等奖。

另一首《夏令营之歌》（人民唱片 53483，天地词，瞿希贤曲，中央台少儿广播合唱团唱）："穿过田野森林，汽车在公路上飞奔；夏令营，等待我们，早已打开大门！我们跟着号声，一齐在黎明时起床；树叶上，露珠在闪光，树枝上画眉在歌唱！""亲爱的朋友……，美丽的白杨……，金色是阳光……，微微的波浪……"十分抒情。此外《放风筝》得了三等奖。

《我们的田野》（中国唱片 550265，管桦词，张文纲曲，中央台少儿广播合唱团唱）也是一首曲调优美、歌词十分抒情的歌曲："我们的田野，美丽的田野！碧绿的河水，流过无边的稻田，无边的稻田，好像起伏的海面。平静的湖中，开满了荷花；金色的鲤鱼，长得多么肥大；湖边的芦苇中，藏着成群的野鸭。"细腻地描绘了祖国田野、湖泊、森林、群山的美景，衬托着人们工作愉快的心情。

《让我们荡起双桨》（中国唱片 BM10304，乔羽词，刘炽曲，刘惠芳、王玉芳领唱，北京少年广播合唱团、长春红领巾合唱团合唱）是 1955 年故事片《祖国的花朵》主题歌。这支优美的歌曲当年没有制成唱片，我们现按电影里的录音记载于此。这个歌在 1979 年制成薄膜 33 转密纹"中国唱片"，故也载入此章。"让我们荡起双桨，小船儿推开波浪，海面倒映着美丽的白塔，四周环绕着绿树红墙。小船儿轻轻飘荡在水中，迎面吹来了凉爽的风……"这些清新灵动的歌词比诗歌更其优美。

《爬山运动歌》（中国唱片 51194 乙，张曙、力丁词曲，少年儿童广播合唱团）音乐节奏性强，活泼清新，体现了"吃得苦、耐得劳"的精神面貌："跑，跑，跑，跑，跑，跑，努力向上跑，南风吹太阳照，空气新鲜景致好，花儿开鸟儿叫，山上风光真正好，……"

《红领巾》（中国唱片 51194 乙，李建庆词，杜宇曲，少年儿童广播合唱团）很干脆，很凝练，一学就能唱，当年少年儿童几乎人人会唱："红领巾，胸前飘，少年先锋志气高；红领巾，胸前飘，少年先锋志气高。时刻准备着，为国立功劳；时刻准备着，为国立功劳！"原作参赛时是分开三段的，获三等奖，唱片只灌第一段。

《我们多么幸福》（中国唱片 550353，金帆词，郑律成曲，北京育才小学唱）

20 世纪 50 年代初期的少年歌曲舞曲　　第五章

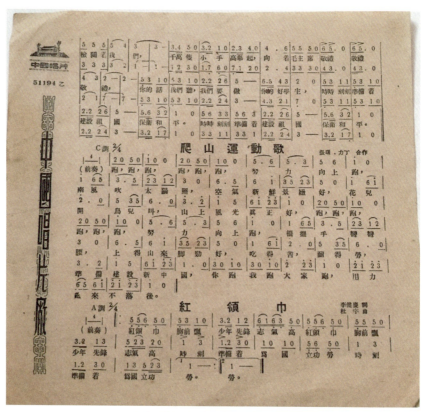

《爬山运动歌》《红领巾》唱片说明书

是一首充满欢乐轻松旋律的歌,唱出了少年儿童的幸福感。"每天的早晨背着书包,我们高高兴兴走进校门。今天我们跟着老师,学习本领,锻炼身体,明天就像小鸟一样,飞到祖国建设的岗位。哈哈,哈哈,我们的生活多么幸福,我们的学习多么快乐!"

后面一些悦耳的少年歌曲,是20世纪50年代中后期的,也挑选几张唱片附于此。

《听妈妈讲那过去的事情》(中国唱片580412,管桦词,瞿希贤曲,中央台少年广播合唱团吉庆莲唱,民族管弦乐团伴奏)这个歌曲以其十分婉转悠扬的序曲动人心:"月亮在白莲花般的云朵里穿行,晚风吹来一阵阵快乐的歌声,我们坐在高高的谷堆旁边,听妈妈讲那过去的事情。"

《小燕子》(中国唱片571601,王路、王云阶词,王云阶曲,王丹凤唱,上影乐团伴奏)是王丹凤主演的电影《护士日记》中王丹凤自己唱的一首曲。

《小白船》(中国唱片580432,朝鲜歌曲,上海人民广播电台少年儿童广播合唱团唱)是当年流传很广的外国民谣。

当年这些少年儿童歌曲,长传不息,余音袅袅,有不少至今还在流传。

二、热闹欢快的少年儿童集体舞曲

开国后的几年里,全民性跳集体舞盛行,从在校小学生跳起到青年老年,因此很多集体舞曲音乐响彻耳际,我们都从小跳过这些舞,难忘这些舞曲,听到这些音乐会勾起愉快的记忆。

最初听到的集体舞曲,有《邀请舞》(中华唱片52024乙,集体舞曲,上海市人民交响乐演奏)、《快乐舞》(中华唱片52024甲,集体舞曲,上海市人民交响乐团演奏)、《团结舞曲》(人民唱片53695-1,欧阳枫编曲,中央人民政府人民革命军事委员会总参谋部军乐团演奏)、《秧歌集体舞》(人民唱片52025-1,集体舞曲,吴登跳编曲,中央音乐学院华东分院奏)、《轻快舞》、《鄂伦春舞曲》(人民唱片53695-2,王建中编曲,中央人民政府人民革命军事委员会总参谋部军乐团

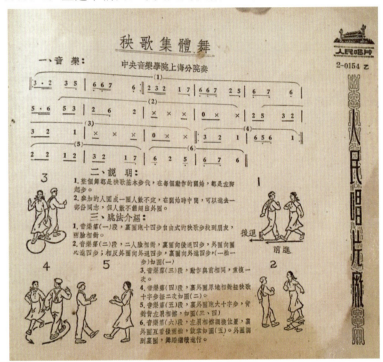

《秧歌集体舞》音乐和跳法介绍

演奏)、《狂欢舞》(人民唱片52022甲,集体舞曲,中央音乐学院上海分院演奏)。配歌词:"唱起来,跳起来,工作完了多愉快,大家来呀跳呀跳呀,嘿!嘿!嘿!嘿!跳呀么跳起来!"还有《迎春舞曲》(中国唱片51220乙,北京人民艺术剧院国乐对演奏,歌舞团演唱)。在乐曲《快乐的农村》(中国唱片50022甲乙,水金、傅泉、王汉清编曲,上海电影制片厂音乐组演奏)中有一个在新中国成立初年流行民间最广泛的秧歌舞。

《邀请舞》（首句）：

```
‖: 5 1 1 1 | 7 6  5 | 5 2 2 2 | 3 2  1
```

《快乐舞》（首两句）：

```
3 1 1 1 | 4 3  2 | 2 1 7 1 | 2 5  5 |
```

《秧歌集体舞》（首句）：

```
‖: 3· 2  3 5 | 6 6 7  6 | 2 3 2  1 7 | 6 6 7  2 5 | 6 7
```

《狂欢舞》（首两句）：

```
1 6  3 | 2 4  3 | 3 2 1 6 | 2 1  3 |
```

少数民族舞曲影响较大的有《西藏舞曲》（中国唱片053003，瞿希贤编曲，中央歌舞团管弦乐队演奏）、《欢乐的新疆》（人民广播51231B，李凝作曲，北京电影制片厂管弦乐队奏）等。

西藏舞曲（首句）：

```
5 5  6 5 3  2.3 | 1 2 3  6 5 3  2.3 |
```

外国的一些集体舞曲也很流行。如：《德国民间舞》（人民唱片53180，集体舞曲，翁仲三记谱，吴曾荣编曲，上海乐团交响乐队奏）、《苏联集体舞》（人民唱片52042甲，集体舞曲，上海市人民交响乐团演奏）、《乌克兰舞曲》（人民唱片52042乙，集体舞曲，上海市人民交响乐团演奏）、《匈牙利三人舞》（人民唱片52022乙，集体舞曲，中央音乐学院上海分院演奏）。

《德国民间舞》（首句）：

```
1· 5 6 5 | 3 3  3 | 2 2  2 | 3 3 3 |
1· 5 6 5 | 3 3  3 | 2 2  2 | 1  — |
```

《苏联集体舞》（首三句）：

```
   (1)      (2)      (3)      (4)      (5)      (6)
2 2  5·4 | 3 3    5 | 2 2  5·4 | 3 1    1 | 6 6  2·1 | 7 7   2
```

《乌克兰集体舞》（首四句）：

《匈牙利三人舞》（首三句）：

国庆十周年夜晚，上海人民广场上十分拥挤热闹，通宵狂欢，其中有大量青少年，特别活跃。我们在学校欢庆之后，都去人民广场轧闹猛了，当时广场的高音喇叭中反复播放着两个集体舞曲，一支是《祖国之春》（上海学生课余艺术团舞蹈队编舞，曾家庆作曲，上海民族乐团演奏），一支是《友谊圆舞曲》（中国唱片591098，王克伟编舞，胡亚君曲，上海交响乐团演奏）。这是两首欢快优雅的集体舞曲，这里笔者把这两个舞曲也录在了本章，值得永久纪念。

上面注有乐谱的集体舞曲都是我们在小学里集体常在一起跳的舞曲。

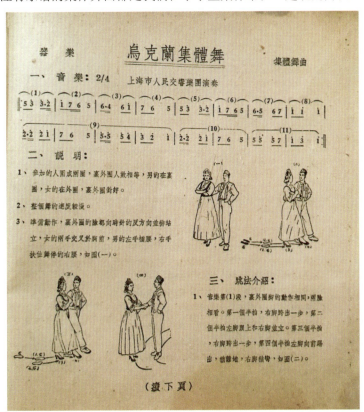

《乌克兰集体舞》音乐和跳法介绍

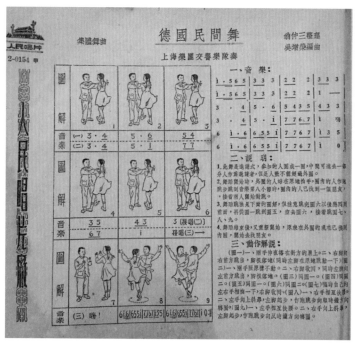

《德国民间舞》音乐和动作解说

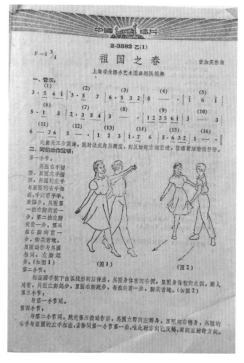

《祖国之春》说明书之一

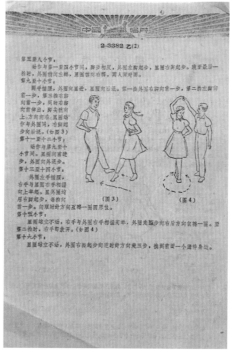

《祖国之春》说明书之二

还有一张第一套广播体操的音乐唱片《广播体操组曲》（人民广播唱片、中国唱片51223甲，何士德作曲，北京电影制片厂管弦乐队演奏，柏芝蔚呼口令），在当年的中小学也影响很大。

三、真正的艺术是不朽的

真正的艺术是不朽的！最后再来说说黎锦晖先生在20世纪初期开创的儿童歌舞剧，这个议题又回到了本典藏的开头。在隔了30年光阴后50年代初的我们小时候语文课本里，依然还有"小孩儿乖乖，把门儿开开"的课文，有的学校的孩子还在老师带领下排起"不开不开不能开，妈妈没回来"的表演节目。人们仍然没有忘记开创现代少儿舞曲的旗手黎锦晖，虽然黎锦晖一直被迫为自己的优秀作品不断做检讨，不过在1956年相对比较宽松的年月，黎锦晖的儿童歌舞剧又一次在北京组织过演出，并留下了《喜鹊与小孩》（中国唱片571577—571582，黎锦晖词曲，关筑声配器，中国儿童剧院演唱，该院管弦乐队伴奏）三张唱片和《小小画家》（中国唱片571421—571430，黎锦晖编剧作曲，关筑声配器指挥，中国儿童剧院演唱，该院管弦乐队伴奏）五张唱片。这本典藏有始有终，在此呼应典藏开头的篇章，再来欣赏一下1957年录制在"中国唱片"上的《麻雀与小孩》，因当年"麻雀"被误定为"四害"，曲名只好改为《喜鹊与小孩》，这是黎锦晖1921年最早创作的一炮便打响的歌舞曲。《小小画家》创作于1926年，是黎锦晖先生的代表作。在1956年全国音乐周演出中，黎锦晖采纳建议在小画家入睡以后又临场发挥加上了精彩的一段"斯文曲·推敲"："天天睡懒觉，朽木不可雕，读经一团糟，读画兴趣高，有山岳有翎毛，有工笔有白描，笔调老练，意趣高超，十里之内有芳草，我们竟会不知道。可能是古画，给顽童胡搞，你瞧你瞧你瞧你瞧，我们也给画上了，难道难

《黎锦晖儿童歌舞剧》
（2012年版）

道难道难道，是他画来是他描。得得得得仔细瞧，慢慢推敲，慢慢推敲，且去推敲！"补充了老师看到小孩在他画册里画到了自己的图像的情节，发现了小画家的突出才能，使他们后来的态度转变更为自然。曲调与原句前奏曲一样，其填词、立意之精彩，手法之高明，令在场者惊叹不已（引自孙继南《黎锦晖与黎氏音乐》，上海音乐学院出版社2007年版）。黎锦晖在1966年9月经过最大的一次打击之后不幸逝世，但他的《小小画家》在1993年被评为"20世纪华人音乐经典"曲目，它的典范性，永垂史册。

老唱片经典撷英探幽　　　　　　　　　　LAOCHANGPIANJINGDIAN

20世纪50年代初期的少年歌曲舞曲

542　　　　　543　　　　　544　　　　　545

546　　　　　547

老唱片经典撷英探幽　　　　　　LAOCHANGPIANJINGDIAN

基于本书研究的笔者收藏的唱片录音目录

唱片内容名称前的"三位数"编号,其中首位编号表示本章序号,后两位表示顺序号。

唱片内容名称后的编号,表示唱片片面次序。如:"1-2"表示唱片第一面、第二面的相关录音内容合在一起;若有的唱片每面有"小歌名",则在编号后列出歌名,如"3 卷珠帘 -4 伤风调"。

唱片内容名称后没有编号,则表明该内容的唱片只有一面。

100 小兔子乖乖(序曲)
101 送别(杜庭修)
102 归燕(杜庭修)
103 秋夜(杜庭修)
104 幽居(杜庭修)
105 叫我如何不想他(赵元任)
106 江上撑船歌(赵元任)
107 麻雀与小孩 1-2(黎明晖、白虹、张静)
108 麻雀与小孩 3-4
109 葡萄仙子 1 心声 -2 云中曲(黎明晖)
110 葡萄仙子 3 卷珠帘 -4 伤风调
111 葡萄仙子 5 再会 -6 喜春来
112 葡萄仙子 7 喜春来 -8 少年时
113 葡萄仙子 9 太子 -10 接姐姐
114 月明之夜 1 朝天子 -2 鸡鸣曲(黎明晖)
115 月明之夜 3 招招月 -4 打雁
116 月明之夜 5 打雁 -6 葬花曲
117 月明之夜 7 葬花曲 -8 摇摇令
118 月明之夜 9 心花放 -10 滴滴金
119 三蝴蝶 1-2 (黎明晖)
120 三蝴蝶 3-4
121 三蝴蝶 5-6
122 三蝴蝶 7-8
123 三蝴蝶 9-10
124 三蝴蝶 11-12
125 三蝴蝶 13-14
126 在美妙的境中(明月歌剧社)
127 小小画家 1-2(明月歌剧社)

128 小小画家 3-4
129 小小画家 5-6
130 小小画家 7-8
131 小小画家 9-10
132 最后的胜利 1-2（明月歌剧社）
133 最后的胜利 3-4
134 三个小宝贝（张静姝、韩树桂）
135 可怜的秋香 1-2（黎明晖）
136 因为你 1 寒鸦噪（黎明晖）
137 因为你 2 晓鸡啼
138 因为你 3-4 杜鹃啼
139 好朋友来了（明月歌剧社）
140 寒衣曲 1-2（黎明晖）
141 欢乐之歌（黎莉莉）
142 卖花词 1-2（黎明晖）
143 花长好 1-2（黎明辉）
144 小鹦哥 1-2（王人美）
145 你的花儿（周璇、黎明建）
146 钟声（张静、周璇、黎明晖）
147 吹泡泡（王人美）
148 吹泡泡（高亭乐队）
149 蝴蝶姑娘 1-2（王人美、黎莉莉）
150 小小的画眉鸟（王人美、胡笳）
151 回来吧 1-2（王人美、高占非）
152 舞伴之歌 1-2（王人美、赵晓镜、黎莉莉、胡笳）
153 剑锋之下 1-2（王人美）
154 剑锋之下 3
155 峨眉月 3-4（王人美）
156 花生米（王人美）
157 王女士的鸡（王人美）
158 天鹅舞曲（明月音乐会）
159 总理纪念歌（黎明晖）
160 毛毛雨 1-2（黎明晖）
161 妹妹我爱你 1-2（黎莉莉）

162 特别快车 1-2（王人美）
163 特别快车（周璇）
164 特别快车（高亭乐队）
165 桃花江 1-2（黎莉莉）
166 桃花江 1-2（严华、周璇）
167 桃花江（高亭乐队）
168 落花流水 1-2（黎明晖）
169 人面桃花 1-2（黎明晖）
170 桃李争春 1-2（黎明晖）
171 春朝曲 1-2（黎明晖）
172 瞎子瞎算命（黎明晖）
173 文明结婚（黎明晖）
174 木兰词 1-2（黎明晖）
175 春宵曲 1-2（王人美）
176 城市之光 1-2（王人美）
177 爱的花 1-2（王人美）
178 关不住了 1-2（王人美）
179 休息五分钟 1-2（黎莉莉）
180 我愿意 1-2（胡笳）
181 我要你的一切 1-2（王人美）
182 小小家庭（张静）
183 睡的赞美（周璇）
184 甜蜜的梦 1-2（胡笳）
185 追回春来 1-2（王人美）
186 追回春来 3
187 寄来的吻（张静）
188 初恋 1-2（王人美、严华）
189 我侬词（张静）
190 今夜曲（宣景琳）
191 五芳斋（周璇、严华、严斐）
192 说爱就爱（薛玲仙、严华）
193 爱情如玫瑰（薛玲仙）
194 芭蕉叶上诗（王人美）
201 卖橄榄（蒋婉贞、蒋素贞）
202 手扶栏杆（王彩云、王美云）

203 十送郎（王彩云、王美云）
204 十送郎（春景楼）
205 五更十送调（蒋素贞）
206 知心客（张月兰）
207 小九连环（蒋素贞）
208 吃食五更相（金翠玉）
209 扬州五更调（王无能）
210 马灯调·汰白纱（金翠玉、胡菊生）
211 绣花鞋（金翠玉、胡菊生）
212 隔窗会（金翠香、周庭康）
213 四季相思（王爱玉、王宝玉）
214 哭七七（王美玉、王爱玉）
215 小尼姑下山（王美玉、王卓琴）
216 打窗楼（金翠玉、应运发）
217 戏叔（丁少兰、丁婉娥）
218 龙凤锁·借红灯（姚水娟、竺素娥）
219 龙凤锁（吴昌顺、玉麟官）
220 新五更相思（金翠玉）
221 杨柳青（王彩云、王美云）
222 拔兰花（金翠香、王海棠）
223 拔兰花（王筱新、王雅琴）
224 拔兰花·下（姚澄、费兴生）
225 卖红菱（王筱新、王雅琴）
226 出狱会情（丁少兰、赵秀英）
227 卖红菱（丁是娥、王秀英）
228 卖红菱（杨飞飞、赵春芳）
229 赠花鞋（丁少兰、王筱新）
230 赠花鞋（丁少兰、丁婉娥）
231 罗汉钱·回忆（丁是娥）
232 罗汉钱·第二场（丁是娥、肖爱琴、解洪元）
233 三年会情（丁少兰、丁婉娥）
234 情重如山（金翠玉、王根生）
235 拾打谱 1-2（丁少兰、丁婉娥）
236 拾打谱 3-4

237 拾打谱 5-6
238 拾打谱 7-8
239 拾打谱 9-10
240 女落庵（马金生、马媛媛）
241 阿娘告偷情（丁少兰、丁婉娥）
242 女看灯 1-4（向佩玲、许帼华）
243 女看灯（王惠钧、苏丽娜）
244 庵堂相会 1-4（丁婉娥、丁少兰）
245 庵堂相会 5-8
246 庵堂相会 9-12
247 庵堂相会·赠花银 1-2（丁婉娥、丁少兰）
248 庵堂相会·赠花银 3-4
249 庵堂盘夫 1-2（王筱新、王雅琴）
250 庵堂认夫 1-2（王筱新、王雅琴）
251 庵堂相会·盘夫 1-2（筱文滨、小筱月珍）
252 庵堂相会 1-3（王雅琴、筱文滨）
253 庵堂相会 4-6
254 庵堂相会·搀桥（筱爱琴、沈仁伟）
255 庵堂相会·盘夫（筱爱琴、沈仁伟）
256 庵堂相会·看龙船（石筱英、邵滨荪）
257 庵堂相会·搀桥（孙徐春、吕贤丽）
258 庵堂相会·盘夫（徐俊、茅善玉）
259 碧落黄泉·志超读信（王盘声）
260 碧落黄泉·玉茹临终（王雅琴、王盘声）
261 大雷雨·望君此后重振作（诸惠琴、沈仁伟）
262 大雷雨·求生成梦想（石筱英）
263 碧海春恨·投海曲（杨飞飞）
301 珍珠塔·赠塔
302 叮嘱干点心
303 婆媳相逢
304 托三桩

基于本书研究的笔者收藏的唱片录音目录

305 方卿二次见姑娘
306 方卿哭诉陈翠娥
307 陈翠娥痛责方卿
308 方卿见娘
309 小夫妻相会
310 打三不孝
311 看灯
312 方卿写信
313 方卿初到襄阳
314 吉庆堂老夫妻相争
315 方太太寻子
316 寻凤
317 赠照
318 惊病
319 话别
320 旧地寻盟
321 绝交裂券
322 闻铃（沈俭安）
323 美人关（沈俭安）
324 宝玉哭灵（薛筱卿）
325 潇湘惊梦（薛筱卿）
401 方玉娘哭塔 1-2（袁雪芬、钱妙花）
402 珍珠塔·露印 1-2（马樟花、袁雪芬）
403 仕林祭塔 1-2（马樟花、袁雪芬）
404 古庙冤魂 1-2（袁雪芬、张桂莲）
405 断肠人 1-2（袁雪芬）
406 蛮荒之花 1-2（袁雪芬、夏笑笑、胡小鹏、范雅仙）
407 天上人间 1-3（袁雪芬、张桂莲）
408 步步高（袁雪芬）
409 香妃 1-2（袁雪芬、张桂丹、陆锦花）
410 香妃 3-4
411 孝女心·诉苦 1-2（袁雪芬、陆锦花）
412 明月重圆夜 1-2（袁雪芬、戚雅仙、徐天红）
413 香妃哭头 1-2（袁雪芬）
414 黑家庭 1-2（袁雪芬、范瑞娟）
415 梁祝哀史·哭灵（袁雪芬）
416 绝代艳后 1-2（范瑞娟、袁雪芬）
417 绝代艳后·冷宫 1-2（袁雪芬、胡少鹏）
418 忠魂鹃血 1-2（袁雪芬、胡少鹏）
419 月光曲 1-2（袁雪芬）
420 梅花魂（袁雪芬、应菊芬）
421 婚变 1-2（袁雪芬、胡少鹏）
422 一缕麻·分别（袁雪芬、陆锦花）
423 一缕麻·洞房（袁雪芬）
424 一缕麻·哭夫（袁雪芬）
425 祥林嫂（袁雪芬、张桂凤）
426 凄凉辽宫月 1-2（袁雪芬、胡少鹏）
427 山河恋 1-2（袁雪芬、尹桂芳）
428 新梁祝哀史·楼台会（袁雪芬、范瑞娟）
429 新梁祝哀史·送兄（袁雪芬、范瑞娟）
430 新梁祝哀史·祭夫（袁雪芬）
431 祥林嫂 1-2（袁雪芬、范瑞娟、张桂凤、吴小楼、金艳芳、魏小云、任梅仙、李月芳）
432 祥林嫂 3-4
433 祥林嫂 5-6
434 祥林嫂 7-8
435 祥林嫂 9-10
436 祥林嫂 11-12
437 西厢记·赖婚（袁雪芬、徐玉兰、吕瑞英）
438 西厢记·闹简（袁雪芬、吕瑞英、徐玉兰）
439 西厢记·赖简（袁雪芬、徐玉兰、吕瑞英）
440 西厢记·寄方（袁雪芬、吕瑞英、张桂凤）

441 祥林嫂·听他一番心酸话（袁雪芬、史济华）
442 祥林嫂·千悔恨，万悔恨（袁雪芬）
443 祥林嫂·抬头问苍天（袁雪芬）
501 托儿所
502 托儿所的早晨
503 儿童舞曲
504 中国少年先锋队队歌
505 我们快乐地歌唱
506 快乐的节日
507 红领巾之歌
508 早操歌
509 我们是春天的鲜花
510 我们是明天的青年队员
511 劳动最光荣
512 小小英雄
513 喂好我的大黄牛
514 夏令营旅行歌
515 夏令营之歌
516 我们的田野
517 让我们荡起双桨
518 爬山歌
519 红领巾
520 我们多么幸福
521 听妈妈讲那过去的事情
522 小燕子
523 小白船
524 邀请舞
525 快乐舞
526 团结舞曲
527 秧歌集体舞
528 轻快舞
529 鄂伦春舞曲
530 迎春舞曲
531 快乐的农村

532 西藏舞曲
533 欢乐的农村
534 德国民间舞
535 苏联集体舞
536 乌克兰集体舞
537 祖国之春
538 友谊圆舞曲
539 第一套广播体操组曲
540 喜鹊与小孩 1-2
541 喜鹊与小孩 3-4
542 喜鹊与小孩 5-6
543 小小画家 1-2
544 小小画家 3-4
545 小小画家 5-6
546 小小画家 7-8
547 小小画家 9-10

基于本书研究的笔者收藏的唱片录音目录

参考文献

《大戏考》，先声出版社 1936 年第 12 版。
黄德君：《越剧》，上海文艺出版社 2010 年版。
教育部艺术教育委员会：《黎锦晖儿童歌舞剧》，人民教育出版社 2012 年版。
连波：《越剧唱腔欣赏》，2001 年初版，2005 年第 2 版。
茅善玉：《沪剧》，上海文化出版社 2010 年版。
钱乃荣：《上海老唱片（1903-1949）》，上海人民出版社 2014 年版。
上海人民唱片厂：《人民唱片歌曲选》，人民唱片厂出版印刷，1954 年版。
上海越剧艺术研究中心：《袁雪芬越剧唱腔精选（早期）》，上海音乐出版社 2012 版。
孙继南：《黎锦晖与黎氏音乐》，上海音乐学院出版社 2007 年版。
天声无线电唱机行：《新大戏考全集》，胜利第 2 版（33 版），新大戏考出版社 1947 年再版。
陶一铭：《滩簧乱嚼》，上海三联书店 2013 年版。
雪声剧务部：《雪声纪念刊》，中国科学公司印，新艺美术公司订，1946 年版。
文硕：《中国近代音乐剧史》，西苑出版社 2012 年版。
张洪涛：《大中华唱片公司沿革及灌制发行唱片考略》，刊于《留声阁中文老唱片全球收藏家首届论坛文集》，留声阁中文老唱片全球收藏家首届论坛组委会编，2017 年 11 月。
中国唱片厂：《中国唱片大戏考》，上海文艺出版社 1958 年版。
"越剧唱腔汇珍系列·流派纷呈篇"《越韵华章袁雪芬》，中国唱片上海公司 2006 年版。
中国人民保卫儿童全国委员会：《1954 年得奖儿童歌曲集》，少年儿童出版社 1954 年版。
周建潮、王勇：《上海老歌（1931-1949）》，中国唱片上海公司 2004 年版。